그림 읽는 법

Comment interpréter un tableau?

내 삶에
진짜 미술을 들이는
첫 번째 시간

그림 읽는 법

예술산책
김진 지음

파리1대학
교양미술 수업

art

파리에서
미술을 공부합니다

30대 중반. 무언가를 새로 시작하기에 누군가는 늦었다고, 또 다른 누군가는 괜찮다고 말할 나이. 이보다 더 늦어진다면 용기를 낼 수 없을 것이라는 판단에, 저는 오랜 꿈을 향해 새로운 발걸음을 내디뎌보기로 했습니다. 프랑스로 미술 유학을 떠나기로 결심한 거죠.

당시 저는 한국에서 대학을 졸업하고 전공에 맞춰 취업을 한 뒤 점차 꿈에서 멀어지고 있었어요. 하지만 파리에서 전시회와 박물관을 맘껏 누리며 미술을 공부하고, 장차 미술계에서 일하고 싶다는 열망은 조금도 사그라지지 않았던 것 같습니다.

결심은 실행으로 이어졌습니다. 30대 중반을 넘긴 나이에 학생비자를 받고 짐을 싸서 프랑스로 향했습니다. 1년간 프랑스어 공부에 매달렸고, 희망 전공은 조형예술로 결정했습니다. 미술사와 예술철학, 비평에 관심이 많았고 실제 작품을 만드는 아티스트가 되고 싶었기 때문이죠. 총 세 개의 대학에 지원했는데, 감사하게도 1지망이었던 파리1대학에 합격했고, 이곳에서 조형예술 전공으로 학사와 석사를 모두 마쳤습니다. 조형예술이라고 하면 대부분 조각 작품을 떠올리는데요. 사실 조형예술은 자연 혹은 인공 재료를 이용해 어떠한 시각적 형태를 만들어내는 모든 창작을 말합니다. 데생, 그림, 사진, 조각, 설치 등 모든 시각예술 형식이 포함됩니다. 현대에는 비디오를 활용한 동영상, 레이저 등을 이용한 빛, 소리나 음악과 결합한 하이브리드 작품 등 창조의 영역이 점점 확대되고 있고요. 아티스트가 직접 감상자 앞에서 몸으로 보여주는 퍼포먼스 역시 조형예술의 한 갈래로 인정받고 있답니다.

늦깎이 유학생으로 공부를 시작하는 과정은 쉽지 않았습니

다. 프랑스는 학사 전공이 석사와 조금이라도 다를 경우 석사로 바로 진학할 수 없어요. 따라서 저는 학사 1학년부터 다시 시작해야 했습니다. 늦게 시작한 만큼 얼른 공부를 마치고 싶은 조바심도 있었지만, 이 과정이 오히려 한국에서의 고정관념을 지우고 백지상태로 출발할 수 있는 디딤돌이 되어주지 않았나 합니다.

설렘과 두려움이 교차했던 등교 첫날, 세 개의 수업을 내리 듣고 충격에 휩싸여 집으로 돌아온 기억이 납니다. 수업을 거의 알아들을 수 없었기 때문이었지요. 다른 나라에서 온 일부 교수님들은 저마다 특유의 억양으로 말했고, 대강당에서 열리는 수업은 소음으로 윙윙댔습니다. 예술철학, 미술사, 기호학 등의 수업은 한국어로 들어도 어려울 내용들인데, 프랑스어로 단번에 이해하기란 불가능에 가까웠죠. 그러나 저를 가장 당황하게 한 것은 따로 있었습니다. 바로 거침없는 수업 분위기였습니다. 학생들은 교수님이 말씀을 하고 있는 중에도 망설임 없이 손을 들어 질문을 하고, 너나없이 서로 끼어들어 자신의 생각을 밝히

며 의견과 반론을 주고받았어요. 수업 내용조차 제대로 따라가지 못하고 있던 저로선 그 광경이 정말 놀라웠고 한편으로는 위축되기도 했습니다. 과제를 잘못 이해하고 혼자서 다르게 해 간 적도 있었지요. 그 후 모든 수업 내용을 녹음했고, 열심히 필기하는 학생들을 물색해 수업이 끝나면 곧장 달려가 노트를 빌려 사진을 찍었습니다. 그렇게 찍어온 노트를 보며 녹음한 강의를 듣고 또 들었고, 고군분투하는 시간이 쌓이면서 점차 수업에 적응했습니다. 초기의 긴장감과 두려움은 점점 배움의 즐거움으로 변했고, 언어의 장벽도 서서히 극복해나갔습니다. 대학에서의 나날은 꿈꿔왔던 그대로, 미술의 세계에 흠뻑 빠져들었던 시간이었습니다.

독창적이고 때론 충격적인 학우들의 작품에 놀라기도 하고 새로운 연구 접근 방식에 감탄하기도 하며, 저는 열띤 토론과 비평 속에서 미술에 대한 폭넓은 관점과 지식을 접할 수 있었습니다. 프랑스 학자들뿐 아니라 전 세계의 미술학자들이 진행해온 방대하고도 집요한 연구들을 접하며, 때로 큰 감명을 받기도 했

습니다. 세계 그 어느 도시보다 더 예술을 사랑하는 파리에서, 세계적으로 손꼽히는 훌륭한 전시가 끊임없이 열리는 그곳에서 저는 그야말로 미술창작과 이론연구에 푹 빠져들었습니다.

이렇게 미술에 대한 다양한 접근과 분석에 대해 익히는 동안, 전자도서관을 이용해 우리나라의 논문을 찾아 보기도 했습니다. 그러나 읽다 보면 내용이나 전개 방식이 아쉬운 경우가 많았습니다. 주제와 작품을 대하는 방법이 다소 합리적이지 않거나 주관적이기도 했고, 최초 번역자의 실수나 오역으로 인해 잘못 알려진 정보도 있었습니다. 심지어는 이를 그대로 인용한 까닭에 논문의 연구 방향 자체가 미묘하게 틀어진 것을 보기도 하였습니다. 확인이 되지 않은 인터넷 상의 잘못된 정보를 가져온 내용도 꽤 있었고요. 어쩌면 많은 사람이 미술에 대한 잘못된 사실들을 알고 있을 수 있겠다는 생각에 안타까운 마음이 일었습니다.

미술 창작이 주는 환희, 감상의 즐거움을 공유하고 싶다는 강한 열망과 우리나라에 잘못 알려진 내용을 바로잡고 싶다는 생

각을 키워오던 중, 저는 우연히 전환점을 마련하게 되었습니다.

전 세계에 닥친 코로나19 팬데믹으로 프랑스에 거주하는 모든 사람이 외출 제한 상태에 놓이게 되었고, 학교 수업 역시 모두 온라인으로 전환되었지요. 꼼짝없이 집에 갇히게 된 저는 유튜브 채널 〈예술산책〉을 개설했습니다. 수업 시간에 특별히 재밌게 다루고 토론했던 주제들을 공유하고자 했습니다. 친구를 만나 함께 교정 뒤뜰을 산책하며 수다 떨듯이, 파리 노천카페에 앉아 커피를 마시며 오늘 있었던 미술 수업 이야기를 나누듯이, 예술에 관심이 있는 분들을 저의 여정에 초대해 생각을 나눠보고 싶었지요. 몇 년간 필기하며 쌓아온 노트들을 펼쳐 들었고, 잘못된 내용이 없는 영상을 만들기 위해 사실관계를 확인하고 또 확인했습니다.

감사하게도 많은 분이 제 채널을 좋아해주셨고, 현직 미술 선생님들께서도 수업자료로 활용할 수 있을지 동의를 구해왔습니다. 댓글을 통한 활발한 소통은 제게 큰 기쁨이 되어 주었습니다. 그 공감과 응원에 힘입어 제 콘텐츠를 이렇게 책으로 엮게

되었습니다.

　이 책에는 예술의 중심지 파리 미술대학 강의실에서 현재 가장 뜨겁게 다루고 있는 주제들이 담겨 있습니다. 가볍기만 한 내용보다는 주제마다 조금은 더 깊은 지식을 나누고자 했습니다. 그렇다고 너무 학술적이거나 난해한 이야기는 아니니 걱정하지 않으셔도 됩니다. 제 모든 열정과 노력을 쏟았던 미술 수업 속으로 여러분을 초대합니다. 미술을 전공하는 학생뿐 아니라, 미술에 관심이 있는 분이라면 누구나 재밌게 읽을 수 있습니다. 현대미술에 대한 반감과 거부의 시선을 돌리고, 쉬운 이해를 돕고자 작품 탄생부터 살피며 흥미로운 미술 에피소드들을 가져왔고, 미술에 관심은 있지만 어디서부터 접근해야 할지 모르는 분들께 그림 읽는 방법의 실마리를 제안하고자 하였습니다.

　미술작품에는 세상과 사람이 담겨 있습니다. 역사적, 사회적 흐름 속에서 인간이 선택하고 행해온 결과이며, 창작자의 심리, 정신적인 표현 그 자체지요. 미술이 재미있는 이유는 절대적 진

리를 찾는 과학과 달리 하나의 작품이나 주제, 사조, 아티스트에 어떤 방식으로 접근하느냐에 따라 얼마든지 새로운 해석이 가능하며, 그것이 주는 깨달음의 환희가 있기 때문입니다. 작품을 마주한 뒤 직감적으로 느낀 것부터 이론적인 분석에 이르는 과정이 주는 즐거움과 공감, 다양한 관점의 발견이 나와 우리, 이 세계를 이해하는 계기가 되기를 바랍니다. 저 또한 미술 연구에 대한 열정을 놓지 않겠습니다.

2023년 가을, 파리에서
예술산책 김진

차례

CLASS

예술은 구원이 될 수 있을까

EDVARD MUNCH

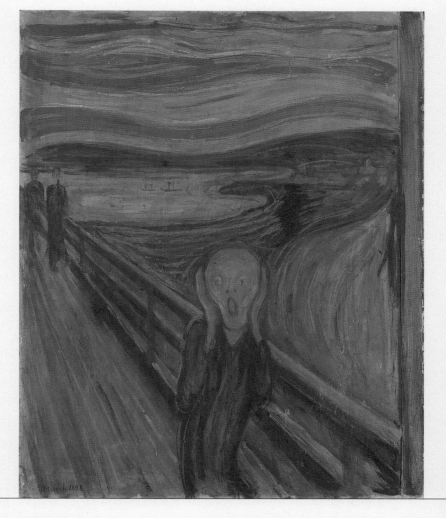

에드바르 뭉크Edvard Munch

| **절규**

1893년, 판지에 유화·템페라·파스텔 채색, 91×73cm,
노르웨이 오슬로 국립미술관 소장

노르웨이의 화가 에드바르 뭉크의 작품 〈절규〉를 아시나요? 세계에서 가장 유명한 그림이라고 해도 과언이 아니죠. 뭉크의 다른 작품들 또한 〈절규〉와 마찬가지로 특유의 어둡고 침울한 분위기가 압도적입니다. 뭉크의 작품은 왜 이토록 묘한 분위기를 풍길까요? 이번 시간에는 뭉크의 삶과 예술에 관해 이야기해보도록 하겠습니다.

가난했던 가정환경과 세기말의 혼란스러운 시대 상황을 겪은 그의 생애는 죽음과 질병에 대한 공포, 그리고 강박관념으로 가득했습니다. 어린 시절부터 내내 겪어온 상실과 비관의 감정, 절망의 경험은 훗날 정신질환으로까지 발현되었습니다. 성인이 되어서는 연이어 사랑의 실패를 겪었죠. 뭉크는 자기 작품에 대

해 다음과 같이 말하기도 했습니다.

나의 예술은 자백이다. 작품을 통해 나는 세상과 나의 관계를
분명히 하려고 한다. 이는 에고이즘으로 보일 수도 있지만, 나
는 다른 사람들이 내 예술로 자신의 진실을 찾는 데 도움을 얻
을 거라 생각한다.

염세적 시선으로 가득한 그의 작품들은 개인적 삶에 대한 고
백이지만, 동시에 인간의 삶과 죽음 사이에 근원적으로 존재하
는 고독과 상실, 불안과 사랑, 질투와 고뇌에 대한 주제로 확장
될 수 있습니다. 표현주의를 태동하게 한 침울한 천재 뭉크. 그
의 삶에는 대체 어떤 사건들이 있었을까요?

1863년, 뭉크는 스웨덴 치하의 노르웨이에서 열렬한 청교도
가문의 군의관 아버지와 병약한 어머니 사이에서 태어났습니
다. 그의 유년은 가난과 질병, 가족들의 죽음으로 인해 침울한
나날들로 채워져 있었습니다. 다섯 살에 어머니를 폐결핵으로
여의고, 누나 소피 역시 9년 후 같은 병으로 세상을 떠납니다.
당시 어린 그가 겪은 상실의 충격과 고통은 평생 그의 삶을 옥

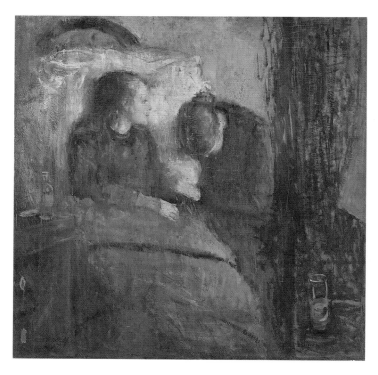

에드바르 뭉크
| **아픈 아이**

1885~1886년경, 캔버스에 유화, 120 × 118.5cm,
노르웨이 오슬로 국립미술관 소장

죄는 트라우마가 됩니다.

뭉크 역시 건강한 편은 아니었습니다. 다른 형제들처럼 병약하게 태어났고 만성 천식과 류머티즘을 앓았으며 스페인 독감에 걸리기도 했죠. 정신적으로는 평생 조울증으로 고통받았고, 이로 인해 알코올 중독에 빠져 요양시설에 입원하기도 했습니다. 그러는 동안 여러 강박관념을 가지게 되었고, 환각으로 괴로워했습니다. 질병이라는 자연의 폭력적인 힘 앞에 내내 두려워하고 불안해하던 경험은 그의 작품에서 계속해서 되살아납니다. 〈절규〉의 모티프도 직접 겪은 정신 착란의 기록이라는 고백이 있습니다.

나는 두 친구와 길을 따라 걷고 있었다. 해가 지고 있었고, 갑자기 하늘이 핏빛으로 변했다. 나는 기진맥진한 기분을 느끼며 펜스에 기대어 섰다. 세상이 푸른빛 검정의 피오르, 피와 불의 혀로 가득했다. 내 친구들은 계속 걸었지만, 나는 불안에 떨며 서 있었다. 나는 자연을 가로질러 통과하는 끝없는 절규를 느꼈다.

이를 통해 우리는 절규하는 주체가 뭉크가 아닌 자연임을 알

수 있습니다. 작품 속 뭉크는 환각과 환청을 통해 자연의 절규를 보고 들었고, 이에 두려움에 떨고 있는 모습으로 표현됩니다. 자신이 절규한 것이 아니죠. 〈절규〉는 앞쪽에 인물이 배치되어 있고 그 뒤로 긴 대각선으로 이어지는 난간이 있어 시선이 자연히 앞쪽에서 뒤로 이어지는데요. 뭉크가 '자연의 끝없이 긴 절규'라고 표현한 것처럼 마치 그 비명이 오른쪽 앞에서 왼쪽 뒤로 흐르는 것처럼 느껴집니다. 의도적으로 이러한 구도를 배치한 것이죠. 그 소실점의 끝에는 피와 불의 혀가 넘실대듯 구불거리고 있습니다.

이처럼 정신 착란에 빠진 뭉크는 비명을 지른 것이 자신이었는지 자연이었는지 구분하기 어려울 정도로 자연에 자신의 심리를 투영하고 있습니다. 그는 "자연은 눈에 보이는 것이 전부가 아니라 영혼의 내면도 포함한다"라는 말을 남기기도 했습니다.

오늘날의 관점에서 보면 뭉크의 예술에는 '현대성'이 있다고 분석됩니다. 뭉크가 기술을 배우라는 아버지의 뜻을 거스르고 화가가 되기로 결심한 1880년대 초에는 드가나 르누아르 같은 인상파가 대세를 이루고 있었어요. 1880년 후반에는 폴 고갱이 〈황색의 그리스도The Yellow Christ〉를, 빈센트 반 고흐가 〈별이 빛나는 밤The Starry Night〉을 그렸죠. 뭉크 역시 초기에는 인상주

의에 뜻을 두고 신인상주의 화풍을 시도했지만, 1889년 부친의 사망을 기점으로 깊은 침체기에 빠져 그림을 그만두게 됩니다. 이후 프랑스와 독일 등 유럽 곳곳을 여행하면서 시간을 보내죠. 특히 1889년과 1892년 사이 파리에 자주 오가며 고흐나 툴루즈 로트레크, 피사로, 모네, 휘슬러, 쇠라의 작품을 접합니다. 뷔야르나 보나르 같은 나비파와 독일 상징주의 회화는 그에게 더욱 큰 영향을 주었습니다. 이를 계기로 그의 작품은 이전과는 다른 양상을 띠기 시작합니다. 아르누보 예술처럼 구불거리는 곡선을 주로 쓰면서 종합주의* 경향을 띠게 된 것이죠. 그는 당대의 미학적 논쟁에도 관심을 가졌고 당시 새롭게 등장한 사진이나 영화 등의 기술에도 크게 매료되었습니다. 뭉크는 자신의 일기장에 이렇게 씁니다.

우리는 더 이상 실내 인테리어나 책 읽는 사람들, 뜨개질하는 여성을 그리지 말아야 한다. 그림의 주제는 숨 쉬고 느끼며 고

* Synthetism. 고갱과 에밀 베르나르 등의 화풍. 예술을 예술가의 현실 인식과 개인적인 경험의 종합으로 정의한 것이다. 인상주의가 자연이 주는 빛과 색채의 느낌을 캔버스에 옮기려 했다면, 종합주의에서 화가는 자연에서 주제를 얻고 그 위에 자신의 상상력을 더했다. 형태를 평평한 색면으로 포착하여 단순화하고 굵은 윤곽선으로 둘러쌌다는 특징이 있다.

통받고 사랑하는, 살아 있는 사람들이어야 한다.

그는 예술을 통해 타인을 바라보는 관찰자로서가 아닌, 자기 경험과 고뇌를 이야기하고자 했습니다. 다시 말하자면, 당대의 일상적인 풍경이나 종교, 그리스·로마 신화, 역사적 사건을 담기보다 자신이 겪었던 고독과 상실, 불안과 질투, 두려움과 무기력, 죽음과 질병에 대한 공포와 강박을 자서전처럼 그려냈습니다. 그리고 맞닥뜨린 환경에 대응하는 자아에 대해 끊임없이 질문을 던졌습니다. 마치 의사가 환자를 들여다보듯 임상적인 방식으로 자기 삶을 탐색하는 현대적 예술가의 시점을 가지고 있었던 것입니다. 뭉크는 작품을 통해 그가 겪은 고통이 인간이라면 누구나 피해갈 수 없는 보편적 운명이라는 것을 일깨우며 감상자가 진정한 자아를 대면하기를 제안합니다.

그의 그림은 독창적이면서도 서투른 듯 거칠며 무언가 조화롭지 못한 듯 보입니다. 분노에 차 그림을 그린 것 같기도, 미완성처럼 보이기도 하지요. 뭉크는 이러한 공격적 감정을 표현하기 위해 다양한 형식을 시도했고, 끊임없이 실험했습니다. 그가 사용한 색들은 일상의 자연스러운 색과는 달랐습니다. 그림의 색상은 그의 심리를 그대로 대변합니다. 자신이 겪은 감정과 고

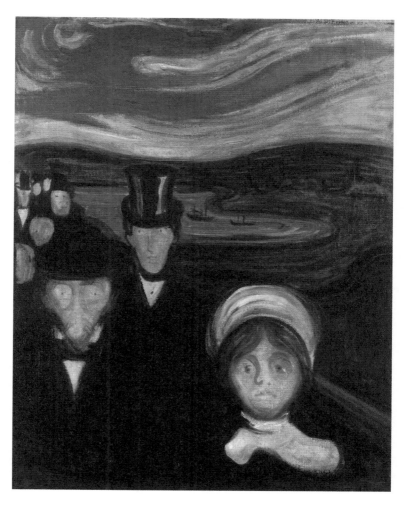

**에드바르 뭉크
| 불안**

1884년, 캔버스에 유화, 94 × 74cm,
노르웨이 오슬로 뭉크 미술관 소장

뭉크의 작품에는 이처럼 빨간색 옆에 녹색을, 노란색 옆에 파란색을
배치한 경우가 많다.

뇌, 불안 등을 보다 극적으로 전달하기 위해 의도적으로 부자연스러운 색깔을 선택하고, 보색대비를 활용한 것을 발견할 수 있습니다.

게다가 뭉크 작품 속의 선은 매우 날카롭거나 구불거리고 불안정하며, 이미지는 현실의 단순한 복제를 넘어서 변형되어 있습니다. 이는 감상자들이 근본적인 감정을 더 강렬하게 느낄 수 있도록 선택한 장치입니다. 그는 작품에 기묘한 실험을 더하기도 합니다. 준비되지 않은 캔버스에 바로 물감을 칠하거나 악천후에 캔버스를 밖에 내놓기도 했고, 나무의 결을 다듬지 않고 거친 표현이 그대로 보이도록 해 재료가 지닌 효과를 드러내고자 했죠. 당시의 시선으로 보자면 미치광이처럼 보일 수도 있었겠네요. 그래서일까요? 그에 대한 대중의 반응은 오랜 기간 냉담했습니다. 그러던 중 1892년 11월, 뭉크는 베를린에서 예술가로서 큰 기회를 마주하게 됩니다. 베를린 아티스트 연합에 초대되어 50여 점의 작품을 전시하게 된 것이죠. 그러나 뭉크의 직설적이고 거친 느낌의 작품들은 곧 예술적 파장을 몰고 왔고, 그는 전시 일주일 만에 모든 작품을 내려야 하는 수모를 겪습니다. 하지만 곧 반전이 일어납니다. 이 사건으로 이름을 알린 뭉크는 독일의 예술 수집가와 갤러리의 눈에 띄었고, 그들에게 후

원을 받아 작품 활동을 계속할 수 있게 된 것이지요.

뭉크의 예술 세계를 말할 때 '생(삶)의 프리즈The Frieze of Life' 작품 구성을 빼놓을 수 없습니다. 프리즈란 일반적으로 건축에서 장식적 주제를 반복하여 구성되는 수평의 띠 모양 부분을 말합니다. 그는 왜 작품 시리즈에 〈생의 프리즈, 삶과 사랑과 죽음의 시A Poem about Life, Love and Death〉라고 이름을 붙였을까요? 뭉크가 자신의 예술을 자서전처럼 그렸다고 한 데서 힌트를 얻을 수 있습니다. 그는 인간의 삶을 주제로 생명의 탄생부터 죽음까지 시간적 순서에 따라 그림을 전시실의 벽면에 걸었습니다. 그가 평생 그린 작품의 대부분이 이 시리즈에 포함되지요. 그가 구상한 '생의 프리즈'는 다음과 같이 네 개의 큰 테마로 구성되어 있습니다.

1. **사랑의 자각**Seeds of Love

2. **사랑의 개화와 쇠퇴**The Flowering and Passing of Love

3. **삶의 고뇌**Anxiety

4. **죽음**Death

이 시리즈는 삶의 흐름에 따라 구성된 것이기 때문에, 뭉크는

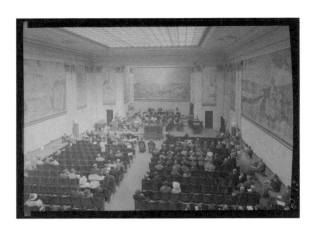

뭉크의 〈생의 프리즈〉 전시 풍경 기록 사진

하나의 작품이 팔리면 그림을 다시 그려 채워 넣었습니다. 그뿐
만 아니라 그는 자신의 주요 작품을 여러 번 반복해 그리며 몇
가지 버전으로 완성하기도 했습니다. 그림에서 판화까지 장르
에 구분이 없었죠. 그는 이 작업을 단순한 복사가 아닌 심화 과
정으로 인식했습니다.

　네 개의 테마 분류를 살펴보면 뭉크는 사랑과 성적인 주제를
인간의 본질적 삶을 가로지르는 핵심 요소로 여기면서도, 이 치
명적인 매혹을 고뇌의 근원이자, 나아가 마치 삶을 위협하는 요
소로 생각한 것처럼 보입니다. 뭉크는 사랑과 죽음이 긴밀하게

연결되어 있다고 생각했죠. 이러한 예술적 관념에서 짐작할 수 있듯, 그의 연애사는 성공적이지 못했습니다. 뭉크는 80세로 생을 마감할 때까지 결혼한 적이 없으며, 짝사랑했던 여인들에게 숱한 거절을 겪으며 여성 혐오적 시각을 가지기도 했습니다. 그의 작품 속에 등장하는 여성들은 종종 남성을 괴롭히고 끝내 파멸시키는 흡혈귀, 팜므파탈적 존재로 그려져 있습니다. 〈달빛 속 물가에서 입맞춤〉, 〈뱀파이어〉에서 볼 수 있듯이 말이죠. 특유의 우울한 감성이 엿보이는 뭉크의 그림에는 해보다는 달이 자주 등장합니다. 뭉크가 짝사랑했던 여인과의 밀회는 달빛 아래 숲속이거나 해변이었기 때문이죠. 〈달빛 속 물가에서 입맞춤〉 등 그의 그림에 종종 등장하는 물 위에 비친, 소문자 i 모양의 '달의 기둥'은 묘하고 신비스러운 분위기를 만들어냅니다. 이 로맨틱한 자연환경은 어두운 배경과 대비되어 그가 가졌던 내면의 긴장감을 고스란히 비추고 있습니다. 뭉크는 자신의 부정함을 밤의 어둠 속에 숨기고 싶어 했지만, 물 위로 환하게 비치는 달빛은 죄책감과 두려움의 심리를 들춰내는 장치로 등장합니다.

뭉크의 연애사가 더욱 궁금해집니다. 1885년, 스물두 살의 뭉크는 첫사랑을 시작하게 됩니다. 그의 첫사랑 상대인 밀리 톨

에드바르 뭉크
| 달빛 속 물가에서 입맞춤

1914년, 캔버스에 유화, 77 × 100cm,
노르웨이 오슬로 뭉크 미술관 소장

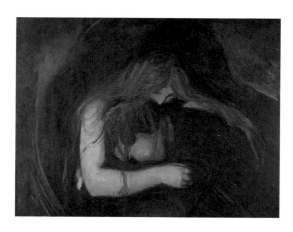

에드바르 뭉크
| 뱀파이어

1895년, 캔버스에 유화, 91 × 109cm,
노르웨이 오슬로 뭉크 미술관 소장

로는 이미 결혼한 상태로, 뭉크에게 특별한 감정은 없었죠. 하지만 둘은 달빛이 비치는 숲속에서 불장난처럼 밀회를 즐기곤 했습니다. 뭉크는 밀리가 이혼하고 자신에게 와줄 것을 기대했지만, 밀리는 이혼 후 다른 남자와 재혼했고 뭉크에게는 그 어떤 기별도 하지 않았습니다. 뭉크는 크게 실망하고 배신감에 휩싸였습니다. 이때의 좌절감이 상당히 컸던 것 같습니다. 그 후 여러 차례 다른 연인을 만나기도 했지만, 밀리는 뭉크의 작품에서 내내 흡혈귀 같은 모습으로 등장합니다.

1895년경 제작된 컬러 석판화 〈마돈나〉를 볼까요? 테두리를 살펴보면 정자와 태아가 그려져 있는데요, 생동감이 없고 병약한 모습입니다. 인간은 질병과 죽음의 운명을 거스를 수 없는 나약한 존재라는 메시지를 주고 있죠. 한편 검고 푸른 배경 앞에 나체의 여성에게서는 거부할 수 없는 매력이 느껴집니다. 뭉크가 여성과의 사랑으로 인해 겪은 황홀감과 거부당했던 고통 사이를 오가며 끝없는 회한의 감정을 가지고 있었음을 확인할 수 있습니다.

비슷한 시기에 그려진 〈사춘기〉 속 소녀는 아직 성에 눈뜨지 않은 순수한 얼굴을 하고 살짝 겁먹은 표정으로 감상자를 응시합니다. 소녀 뒤에는 크고 검은 그림자가 드리워져 있는데요,

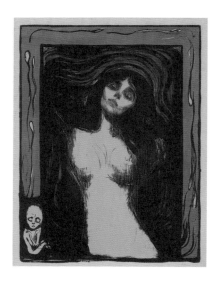

에드바르 뭉크
| 마돈나

1895~1902년, 석판화, 60.5 × 44.4cm,
일본 구라시키 오하라 미술관 소장

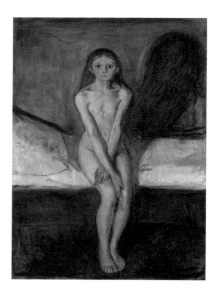

에드바르 뭉크
| 사춘기

1895년, 캔버스에 유화, 151.5 × 110cm,
노르웨이 오슬로 국립미술관 소장

어쩐지 위협적인 모습이죠. 이 소녀 또한 나중에 다른 남성들에게 큰 고통을 줄 잠재성을 가졌음을 암시하는 장치로 해석할 수 있습니다.

1897년에 만난 마틸드 툴라 라르센은 밀리와의 이별을 뒤로한 채 잠시 열정적인 사랑을 나눈 여인입니다. 하지만 툴라의 심한 집착에 이번엔 뭉크가 헤어짐을 통보하였죠. 1902년, 툴라의 마지막 부탁으로 뭉크의 아틀리에에서 만난 둘은 말다툼을 하게 되고, 툴라가 총기 사고를 냅니다. 이 사고로 뭉크는 왼손 중지를 잃게 되죠. 그 후 뭉크는 '살인자' 등으로 여성을 더욱 과격하게 묘사하기도 하기도 하고 마치 마녀나 악마와 같은 모습으로 그리기도 합니다.

뭉크에게 고통과 절망은 사랑과 성적인 것에만 연관된 것이 아니었습니다. 질병과 상실에 대한 두려움, 세상으로부터 배제된 기분, 깊은 고독과도 연결되어 있죠. 도심의 군중 사이에서든 대자연 안에서든 뭉크에게 그것은 영원한 것이었습니다. 또한 인간이 자의적으로 억압할 수 없는 거대한 힘을 상징했죠. 작품 속에서 등장하는 뭉크의 모습은 자주 체념한 듯 무기력해 보입니다.

1902년의 뭉크. 왼손 중지를 잃은 모습이다.

나에게는 삶에 대한 두려움이 필요하다. 불안과 질병이 없는
나는 방향타가 없는 배와 마찬가지다. 나의 예술은 내가 다른
사람들과 다르다는 생각에 기초를 두고 있다. 나의 고통은 나
자신과 내 예술의 일부다. 그것들은 나 자신과 구별될 수 없으
며, 그것들의 파괴는 내 예술을 파괴할 것이다. 나는 이 고통
을 유지하고 싶다.

뭉크에게 예술은 고통과 환각의 도피처였으며 구원이었습니

다. 그는 작품을 통해 우리에게 한 가지 제안을 던집니다. 피할 수 없는 인간의 운명을 깨닫고 대면하여 자기 내면을 차분히 들여다보기를요.

첫 장을 조금 어둡게 연 건 아닌지 모르겠네요. 그러나 이 또한 예술이며, 실제로 예술은 다양한 얼굴을 지니고 있답니다. 뭉크는 자신이 받은 상처를 무기력하고 괴로워하는 모습으로 표현했지만, 이를 그림으로 승화시켜 전 연인에게 영원한 복수를 한 화가도 있었습니다. 다음 편에서는 헤어진 연인의 꿈속에 악마를 그려 넣어 저주한 신고전주의 시대의 이단아, 요한 하인리히 퓌슬리의 작품을 보면서 예술작품에서 미美와 숭고崇高란 무엇을 말하는지 알아보겠습니다.

CLASS

두려움은 때로
아름다움이 된다

JOHANN HEINRICH FÜSSLI

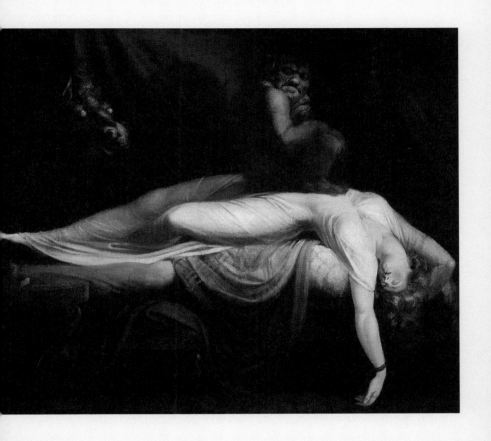

요한 하인리히 퓌슬리 Johann Heinrich Füssli
| 악몽

1781년, 캔버스에 유화, 101.6×127cm,
미국 디트로이트 미술관 소장

스위스 태생이지만 영국에서 주로 활동했던 화가, 요한 하인리히 퓌슬리가 1781년 그린 〈악몽〉. 우리는 그림을 보자마자 깊고 어두운 배경과 축 늘어져 누워 있는 여인의 얇고 새하얀 의상이 주는 명암의 대조에 집중하게 됩니다. 깊은 잠에 빠진 여인은 마치 침대에서 곧 떨어질 듯 아슬아슬한 모습입니다. 제목에서 알 수 있다시피 악몽이 그를 사로잡아 깊은 심연에 빠지게 했고, 가슴 위에는 괴물이 쪼그리고 앉아 눈을 부릅뜨고 감상자를 똑바로 바라보고 있습니다. 이 괴물과 눈이 마주치는 순간, 우리는 마치 이 상황을 몰래 지켜보다 들킨 것 같은 기분을 느끼게 되지요. 뒤로 비치는 그림자는 이 괴물이 단순히 상상이 아닌 실재의 존재라고 말하는 듯합니다. 이 섬뜩한 형상은 고

딕 양식의 성당 장식에 자주 보이는 석루조[*]의 모습을 띠고 있습니다. 독일 민속에서 이 형상은 잠자는 여성을 범하는 악마를 뜻한다고 하네요. 뒤쪽의 붉은 커튼 사이로는 고개를 내민 말의 머리가 보입니다. 뜬금없어 보이기도 하지만, 악몽 속에서는 어떤 게 나타나도 이상할 게 없죠.

일부 학자들은 영어에서 암말을 뜻하는 'mare'를 작품의 제목인 'Nightmare'와 연결 짓기도 합니다. 퓌슬리가 언어 유희적 맥락으로 스펠링과 발음이 같은 말mare을 그림에 넣었다는 것이죠. 말은 커튼 뒤에서 고개를 내밀고 장면을 훔쳐보는 듯 눈을 동그랗게 뜨고 있습니다. 거친 숨을 내쉬느라 콧구멍이 벌어졌으며 갈기가 불꽃처럼 솟아올라 있죠. 마치 호기심으로 침실을 몰래 들여다보다가 괴물에 사로잡혀 있는 여인의 모습을 보고 순간적인 공포를 느끼는 감상자를 은유하는 것 같기도 합니다.

이 작품은 단순히 순수함을 상징하는 여인이 나쁜 꿈을 꾸고 있는 장면이 아니라, 잠든 여성의 방에 침입하는 악마와 그에 의해 꼼짝달싹하지 못하는 여인의 공포를 이야기합니다. 은

[*] 빗물이 벽에서 일정 거리만큼 떨어져 흐르도록 설치한 조각. 환상적인 인물이나 동물의 모습을 하고 있으며 주로 이들의 입을 통해 물이 배출된다. 고딕 양식 건물에서 자주 찾아볼 수 있다.

구슬 모양의 눈을 한 말의 머리, 가슴 위에 올라탄 괴물은 비이성적인 존재이자 두려움의 상징입니다. 감상자들은 마치 자신이 그림 속의 여인이라도 된 듯 상상에 빠지고, 더 나아가 자신이 겪었던 가위눌림, 악몽 등을 떠올리며 공포에 빠지게 됩니다. 그러나 이윽고 이것은 그림일 뿐이며, 재현된 장면에서 한 발짝 물러서 있는 감상자라는 자신의 위치를 새삼 깨달으며 안도하는 과정을 거칩니다. 그런 다음 다시 그림을 찬찬히 살펴보며 자신의 감정을 뒤흔든 강력한 장면과 인물에 매료되고, 아름답다고 느끼는 동시에 여전히 두려움의 감정을 오가는 경험을 하게 되죠. 이는 미술작품을 감상할 때 느낄 수 있는 '숭고'의 감정으로 정의됩니다. 숭고에 대해서는 차차 살펴보기로 하고, 먼저 퓌슬리 작품 속에 등장하는 이 여인이 대체 누구인지에 대해 알아보겠습니다.

퓌슬리는 〈악몽〉을 그리기 몇 년 전 취리히에서 자기 친구이자 관상학자인 요한 카스파 라바터의 조카 안나 란돌트를 만나 열정적인 사랑에 빠지게 됩니다. 하지만 사랑은 곧 비극을 맞이합니다. 두 사람은 안나 부모님의 반대에 부딪혔고, 안나는 얼마 지나지 않아 다른 남자와 결혼하게 되죠. 미술사학자들은 퓌

요한 하인리히 퓌슬리
| **여인의 초상**

이 작품은 〈악몽〉의 뒷면에 그려진 것으로, 이 초상화의 인물이 안나임을 강하게 암시하고 있다.

슬리가 〈악몽〉을 그리는 데 이 경험이 상당한 영향을 끼쳤을 것으로 추측합니다.

『서양미술사』를 펴내기도 한 미술사학자 호스트 월드마 젠슨은 그림 속 인물이 안나이며, 가슴 위에 올라탄 괴물이 화가인 퓌슬리라고 주장합니다. 이 작품의 뒷면에 안나로 보이는 미완성의 초상화가 그려져 있는 점을 그 증거로 들죠. 퓌슬리는 실패한 사랑에 대한 아쉬움과 안나에 대한 미련을 그림 속에 승화해 담아냈습니다. 괴물은 리비도의 상징이며 커튼 뒤에서 고개를 내민 말의 얼굴은 침입에 의한 성적 행동을 암시하는 것으로 해석되기도 하죠. 퓌슬리가 작품의 배경과 창작 의도에 대해 어떠한 언급도 하지 않았기 때문에 우리는 더욱 다양한 시점으로 이 작품에 접근할 수 있습니다.

여러분은 퓌슬리의 그림을 보고 어떤 기분을 느끼셨는지요? 두려운 상황과 숨 막히는 고통 속에 잠든 여인에게 이입하기도, 훔쳐보다 들킨 듯한 관음적 시선의 주체가 되기도 했을 것입니다. 감정적 흔들림을 주는 작품의 힘에 감탄하고, 은밀하지만 강렬하게 암시된 요소에 상상력을 발휘하면서 쾌감을 느끼지는 않으셨나요? 이런 상상에 즐거움을 느끼면서도 다른 한편으로 소름 돋는 불쾌감을 느끼지는 않으셨나요? 이는 환희와 두려움

의 감정이 공존하는, 숭고의 경험으로 설명할 수 있습니다. 그렇다면 순수하게 아름답고 편안한 감정을 주는 미美, 즉 아름다움과 숭고는 어떻게 다른 것일까요?

우리는 예술작품이나 자연을 보며 아름답다고 판단하고 편안한 감정을 느끼기도 하지만, 때로는 두렵고 무서운 분위기로 우리를 압도하는 작품이나 풍광을 만나게 되기도 합니다. 한편으로 아찔한 전율을 느끼며 존경과 숭배의 감정이 솟아오르는 기분을 느끼기도 하죠. 18세기 영국의 철학자이자 미학자였던 에드먼드 버크는 이것이 바로 숭고라는 감정이며, 이를 즐거움과 두려움이 동시에 느껴지는 예술적 즐거움이자 '기분 좋은 공포'라고 정의했습니다.

아름다움이란 무엇이며, 어떻게 이를 판단하고 즐길 수 있는지에 대한 고찰은 서양철학자들에게 오랜 연구 주제였습니다. 18세기에 이르러 그 연구가 활발히 진행되면서 철학자들은 어떤 대상에 대한 미적 판단은 '아름다움The Beautiful'과 '숭고The Sublime'로 나뉜다고 정의 내렸습니다. 아름다움은 인간의 사회적 본능과 관련된 것으로 우리를 기분 좋고 편안하게 해주는 감정인 데 반해, 숭고는 고통과 두려움, 뭐라 정의하기 어려운 낯선 감정을 야기합니다. 자아 보존, 생명 유지 등과 연결되어 인

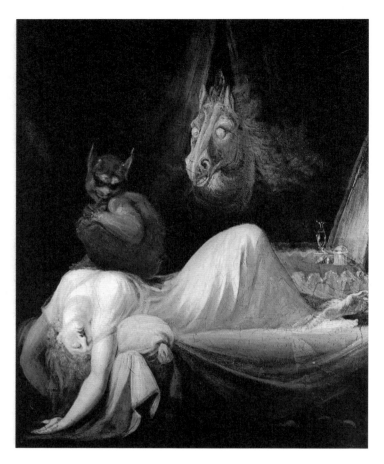

요한 하인리히 퓌슬리
| 악몽

1790~1791년, 캔버스에 유화, 75×64cm,
독일 프랑크푸르트 괴테 하우스 소장

간을 감정적으로 격렬하게 만들지요.

숭고의 감정을 일으키는 요소가 무엇인지에 대한 견해는 학자마다 조금씩 다릅니다. 그러나 공통적으로 물질적인 것이든 정신적인 것이든, 혹은 상상에 의한 것이든 자연적인 것이든 어떤 힘이 그 크기의 한계를 알 수 없을 정도로 거대하여 압도당할 때 체험하는 감정을 뜻합니다. 예를 들어 폭풍우로 인해 거대한 파도가 몰아치는 바다, 한치 앞도 보이지 않는 무한한 암흑, 너무나 높은 장소, 끝을 알 수 없는 광활함, 또는 상상 속 가공할 힘을 가진 존재 등은 모두 숭고를 불러일으키죠.

버크의 숭고론에 따르면 숭고의 지배적인 감정은 공포이며, 사람들은 공포가 안도로 전환될 때 즐거움을 느낍니다. 공포는 생리적으로 근육의 긴장과 수축을 자아내는데, 이것이 해소되면서 숭고를 느끼게 되는 것이죠. 폭풍우가 치는 바닷속에 난파된 작은 배가 그려진 그림을 보는 순간, 장면을 이해함과 동시에 상상이 더해지면서 공포를 느끼게 됩니다. 하지만 실제 나는 그 폭풍우 속에 있지 않으며, 안전한 상태에 있음을 곧 깨닫고 안도합니다. 그리고 다시 작품을 꼼꼼히 살펴보며 자연의 위력에 두려움을 느끼는 동시에 그 힘과 경치의 아름다움에 압도되는 전율을 느낍니다. 이런 경탄과 두려움은 작품에 숨겨진 암시를 발

장 프랑수아 밀레Jean-François Millet

| 봄

1868~1873년, 캔버스에 유화, 86 × 111cm,
프랑스 파리 오르세 미술관 소장

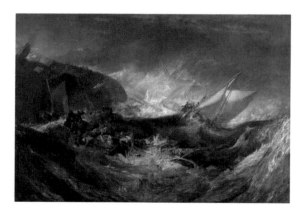

윌리엄 터너William Turner

| 수송선의 난파

1810년경, 캔버스에 유화, 173 × 245cm,
포르투갈 리스본 굴벤키안 미술관 소장

밀레의 작품에서는 '미'를, 터너의 작품에서는 '숭고'를 느낄 수 있다.

견하며 더욱 커지기도 합니다.

왜 우리는 고통이 재현된 작품을 바라보면서 즐거움을 느끼는 걸까요? 재현된 고뇌와 재난은 관람자에게 고통을 주기보다는 오히려 황홀감을 선사합니다. 숭고는 이해하기 어렵고 강력하며 공허하거나 무한에 가까운 광대한 상황을 기반으로 합니다. 즉 아름다움과 상반되는 추함조차도 미적 감상의 한 오브제가 될 수 있다는 뜻이죠.

버크는 『숭고와 아름다움의 관념의 기원에 대한 철학적 탐구』에서 명백함이야말로 훌륭한 예술의 본질이라고 주장한 이성주의자와 고전주의자들을 공격하고, 명백한 것보다는 무한한 것이야말로 훌륭하고 고상하다고 말합니다. 이 책은 영국인들의 미적 취미에 큰 영향을 주었고, 18세기 초 고전적 형식주의로부터 후반의 낭만주의로의 전이에 결정적인 역할을 했습니다. 물론 퓌슬리가 버크의 책을 읽었는지 확인된 바는 없습니다. 그러나 그의 작품은 예술에서 느낄 수 있는 숭고의 감정을 제대로 선사합니다. 이러한 이유로 퓌슬리는 차갑고 정적인 신고전주의에서 화가의 격동적 감정을 자유롭게 표현하는 낭만주의로 전환을 이끌었다고 평가받습니다. 미술은 점점 이성보다는 감정을 표현하고, 고대의 영웅이나 역사, 신화보다는 상상력

을 바탕으로 한 자유로운 주제로 옮겨갔습니다. 작가 개인의 주관적인 감정을 표현하기 위해 자유로운 색채와 역동적인 구도를 사용하며 낭만주의로 전환되기 시작합니다.

현대에 와서 버크의 숭고론을 재해석하고, 미술 세계에 숭고라는 개념을 획기적으로 재등장시킨 아티스트가 있습니다. 1948년 색면추상을 통해 "숭고는 지금이다"라는 메시지를 전했던 바넷 뉴먼입니다.

그는 현대미술이 도달하고자 하는 지점이 숭고로의 지향에 있다고 분석했습니다. 더는 미술의 추구가 아름다움만을 향하지 않는다는 것이죠. 그는 유럽의 모더니즘은 이러한 숭고의 성취에 실패했기 때문에 성공적인 현대미술로 평가할 수 없다고 주장했습니다. 뉴먼은 작품 자체가 주는 숭고의 체험을 위해 재현적 형태를 거부하고 광활한 추상성을 선택했습니다. 감상자가 작품 앞에 섰을 때 단순화된 색깔과 형태가 캔버스 너머로 무한하게 확장하는 걸 상상할 수 있도록 거대한 색면추상화를 제작했죠. 감상자는 작품이 주는 암시를 받아들이고 무한한 공간 속에 존재하는 자신을 인식하게 됩니다. 그렇게 무한한 우주와 공간, 그리고 그와 대조적으로 작은 자신의 존재를 자각하며

바넷 뉴먼Barnett Newman

| 누가 빨강, 노랑 그리고 파랑을 두려워하는가? IV

1969~1970년, 캔버스에 유화, 274×603cm, 독일 베를린 신국립미술관 소장

숭고의 감정을 느낄 수 있다는 것이 그의 주장이었습니다. 나중에 좀 더 자세히 설명하겠지만, 당시 미국에서는 바넷 뉴먼 외에도 마크 로스코, 잭슨 폴락 등이 색면추상, 액션페인팅을 이끌었습니다. 아티스트들은 이로써 미술의 중심지를 유럽에서 미국으로 옮겨올 수 있었다고 주장했죠. 뉴먼의 주장을 따라, 난해하게 여겨지는 현대미술을 이러한 숭고의 개념에서 접근하는 것도 타당성이 있어 보입니다. 여러분은 어떻게 생각하시나요?

이번에도 어두운 이야기를 하게 됐네요. 하지만 이 또한 미의 일부라는 것을 이제 여러분은 이해할 수 있으시겠죠? 다음은 낭만주의에 관한 이야기입니다. 여러분, '낭만주의'라고 하면 어떤 이미지가 떠오르나요? 각자 머릿속에 떠오른 이미지를 그대로 간직한 채, 저를 따라와 주시길 바랍니다.

우리의 내적 세계는 눈에 보이는 세계보다
더욱 현실적이다.

마르크 샤갈

CLASS

낭만주의는
낭만을
이야기하지 않는다

THÉODORE GÉRICAULT&
EUGÈNE DELACROIX

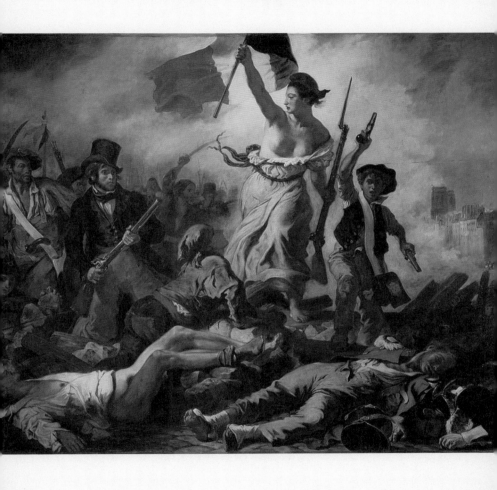

외젠 들라크루아Eugene Delacroix 1830년, 캔버스에 유화, 260×325cm,
| 민중을 이끄는 자유의 여신 프랑스 파리 루브르 박물관 소장

퓌슬리 이전의 신고전주의는 고대 역사, 특히 그리스와 로마 문화에 열광하며 엄격하고 이상적인 아름다움과 합리주의를 추구했죠. 더불어 정적인 구도와 어둡고 차분한 색채에 집중했습니다. 위대한 역사적 사실이나 고전 신화를 그리는 등 정해진 규칙이 있었어요. 신고전주의를 대표하는 화가로는 프랑스의 자크 루이 다비드를 꼽을 수 있습니다.

이에 반발하여 등장한 낭만주의는 비이성·비현실적인 것, 무질서와 흥분, 공포 등 아티스트 개인의 감정을 표현하는 데 중점을 두었습니다. 미술사의 맥락은 크게 바로크에서 로코코로, 로코코에서 신고전으로, 신고전에서 낭만주의로, 낭만주의에서 리얼리즘 사실주의로 흘러갑니다. 오늘날 SNS에서 떠도는 유

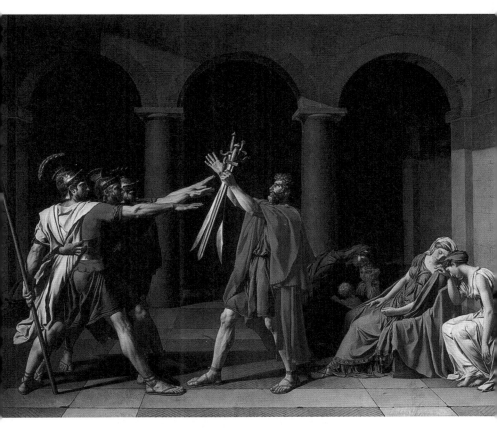

자크 루이 다비드Jacques-Louis David

| **호라티우스 형제의 맹세**

1784~1785년, 캔버스에 유화, 329.8 × 424.8cm, 프랑스 파리 루브르 박물관 소장

| 레오나르도 알렌사Leonardo Alenza
 낭만적인 자살의 풍자

1839년경, 캔버스에 유화, 36 × 28cm,
스페인 마드리드 낭만주의 미술관 소장

행과 마찬가지로, 미술사에서도 새로운 것이 등장하면 대중은 열광하고 동조하지만, 반복되는 동일한 자극에 곧 싫증을 느끼고 다시 새로운 시도가 나타나는 흐름이 반복됩니다.

차분하고 이성적이며 규칙을 따르는 화풍을 추구했던 신고전과 반대로 비이성적이고 열정적인 감정에 심취하였던 낭만주의. '낭만'이라는 표현 때문일까요? 낭만주의는 때로 달콤하고 아름다운 사랑 이야기나 평화롭고 로맨틱하다는 의미로 오해받기도 합니다. 하지만 낭만주의는 현대적 의미의 로맨틱과는 다소 차이가 있습니다. 이 단어의 어원은 공식 문서나 문학작품에 쓰이던 공식 언어가 아닌 일반 민중이 쓰던 통속 라틴어입니다. 통속 라틴어는 엄격한 규칙 없이 민간에서 편하게 사용되었기에 감정을 자유롭게 표현하는 데 유용했습니다. 프랑스어에서 로망roman은 '소설'을 뜻하며, '소설적인, 비현실적인, 기이한, 상상의'라는 뜻을 지닌 단어 로마네스크Romanesque에서 기원했습니다. 로맨티시즘, 즉 낭만주의는 이 어원에서 생겨난 명칭입니다.

낭만주의는 18세기 말, 19세기 초 유럽 미술의 대표적 사조였습니다. 아티스트들은 이성보다는 감정을, 사실 묘사보다는 상상 속의 세계를 그렸습니다. 잘 정돈된 구도보다는 무질서하

며 역동적인 구도와 강렬한 색채를 사용했고, 거친 터치로 예술가 본인의 예술적 환희와 자아 해방에 집중했지요. 현실에서 벗어난 가상의 시공간이나 이국적 풍경 등을 그리는 데 집중했습니다. 그래서 미술 감상에서 숭고를 표현할 때는 낭만주의의 그림을 자주 예로 들곤 하지요.

낭만주의 미술을 생각할 때 가장 먼저 떠오르는 화가는 프랑스의 외젠 들라크루아입니다. 대표 작품으로는 중·고등학교 미술책에 단골로 등장하는 〈민중을 이끄는 자유의 여신〉을 들 수 있습니다. 이 작품은 1830년 왕정복고에 반대하는 시민들의 혁명을 그리고 있습니다. 이 작품만 보면 들라크루아가 정치적 상황에 깊이 관여하는 사회 참여적 아티스트로 보일 수 있지만, 사실 시대적 현실을 그린 그림은 이 작품이 유일합니다. 들라크루아는 주로 소설이나 신화 같은 상상의 세계와 이국적인 환경에 집중하던 화가였지요. 사회적 리얼리즘을 표방한 듯 보이는 이 작품 역시 여전히 낭만주의적 성격을 강하게 띠고 있습니다. 우선 분노한 민중을 이끄는 지도자가 여신의 모습으로 그려졌다는 점을 꼽을 수 있습니다. 프랑스어 제목은 〈La liberté guidant le peuple〉로, 직역하자면 '민중을 이끄는 자유'라는 뜻

입니다. 즉 자유가 여신의 형태로 나타난 것이죠. 그리고 거친 터치와 극렬한 명암의 대비, 자욱한 연기 등 혁명 당시의 분위기가 느껴지는 듯한 생생한 표현이 낭만주의적 요소를 설명한다고 볼 수 있겠습니다.

〈민중을 이끄는 자유의 여신〉과 비슷한 작품으로 테오도르 제리코의 〈메두사호의 뗏목〉을 떠올리는 분도 계실 텐데요. 두 작품 모두 피라미드형 구도에 시체가 널브러진 극단적 상황에 놓인 인물들을 묘사하고 있죠. 테오도르 제리코 역시 대표적인 낭만주의 화가입니다. 제리코는 들라크루아보다 일곱 살 형으로, 두 사람은 실제로 친분이 있었습니다. 들라크루아는 제리코의 영향을 많이 받았습니다. 구도나 분위기가 굉장히 유사한 이 두 작품은 루브르 박물관의 같은 전시실에 나란히 걸려 있죠. 제리코가 스물일곱 살 때 그린 이 작품은 가로 716센티미터 세로 491센티미터의 대작으로, 그 앞에 서면 생생하고 끔찍한 상황 묘사에 충격을 느끼게 됩니다. 한편으로는 구조선을 발견하여 희망에 찬 사람들의 모습을 보며 복잡미묘한 감정이 들기도 하지요.

이 작품에 관한 비하인드 스토리를 좀 더 들려드릴게요. 1816년 메두사호는 프랑스 식민지였던 세네갈을 향해 공무원

과 군인 등 400명을 태우고 출발했습니다. 하지만 아프리카 근처 바다에서 암초에 부딪혀 난파하면서 겨우 15명만이 살아남았어요. 이것이 메두사호 사건입니다. 배가 충격으로 부서지자 일부 고위 관리들은 구명정을 타고 떠났고, 남아 있던 147명은 뗏목을 만들어 탈출했습니다. 그러나 사고 발생으로부터 15일 정도 지난 후 구조선이 그들을 발견했을 때는 겨우 15명만이 남아 있었습니다. 항간에는 뗏목에 몸을 실은 사람들이 생존을 위해 살아 있는 사람을 바다에 던져버리거나 아사한 사람들을 뜯어먹었다는 소문이 파다하게 퍼졌습니다. 인간이 극한의 상황에 몰렸을 때 어떠한 상황까지 벌어질 수 있는지 보여준 메두사호 사건에 큰 충격을 받은 제리코는 이 비극을 그림으로 생생하게 그려내고자 했습니다. 그는 생존자를 찾아다니며 인터뷰하고, 시체보관소에 직접 방문해 스케치 작업을 했다고 합니다. 준비 작업을 모두 마친 후에는 자신의 아틀리에에 틀어박혀 조수 한 명과 함께 여덟 달 내내 어마어마한 고요 속에서 작업에만 집중하였다고 하죠. 들라크루아가 가끔 방문하여 등장인물의 포즈를 취해주기도 했답니다. 인간을 생존의 극한으로 몰아붙인 비극적 상황의 생생한 묘사 앞에 감상자들은 충격과 공포의 감정을 체험하고 이내 숭고의 감정을 느낍니다.

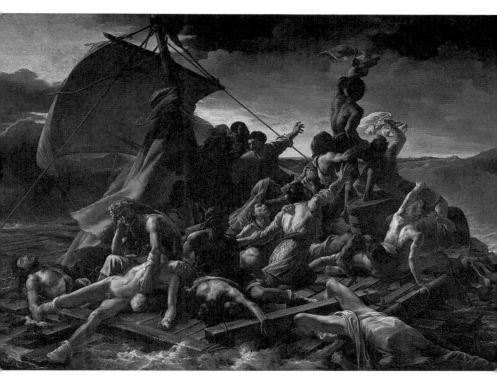

테오도르 제리코Theodore Gericault

| 메두사호의 뗏목

1819년, 캔버스에 유화, 491×716cm,

프랑스 파리 루브르 박물관 소장

그런데 여기서 의문점이 생깁니다. "낭만주의는 이성보다는 감정을 표현하고, 실제보다는 상상의 허구 세계를 그린다고 했는데, 제리코의 이 작품은 오히려 사회적 리얼리즘에 가까운 게 아닌가?" 실제로 제리코는 이 작품을 준비하면서 시간에 따른 사체의 강직까지 기록하는 등 역사적 진실과 리얼리즘에 대한 야망이 커져 집착증에 가까운 수준까지 이르렀다고 합니다. 그래서 일부 미술사학자들은 제리코의 〈메두사호의 뗏목〉을 낭만주의에서 사실주의로 이어지는 최초의 작품이라고 말하기도 하지요.

1819년, 제리코가 이 작품을 살롱에 내놓았을 때 감상자들의 의견은 크게 엇갈렸습니다. 주제가 드러내는 공포와 끔찍한 상황에서도 발견되는 예술적 환희와 숭고의 정신은 대중을 사로잡았지만, 고전주의자들은 참혹한 시체 그림일 뿐이라며 큰 반감을 드러냈죠. 같은 해 큰 찬사를 받았던 지로데트리오종의 〈피그말리온과 갈라테이아〉가 구현한 '이상적 아름다움'과 비교하며 야유를 보내기도 했습니다. 회화의 목적은 감상자의 눈과 영혼에 말을 거는 것이지 겁을 주는 것이 아니라는 비난도 이어졌습니다. 하지만 우리는 제리코의 작품을 통해 예술에서 느끼는 고통과 불쾌가 오히려 강렬한 힘을 발휘한다는 것을 알

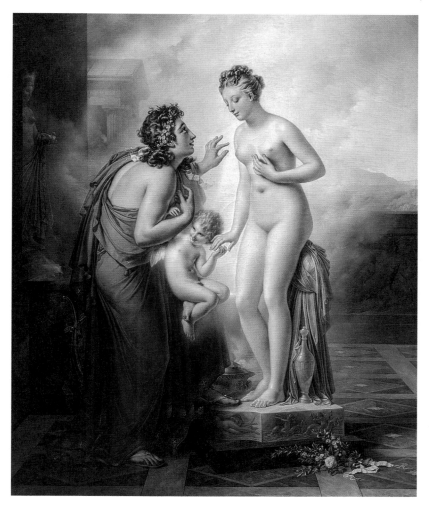

안루이 지로데트리오종Anne-Louis Girodet
| **피그말리온과 갈라테이아**

1819년, 캔버스에 유화, 253 × 202cm,
프랑스 파리 루브르 박물관 소장

수 있습니다. 그의 작품을 통해 예술과 현실 사이를 오가며 미적 카타르시스를 느낄 수 있지요.

낭만주의자들이 추구했던 목표는 인간의 감정, 기분, 심경을 표현하기 위한 예술의 가능성을 탐구하려는 것이었습니다. 그들은 점차 미스터리 또는 이국적 세계나 과거의 기억, 상상의 세계에 열광하고 빠져들었죠. 19세기 초 유럽에서 불붙은 낭만주의는 권위주의적 왕조를 대체하고 민주적 정권을 이룩하고자 했던 사람들의 깊은 열망을 반영한 것으로도 해석할 수 있습니다. 낭만주의 이전에 유행했던 신고전주의 시절에는 화가가 정권에 협력해 미술작품이 정치의 선전매체로 이용되기도 했습니다. 낭만주의는 이처럼 정치적 수단에 예술이 이용되는 것을 거부했습니다. 인간 본연의 감정에 집중하고 미지의 세계를 표현하며 작품이 예술 그 자체로서 존재하도록 했죠. 즉 자유 국가에서 개인의 낭만적 이상을 그리려 했습니다. 당시 프랑스 혁명 후의 시대적 상황과 권위주의, 왕권 타파에 대한 대중의 열망이 없었더라면 미술작품은 꽤 오랫동안 고전 문화에 집착하고 왕권을 미화하며 역사적 왜곡을 뒷받침하는 수단으로 이용되었을지 모를 일입니다.

낭만주의는 19세기 중반까지 전성기를 누리다가 19세기 중

반 프랑스와 영국에서 사실주의가 등장하며 서서히 막을 내리게 됩니다. 사실주의는 일상생활의 생생한 표현과 사회적 현실을 사실적으로 담아내고자 하는 리얼리즘을 뜻합니다. 하지만 단순히 눈에 보이는 시각적 요소를 똑같이 복사하듯 모방하여 그려내는 걸 의미하지는 않습니다. 소셜 리얼리티, 즉 사회적 현실을 고발하듯 사실적으로 담아낸다고 하여 이러한 이름이 붙었죠. 작가 개인의 심리를 주관적으로 표현하고, 자아의 해방과 상상의 세계를 그리며 인간의 감정에 치중했던 낭만주의와는 상반됩니다. 미지의 세계에 대한 탐험에서 돌아와 때로는 담담하게, 때로는 풍자적으로 사회적 현실을 직시하고자 했던 시대상의 다큐멘터리, 사실주의의 시대가 낭만주의를 밀어내고 태동하기 시작합니다.

다음 시간에는 좀 다른 분위기의 예술가를 이야기해볼까 해요. 바로 우리들이 사랑해 마지않는 구스타프 클림트입니다. 그의 작품에는 어떤 비밀이 숨겨져 있을까요?

CLASS

그의 그림 속
여성들은
뭔가 특별하다

GUSTAV KLIMT

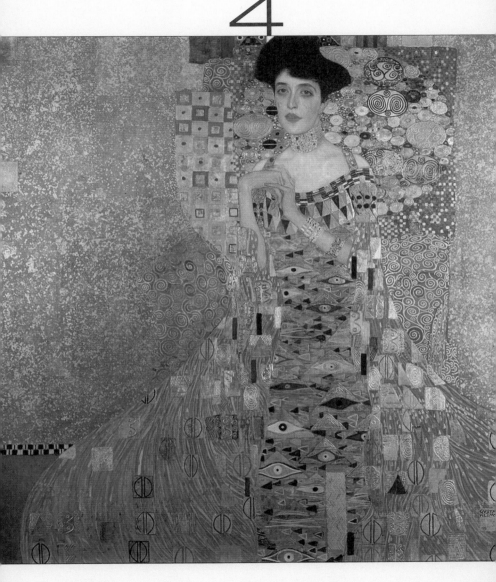

구스타프 클림트Gustav Klimt

| 아델레 블로흐 바우어의 초상 I

1907년, 캔버스에 유화, 140×140cm,
미국 뉴욕 노이에 갤러리 소장

19세기 말, 오스트리아 빈. 세기말의 혼란과 공포, 흥분과 긴장감 속에 전통적 회화에 반기를 들고 새로운 예술을 시도한 아티스트가 있었습니다. 바로 구스타프 클림트입니다. 그는 인물의 얼굴은 현실적이고 상세하게 묘사하는 한편, 배경과 의상 등은 기하학적 무늬의 장식을 활용해 2차원과 3차원의 공간감을 뒤섞었습니다. 새로운 시대에 맞는 모던한 감각을 보여주는 동시에 신화적 이미지를 차용하고 황금빛으로 치장하여 감상자에게 현실과 꿈의 경계에 있는 듯한 느낌을 주기도 하지요.

오스트리아 빈 상징주의, 빈 분리파의 주요 아티스트인 구스타프 클림트는 한국인들이 특히 사랑하는 화가입니다. 사망한 지 100년도 더 지난 지금도 세계적으로 가장 비싼 작품값을 기

록하는 화가이기도 하죠. 클림트는 추상이 아닌 구체적 묘사가 들어간 구상회화를 추구했고, 장식적 요소를 많이 넣었습니다. 또한 금박을 덧입혔지요. 작품은 굉장히 화려하고 아름답습니다. 팜므파탈적 유혹을 지닌 여성을 섬세한 기교로 표현한 작품이 많고요. 이번 글에서는 클림트가 몰두했던 주제인 인간의 삶과 죽음, 사랑과 성, 에로티시즘에 집중하여 그의 작품 세계를 분석해보고자 합니다. 화려하고 아름다운 이미지 뒤에 숨겨진 철학적 메시지를 이해한다면, 그림을 더욱 입체적으로 감상할 수 있을 겁니다.

클림트는 오스트리아 예술을 국제 무대에 알린 빈 분리파 운동의 창시자 중 한 명이었습니다. 그가 만들어낸 아름다운 작품에서 연상되는 이미지와는 달리, 굉장히 다혈질에 불 같은 성격이었다고 전해집니다. '〈철학, 의학, 법학〉 사건'을 예로 들어보겠습니다. 그는 빈 대학교에서 의뢰를 받아 1900년에서 1907년 사이 대강당 천장에 〈철학, 의학, 법학〉을 그리게 됩니다. 그러나 이 그림은 발표되자마자 포르노그래피, 변태적 취향이 담긴 퇴폐 미학이라며 비판받습니다. 대학 측은 비판 여론을 의식해 이 작품을 대강당보다는 갤러리에 영구 소장하기로 결정했고,

구스타프 클림트
| 철학, 의학, 법학

1900~1907년

1945년 5월 화재로 소실되었다.

이 소식을 들은 클림트는 격분하여 작품을 돌려달라고 요구하죠. 대학 측이 이를 거절하자, 그는 권총으로 직원을 위협하여 항복을 받아냅니다. 나중에 후원가의 도움을 받아 정정당당하게 작품을 돌려받죠. 〈철학, 의학, 법학〉은 1945년 나치가 퇴각하면서 저지른 방화로 불타 없어지고 현재 흑백사진으로만 남아 있습니다.

클림트는 삶과 죽음이 얽힌 감각적인 에로티시즘을 주제로 데생, 회화, 장식미술, 석판화 등 수많은 작품을 발표했습니다. 당시 예술가들은 그의 작품에 비판을 던졌지만, 클림트는 자신의 예술적 소신을 끝까지 굽히지 않았죠.

비슷한 시기 오스트리아 빈에서 활동한 체코 출신의 건축가 아돌프 로스는 저서 『장식과 범죄Ornament and Crime』에서 "모든 예술은 에로틱하다"라고 말한 바 있습니다. 바로 클림트의 작품들이 그가 말한 에로티시즘, 관능미의 정수라고 할 수 있겠습니다. 클림트는 세련되고 우아한 에로티시즘을 표방합니다. 에로티시즘이 없는 클림트의 작품은 생각할 수 없죠. 그만이 지닌 에로틱하고 미학적인 취향은 작품 속 도발적인 포즈 묘사와 인물들의 표정, 구성과 장식 디테일에서 증명됩니다. 그러면서도 결코 잔혹하거나 저속하지 않습니다. 이러한 자신만의 스타

일을 완성하기까지 클림트는 어떤 여정을 지나왔을까요?

클림트는 오스트리아 빈 근처의 작은 마을에서 금세공사의 둘째 아이로 태어났습니다. 이후 1876년에서 1883년까지 빈의 예술학교에서 미술을 공부했고, 빈 미술사 박물관의 안뜰 장식 작업에 참여하게 되면서 장식미술가로서 첫발을 내딛게 되죠. 1883년에는 가업을 이어 금세공사를 하던 남동생 에른스트 클림트와 친구 프란츠 마치와 함께 공방을 열고, 부르주아들에게 의뢰를 받아 저택 벽이나 천장을 장식하는 일을 했습니다. 이후 10여 년간 장식미술가로서 명성을 얻었습니다. 이때까지만 해도 전통적인 아카데미즘 스타일로 작품을 만들죠.

그러나 이후 클림트는 기존의 아카데미즘에서 탈피하여 새로운 미술의 부흥에 참여하고자 합니다. 그러면서도 자신만의 스타일을 찾기 위해 끝없이 노력했죠. 그는 예술로 새로운 인식을 일깨우고, 그러기 위해서는 기존에 확립된 예술과 학술주의에서 벗어나야 한다고 결론 내렸습니다.

1890년대 초, 클림트는 연인 에밀리 플뢰게를 만나고 빈 상징주의 화가들과 친분을 쌓습니다. 이미 장식미술가로서 이름을 알린 그였지만, 새로운 시도를 위해 1898년 빈 분리파 그룹에 참여합니다. 참고로 빈 분리파의 슬로건은 "각 시대에 맞는 예

구스타프 클림트
| 목가

1884년, 캔버스에 유화, 49.5×73.5cm, 오스트리아 빈 미술관 소장

술, 모든 예술에는 자유를!"이었다고 해요. 분리파 그룹의 첫 번째 전시회 포스터를 그리기도 한 그는 어느덧 새로운 오스트리아 미술의 대표적인 화가가 되었고, 신화에서 차용한 이미지를 재해석하여 혁신적인 대형 작품을 창조해냈습니다. 비잔틴 모자이크의 금세공 기술을 차용해 금을 주요 색상으로 쓰기 시작하면서 우리가 익히 잘 알고 있는 그의 스타일을 확립했죠.

1898년, 그는 빈 분리파의 두 번째 전시회 포스터로 사용될 〈팔라스 아테나〉를 그립니다. 그림을 보면 전사의 의상을 한 아테나 여신의 얼굴 아래 고르곤*의 얼굴이 마치 목걸이 장식처럼 자리하고 있습니다. 이는 그리스 신화의 내용과 고전적 표현 방법을 차용한 것으로, 여성이 가진 신비한 힘을 강조하려는 의도가 엿보입니다. 여신은 왼손에 창을, 오른손에 승리를 의인화한 니케 상을 들고 있습니다. 미술사학자들은 클림트가 그리스 신화에 나오는 이 승리의 여신이 빈 분리파의 수호신이라는 상징적 의미를 그림에 담아낸 것으로 해석하고 있죠. 어둡게 그려진 뒷배경은 포세이돈의 아들이자 바다의 신인 트리톤과 헤라클레

* 그리스 신화에 등장하는 흉측한 모습의 세 자매로 머리카락은 뱀이며, 멧돼지의 어금니를 지녔다. 눈을 마주치면 누구든 온몸이 굳어져 돌로 변하게 하는 능력을 지녔다고 전해진다. 세 자매 중 한 명이 메두사이다.

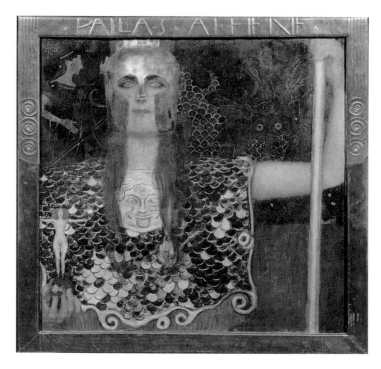

구스타프 클림트

| 팔라스 아테나

1898년, 캔버스에 유화, 75×75cm, 오스트리아 빈 미술관 소장

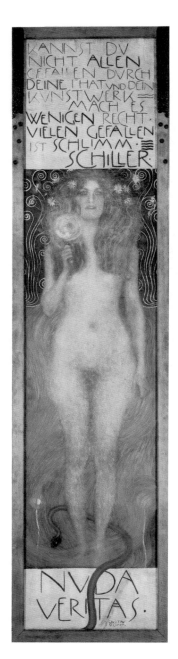

구스타프 클림트
| 누다 베리타스

1899년, 캔버스에 유화, 252 × 56.2cm,
오스트리아 빈 미술관 소장

스의 전투 장면으로, 고대 시대의 꽃병에서 영감을 얻었다고 합니다. 고전 아카데미즘 미술과 싸우는 빈 분리파의 모습을 우회하여 표현한 것으로도 해석할 수 있습니다.

아테나가 오른손에 들고 있는 니케 상은 다음 해에 그린 1899년 〈누다 베리타스〉에서 아예 주인공으로 나타납니다. 우리는 클림트의 그림에서 여신 또는 팜므파탈의 모습을 한, 강력한 힘을 가진 여성이 자주 등장하는 것을 눈치챌 수 있습니다. 클림트가 여성을 어떻게 인식했는지 잘 보여주지요.

'누다 베리타스'는 벌거벗은 진실이라는 뜻으로, 이 작품이야말로 그가 추구하고자 했던 예술이 어떤 것인지 잘 보여줍니다. 붉은 머리와 음모, 초록색 눈을 가진 나체의 여자가 거울을 들고 서 있습니다. 발밑에는 뱀이 여자의 다리를 휘감고 있고, 물을 표현하는 듯한 배경의 푸른색 곡선들 역시 여자를 휘감고 있습니다. 주목해야 할 점은 윗부분에 쓰인 문구입니다. 이 인용구는 독일의 시인이자 극작가인 프리디리히 실러의 것으로, 다음과 같은 뜻을 지니고 있습니다. "당신이 당신의 행동과 예술로 모두를 즐겁게 할 수 없다면, 소수를 만족시켜야 한다. 다수를 만족시키는 것은 나쁜 것이다."

클림트는 당대의 시류에 부합하여 모두를 즐겁게 하기보다

는 새로운 시대를 원하는 소수를 만족시키고자 했습니다. 타성에 젖어 늘 해오던 방식을 고수하기보다는 새로움을 제시하는 것이야말로 예술가의 사명이라고 생각한 것이죠.

다시 그림을 볼까요? 승리의 여신인 니케로 해석되는 이 여성은 거울을 들고 있습니다. 특이한 점은 자신을 향해서 들고 있지 않고, 감상자를 비추고 있다는 것입니다. 당시의 다른 아티스트들에게 자기 작품을 돌아보고 진취적인 미술을 하라고 경고하는 듯합니다. 클림트가 작품 속 여성을 니케로 선정한 데는 당시 기존 미술 경향에 반항하는 빈 분리파 운동이 수호신의 보호 아래 승리로 연결되길 바라는 염원을 담았다고 볼 수 있지요.

1901년 완성된 〈유디트와 홀로페르네스의 머리〉를 보면, 적의 머리를 베어버린 유디트가 반나체로 감상자들을 내려다보고 있습니다. 황금빛 배경에서 자신감 충만한 표정을 짓고 있지요. 승자의 여유로운 미소와 함께 관능적인 포즈를 한 유디트는 작품의 대부분을 차지하는 한편, 패자가 된 홀로페르네스는 아래쪽 모퉁이에 얼굴의 반만 살짝 보입니다. 승자와 패자의 대조가 적나라하죠. 이처럼 클림트의 대다수 작품에서 여성은 남성에게 두려움과 욕망을 동시에 주는 신비한 힘을 가진 존재로 나타납니다.

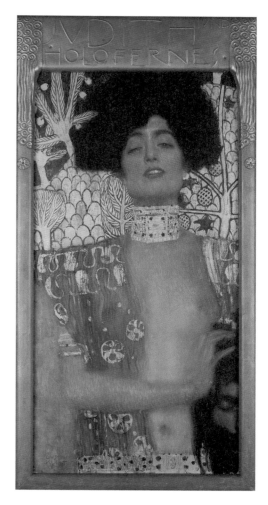

구스타프 클림트
| 유디트와 홀로페르네스의 머리

1901년, 캔버스에 유화, 84 × 42cm, 오스트리아 빈 벨베데레 궁전 미술관 소장

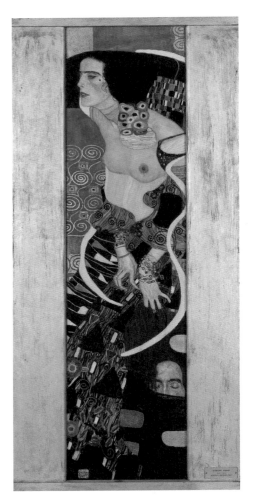

구스타프 클림트
| 유디트 II

1909년, 캔버스에 유화, 178×46cm, 이탈리아 베네치아 카 페사로 국제 근대미술관 소장

유디트의 두 번째 버전에서도 화려한 의상과 장신구를 걸친 여성이 남자의 잘린 머리를 무심한 듯 들고 있습니다. 유혹하는 듯한 표정에 신체를 반쯤 드러내고 있죠. 이쯤 되면 클림트 작품에서 보이는 에로티시즘은 예술적 신념으로까지 보입니다.

1905년에 발표한 〈여인의 세 단계〉에서는 다양한 연령대의 세 명의 여성이 등장합니다. 당시 43세였던 클림트는 인간 생과 노화에 대해 진지하게 고민하고 있었는지도 모르겠습니다. 배경이 깊이가 없고 2차원적이기 때문에, 감상자들은 세 명의 인물에만 집중하게 됩니다. 어린아이는 평화로운 얼굴을 한 채 젊은 여성에게 안겨 있으며 젊은 여성의 머리 주위에는 봄을 상징하는 꽃이 가득합니다. 밝고 아름다운 머리카락과 희고 탄력 있는 피부를 가진 이 젊은 여성과 달리 오른쪽 노년기의 여성은 피부가 처졌고 배는 부풀어 올랐으며 괴로워하는 모습입니다. 노년기 여성 쪽의 배경은 정적이고 검은색이 섞였지만, 아이와 젊은 여성 쪽의 배경은 푸르고 화려하며 무언가 자유롭게 흐르는 듯한 유동적인 움직임이 느껴집니다.

클림트가 좋아했던 주제 중 하나인 끝없이 반복되는 삶의 순환, 죽음과 새 생명의 교차는 1903년과 1907년에 작업한 작품

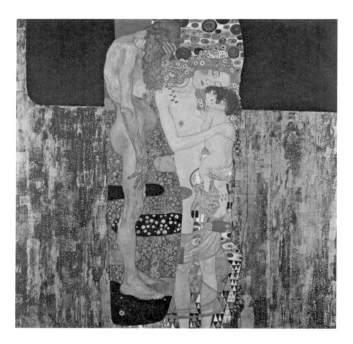

구스타프 클림트
| **여인의 세 단계**

1905년, 캔버스에 유화, 180×180cm,
이탈리아 로마 국립 근대미술관 소장

구스타프 클림트
| 희망 I

1903년, 캔버스에 유화, 189 × 67cm,
캐나다 오타와 국립미술관 소장

구스타프 클림트
| 희망 II

1907~1908년, 캔버스에 유화, 110.5 × 110.5cm,
미국 뉴욕 현대미술관 소장

에서 더 극명하게 드러납니다. 클림트는 〈희망 I〉과 〈희망 II〉에서 그의 특징인 장식적 요소를 화려하게 집어넣어 임신한 여성의 옆모습을 그렸습니다. 당시 서양미술에서 비교적 보기 드문 주제였죠. 작품 속 주인공은 육체적 사랑의 화신이며 다산의 알레고리입니다. 두 작품 모두 임신한 여성 옆에 죽음의 상징인 해골이 얼굴을 드러내고 있습니다. 새로운 생명을 기다리는 희망찬 얼굴을 한 여성의 뒤로는 일그러진 표정의 죽음과 불운이 도사리고 있죠. 늘 해오던 방식처럼, 클림트는 육체적 행복감을 충만하게 느끼고 있는 여성을 에로틱하게 그리면서도 죽음의 위협은 인간의 삶에 언제나 공존한다는 메시지를 심었습니다.

클림트 작품에서 빼놓을 수 없는 다른 주제는 역시 사랑입니다. 그 대표적 작품이 〈키스〉죠. 이 작품은 빈 아르누보 예술의 가장 유명한 작품이자 클림트 작품에서도 가장 잘 알려진 작품입니다. 금색으로 가득 찬 이 작품은 실제 금뿐 아니라 은과 플래티넘도 쓰였다고 합니다. 클림트는 마치 꿈처럼 비현실적인 배경에서 키스하고 있는 커플을 통해 사랑의 달콤함을 예찬합니다. 그림을 보면 독특한 공간감이 느껴집니다. 아르누보 스타일과 공예 패턴이 유기적으로 얽혀 있고, 2차원과 3차원, 즉 평

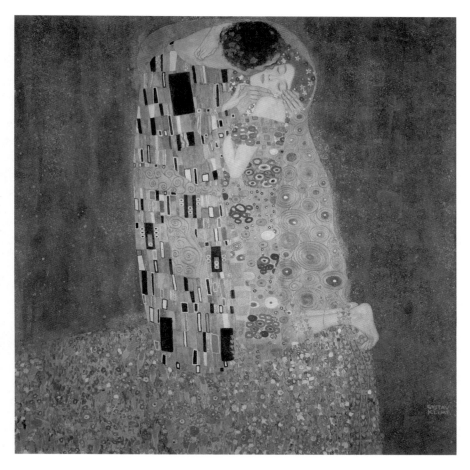

**구스타프 클림트
| 키스**

1907~1908년, 캔버스에 유화, 180×180cm,
오스트리아 빈 벨베데레 궁전 미술관 소장

면과 입체가 뒤섞여 있기 때문입니다. 다양한 꽃과 식물, 기하학적 패턴으로 장식된 배경과 빛이 반사되는 반짝임으로 인해 마치 두 사람이 현실과 꿈의 경계에 있는 듯한 느낌을 불러일으킵니다.

　일부 미술사학자들은 이 작품이 오르페오와 에우리디체의 이야기를 바탕으로 하고 있다고 추측합니다. 사랑하는 아내 에우리디체를 잃은 오르페오는 그를 되찾기 위해 지하 세계까지 쫓아갑니다. 그리고 그곳에서 아내를 데려가려면 햇빛이 보일 때까지 절대 뒤를 돌아봐서는 안 된다는 경고를 받죠. 그러나 살아 있는 사람들의 땅에 도착하기 전에 참지 못하고 순간적으로 뒤를 돌아봐 아내를 잃고 맙니다. 미술사학자들은 이 작품에서 여성이 약간 투명하게 사라지는 것처럼 보인다는 점을 그 증거로 듭니다. 사랑의 황홀함과 달콤함을 이야기하면서도 동시에 사랑하는 여인을 잃는 순간의 비극적 상황을 묘사했다는 것이죠. 클림트는 그림에 대해 어떠한 설명도 덧붙이지 않았으니 단지 추측일 뿐입니다. 이 작품이 〈철학, 의학, 법학〉을 발표한 이후 바로 다음 작품이라는 점도 주목할 만합니다. 몇몇 전문가는 클림트가 자기 작품이 퇴폐적이라는 비난에 대해 순수한 사랑의 아름다움을 그린 작품으로 응답한 것이라고 추측하기도 합니다.

20대 초반의 나이에 장식미술가로서 대성공을 이루며 직업적 화가의 길을 걷기 시작했던 클림트는 점차 아방가르드 미술, 특히 야수파에 관심을 가지면서 장식미술에서 점차 멀어지게 됩니다. 그리고 시대의 흐름에 맞는 새로운 예술의 필요성을 강조하며 빈 분리파에 참여해 자신만의 스타일을 구축해 나가죠. 1905년에는 빈 분리파를 탈퇴하지만, 당대의 수많은 부르주아로부터 초상화 의뢰를 받아 풍족한 생활을 지속할 수 있었고 계속해서 자신의 특징적 회화를 완성해 나갔습니다. 1917년에는 빈 미술 아카데미 명예 회원으로 인정받기도 했습니다. 그리고 다음 해인 1918년, 스페인 독감과 뇌졸중으로 생을 마감합니다. 그는 예술가로 지낸 30여 년 동안 장식미술과 스케치, 회화 등 생전에 엄청난 양의 작품을 남겼습니다. 여전히 세계인들에게 가장 사랑받는 화가로 손꼽히죠.

그동안 클림트의 작품을 그저 화려하고 아름답다고만 생각했다면, 이제는 그가 표현하고자 했던 철학을 떠올리며 새로운 시선으로 그림을 감상해보면 어떨까요? 다음으로는 클림트에게 큰 영향을 줬던 예술가, 페르낭 크노프의 이야기를 해볼까 합니다. 크노프의 작품 속에는 어떤 비밀이 숨겨져 있을까요?

CLASS

그의 그림에는
어쩐지
은밀한 분위기가 있다

FERNAND KHNOPFF

5

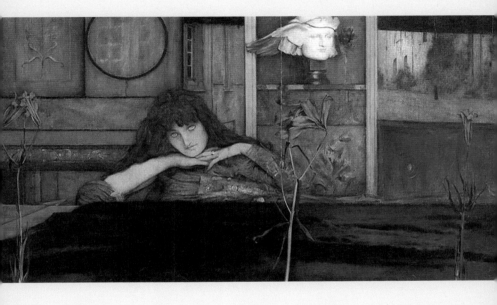

페르낭 크노프Fernand Khnopff
| 내 마음의 문을 잠그다

1891년, 캔버스에 유화, 72.7 × 141cm,
독일 뮌헨 노이에 피나코텍 미술관 소장

붉은색 머리, 묘한 분위기의 엷은 색 눈동자, 무표정하면서도 우울한 얼굴을 지닌 여성이 우리를 응시하고 있습니다. 테이블과 벽, 장식장, 살짝 보이는 문과 창문은 온통 가로와 세로선으로 조밀하게 표현되어 있어 마치 이 여성이 복잡한 미로 속에 갇힌 듯한 느낌을 줍니다. 앞쪽에 비슷한 간격으로 나란히 놓인 오렌지빛 꽃도 눈길을 끕니다. 이 말라버린 백합들의 구도는 일반적인 그림과는 상당히 다르죠. 자세히 보면 두 번째 백합 앞에는 천장에서 늘어진 메탈 체인에 작은 왕관 모양의 펜던트가 위태롭게 매달려 있습니다. 선반에는 하얀 조각상이 놓여 있습니다. 이 조각상은 꿈의 신 히프노스의 형상으로, 히프노스는 죽음의 신 타나토스의 형제입니다. 조각상의 얼굴 옆에 달린 파

란색의 날개는 옆에 놓인 붉은 색의 양귀비와 대비를 이룹니다. 무언가 의미가 담겨 있는 걸까요? 이 작품은 숨겨진 메시지가 많다는 생각이 들게 합니다. 그림 속 여성은 꿈속으로, 혹은 죽음 속으로 도피하고 싶은 것일까요? 어쩌면 감상자를 쳐다보고 있는 것이 아니라 커다란 거울을 통해 자기 자신을 바라보고 있는 것 같기도 합니다. 다시 말해 이 모든 이미지가 거울에 비친 풍경인 건 아닐까요?

크노프의 다른 그림인 〈마르그리트 크노프의 초상〉을 볼까요? 이 작품 속 여성은 목까지 가린 노출 없는 드레스를 입고 두꺼운 장갑까지 꼈습니다. 순백색의 드레스는 여인의 정숙과 순결을 상징하는 듯합니다. 이 여인 역시 비밀스러운 표정을 짓고 있습니다. 텅 빈 눈은 정면을 바로 보지 않고 감상자들의 시선을 피하고 있죠. 19세기 말 20세기 초 벨기에의 상징주의 화가 페르낭 크노프. 그의 대다수 작품 속에 등장하는 이 여성은 크노프의 여섯 살 아래 동생인 마르그리트입니다.

크노프의 작품들은 매우 비밀스럽고 폐쇄적이며 상징적인 요소로 가득 차 있습니다. 당시 유럽을 휩쓸었던 쇼펜하우어의 염세주의적 미학이 담겨 있죠. 크노프는 상당히 박식했다고 전해집니다. 그래서인지 그의 미학에는 지성과 감성이 얽혀 있습

페르낭 크노프
| **마르그리트 크노프의 초상**

1887년, 캔버스에 유화, 96×74.5cm,
벨기에 브뤼셀 왕립미술관 소장

니다. 그는 당시 벨기에의 사회, 정치, 문화적 발달을 그리기보다는 오직 미스터리와 신비주의에 집중하고 이를 작품 속에서 다양한 상징적 화법으로 표현했습니다. 그가 주로 작품에 담고자 했던 것은 삶에 대한 환멸과 자기 내면의 세계였습니다. 이는 앞서 말씀드린 평생의 뮤즈였던 여성, 마르그리트 크노프와 연관되어 있다는 것이 학계의 연구 결과인데요. 이번 글에서는 19세기 말 벨기에의 상징주의 화가 페르낭 크노프의 작품 분석과 더불어 상징주의란 무엇인지에 대해 알아보고자 합니다.

1886년 9월 18일, 시인 장 모레아스는 프랑스의 일간신문 《르 피가로》에 「상징주의 선언」을 발표하며 공식적으로 상징주의를 정의했습니다. 그보다 앞선 시작점은 1857년 발표된 샤를 보들레르의 『악의 꽃』입니다. 비유와 유추, 상징적 시어로 가득한 그의 작품은 상징주의 태동에 큰 영향을 끼쳤지요. 보들레르는 미국의 시인이자 소설가인 에드거 앨런 포의 작품에 특히 열광했다고 전해집니다. 에드거 앨런 포의 『검은 고양이』는 이성적으로는 설명할 수 없는 낯설고 환상적인 사건을 실감 나게 묘사하는 작품으로, 환상문학의 대표주자로 잘 알려져 있습니다. 자, 이제 상징주의가 추구하고자 했던 개념이 무엇인지 감이 오

시나요? 상징주의는 한 마디로 현실이나 사실을 직접적으로 묘사하지 않고 추상적인 기호나 상징을 통해 새로운 추측의 가능성을 여는 움직임이었습니다.

19세기 말경 유럽은 빠른 산업화 진행과 더불어 커다란 사회 변화가 있던 시기였습니다. 쿠르베 등이 그려내는 사실주의 그림들은 너무나 현실적이었고, 시대의 불편함과 추한 모습이 그대로 드러났죠. 그리고 점차 이를 반대하는 움직임이 생겨났습니다. 이러한 현대화 물결에 반응해, 상징주의자들은 어쩌면 현실에서 벗어나 꿈을 꾸고 싶었다고 볼 수 있습니다. 그들은 적나라한 사실주의에서 멀어지고 싶었고, 당시 유럽을 강타한 인상주의와도 거리를 두고 싶었을 것입니다. 인상주의가 기후에 따라 빛과 색깔이 다르게 보이는 풍경을 주관적인 감상으로 그려내려 한 데 반해, 상징주의는 인간 내면의 정신적 세계, 꿈, 상상을 그려내고자 했습니다. 마치 시를 읽거나 음악을 들었을 때처럼 자기 작품을 본 감상자가 개인적인 회상에 잠길 수 있도록 추상적인 아이디어를 제안하고자 했죠. 그들이 표현하고자 한 것은 단순한 재현이 아니라 기호였고 상징이었습니다.

상징주의자들은 예술작품이 직접적으로 설명할 수 없는 절대적 진리를 드러내야 한다고 믿었습니다. 따라서 은유적이고

귀스타브 쿠르베Gustave Courbet

| **오르낭에서 저녁식사 후**

1849년, 캔버스에 유화, 195×275cm,
프랑스 릴 보자르 미술관 소장

암시적인 방식으로 글을 쓰거나 상징적 의미를 지닌 특정 이미지를 만들어 그들이 말하고자 하는 바를 감상자들이 자유롭게 상상하도록 만들었죠. 우리가 잘 아는 구스타프 클림트도 빈 분리파 이전의 상징주의 화가로 분류됩니다. 클림트는 페르낭 크노프에게 큰 영향을 받았습니다. 클림트의 그림에 종종 등장하는 풍성하고 아름다운 붉은색 머리의 여성, 강인한 전사로 표현된 여성의 모습을 떠올려보세요. 두 사람의 작품이 유사한 분위기를 가지고 있다는 것은 부정할 수 없습니다.

페르낭 크노프는 벨기에 출신의 대표적인 상징주의 화가로, 유화와 파스텔화를 주로 그리고 조각을 하기도 했습니다. 또 시인이면서 사진작가이기도 했죠. 책 삽화 일러스트레이터이기도 했고 미술평론가이면서 번역가이기도 했습니다. 이토록 다재다능한 그는 원래는 법 공부를 하던 법학도였습니다. 그러다 상징주의 화가 자비에르 멜러리의 아틀리에에서 그림을 배우면서 그의 철학적이고 암시적인 화법에 매료되었고, 법 공부를 그만두고 미술로 방향을 틀었습니다.

1878년, 그는 파리 세계박람회를 관람하며 귀스타브 모로, 들라크루아, 라파엘전파의 그림을 접하고 크게 매료됩니다. 특히 귀스타브 모로의 신비주의적 분위기에 빠져들었죠. 이 경험

은 그의 작품 세계의 밑바탕이 됩니다. 1896년에는 프로이트가 정신분석학 이론을 발표하였고, 이로 인해 당시 사회는 강령술, 꿈, 무의식, 최면 등에 열광하는 분위기였습니다. 크노프도 예외는 아니었습니다. 그의 작품들도 이에 영향을 받아 몽환적이고 기묘하면서도 매혹적인 화풍을 보여줍니다.

크노프는 굉장히 내성적인 성향을 지녔던 것으로 유명합니다. 1902년에는 브뤼셀에 예술 작업을 위한 공간을 짓고 '나를 위한 신전Le temple du moi'이라고 명명했다고 하는데요. 51세가 되던 해 아이가 두 명 있던 여성과 결혼한 크노프는 부인조차 절대 작업실에 오지 못하게 하고 고립된 상태로 자신의 세계에만 몰두했다고 전해집니다. 이 작업실 건물 안에 있던 파란색으로 칠한 방에는 마르그리트 크노프의 초상화가 걸려 있었다고 합니다.

자, 이제 제가 가장 처음으로 소개했던 크노프의 작품을 다시금 떠올려 주시길 바랍니다. 바로 〈내 마음의 문을 잠그다〉입니다. 간단히 말하면, 이 작품은 오빠가 그린 여동생의 초상화입니다. 그런데 뭔가 묘한 느낌이 들지 않나요?

크노프가 궁극적으로 도달하려 한 것은 '상징'이었습니다. 이

구스타프 클림트
| 금붕어

1901~1902년, 캔버스에 유화, 181 × 66.5cm,
스위스 취리히 미술 연구소 재단 소장

페르낭 크노프
| 아크라시아, 요정의 여왕

1892년, 캔버스에 유화, 150.8 × 45cm,
벨기에 브뤼셀 왕립미술관 소장

상징은 감각과 감정이 축약된 극도의 요약이라고 할 수 있습니다. 몇몇 연구에서는 크노프와 마르그리트가 남매이자 연인 관계였다는 결론을 내리고 있습니다. 마르그리트는 1890년 스물여섯 살이 되던 해 결혼해 크노프를 떠나지만 크노프는 51세가 될 때까지 자신의 작업실에서 마르그리트를 모티프로 한 수많은 작품을 그려냈습니다.

〈내 마음의 문을 잠그다〉는 마르그리트가 결혼해 크노프의 곁을 떠난 다음 해인 1891년에 그린 작품입니다. 그림 속 마르그리트는 죽음만이 가져다줄 영원한 잠과 꿈의 상징으로 둘러싸여 있습니다. 예를 들자면 꿈의 신이나 양귀비 같은 것들이죠. 꿈의 신 히프노스의 푸른 날개는 영혼의 도주와 탈출을 상징합니다. 여동생이 떠난 현실을 부정하고 싶었던 것일까요? 앞쪽에 간격을 두고 자리한 백합들은 흰색의 싱싱한 꽃이 아니라 말라붙은 오렌지빛으로, 마치 강렬한 고통의 횃불처럼 서 있습니다. 뒤쪽에 희미하게 보이는 그림은 독일 낭만주의 화가 프리드리히의 〈해변의 수도승The Monk by the Sea〉(1808~1810)을 떠올리게 합니다. 고독, 외로움의 상징이죠. 이 작품에서 우리는 뚜렷한 그림자를 찾을 수 없습니다. 그림은 평면적으로 그려졌지만, 그 안의 풍경은 다양한 선과 동그라미로 가득 차 있어 마

치 여성이 입체적인 미로 속에 갇힌 듯한 느낌을 주죠. 현실을 재현하려 한 것이 아니라 상상의 세계, 내면의 심리적 갈등을 그리려 한 것으로 이해해야 합니다. 희미하고 빛바랜 색상과 선명하지 않은 윤곽선 또한 이를 대변해줍니다. 정리하자면, 작품 속 마르그리트는 저속한 세계에 대항하는 요새에 갇힌 채 내면의 갈등에 빠진 존재로 해석할 수 있습니다.

1896년에 그려진 이 작품을 볼까요? '스핑크스' 또는 '애무'라는 이름을 가진 작품입니다. 보자마자 오이디푸스의 비극을 바로 떠올리신 분들도 계실 것 같은데요. 오이디푸스는 갓난아기였을 당시 아버지를 죽이고 어머니와 결혼할 것이라는 신탁을 받아 버려졌지만, 결국 운명적으로 아버지를 죽이고 어머니와 결혼한 신화 속 인물이죠. 이 이야기 속에서 스핑크스는 오이디푸스에게 퀴즈를 냅니다.

앵그르가 그린 〈오이디푸스와 스핑크스〉에서는 스핑크스의 유혹이 굉장히 적나라합니다. 반면 크노프가 그린 스핑크스는 표범 또는 치타의 몸을 하고 오이디푸스의 볼에 가볍게 밀착하며 부드럽게 유혹합니다. 스핑크스 쪽으로 몸을 기대고 선 오이디푸스는 미소년의 부드러운 선을 띠고 있고, 눈을 감은 스핑크스의 사각턱은 중성적인 분위기를 내고 있습니다. 크노프 작

페르낭 크노프

| 스핑크스

1896년, 캔버스에 유화, 50.5×151cm, 벨기에 브뤼셀 왕립미술관 소장

장 오귀스트 도미니크 앵그르Jean-Auguste-Dominique Ingres

| 오이디푸스와 스핑크스

1808년, 캔버스에 유화, 89×144cm, 프랑스 파리 루브르 박물관 소장

품 속 여성들은 강한 사각턱과 중성적인 모습으로 자주 나타납니다. 표범의 몸에 인간 여성의 얼굴을 한 이 스핑크스는 크노프의 개인적 취향을 드러내는 듯하기도 합니다. 팜므파탈이면서 동시에 순수함을 가진 이중적 모습 말이죠. 크노프는 이 작품을 통해 저항할 수 없는 힘, 유혹과 지배를 말하고 있습니다. 다시 말해 오이디푸스가 자신이며 스핑크스가 마르그리트인 것이죠. 멀리 보이는 한 쌍의 마주 보는 파란색 기둥은 무엇을 뜻할까요? 또 동그랗게 말려 서서히 올라가고 있는 스핑크스의 꼬리는 무엇을 상징하고 있을까요? 이런 상징들은 모두 크노프의 내면적 욕망이 축약된 것으로 해석할 수 있겠습니다. 적나라한 묘사를 피하고, 은유를 통해 은근히 메시지를 드러낸 것이죠. 신화적 배경에 신비주의적 색채를 써서 무의식과 내면으로 향하고자 하는 자신의 의지를 표현했다고도 볼 수 있습니다. 크노프는 성별을 구별하기 어렵고 또 동물과 인간이 합쳐진 모호한 형태를 그렸습니다. 그리고 상징적인 요소를 배치하고 상상과 현실을 섞었죠. 크노프의 이런 성향은 프로이트가 말하는 자아 방어기제인 동일시나 회피 등으로도 설명할 수 있습니다.

1887년에 그려진 그림 속의 여성은 베일로 얼굴을 가리고 있습니다. 1894년에 그린 그림 속 여성은 베일을 살며시 걷어내

페르낭 크노프

| 베일을 쓴 여인

1887년경, 종이에 목탄과 흑연, 40 × 21cm,
미국 시카고 아트 인스티튜드 마틴 라이어슨 컬렉션 소장

페르낭 크노프

| 파란 날개

1894년경, 캔버스에 유화, 88.5 × 28.5cm,
벨기에 브뤼셀 미술관 소장

려 하고 있죠. 꿈의 신 히프노스는 이 작품에서도 나타납니다. 작품 속 여성은 환상과 꿈의 베일을 걷어내 사실을 드러내고자 하는 의지를 보여주는 듯하기도 합니다.

많은 상징주의 화가가 있지만, 그중에서도 크노프는 미스터리의 제왕으로 불립니다. 이번 글에서는 그의 신화적 세계에 대한 열광, 뮤즈이자 여동생인 마르그리트가 작품에 끼친 영향, 그리고 그만의 기묘한 이상적 아름다움의 추구에 중점을 두고 작품들을 살펴보았는데요, 사실 예술적 해석은 얼마든지 다른 관점에서도 가능합니다. 프랑스의 철학자이자 비평가인 롤랑 바르트는 "상징은 이미지가 아니며, 매우 다양한 감각(지각, 직감)을 의미한다"고 말했습니다. 시나 음악, 그림 등의 모든 예술 작품은 모든 이에게 똑같은 감상과 느낌을 남기지 않죠. 상징주의자들이 숨겨둔 상징들은 감상자에 따라 다르게 다가올 것입니다. 그래서 더 재미있는 것이지요.

다음 시간에는 누구나 아는 그 작품, 〈모나리자〉 이야기를 해보려 합니다. 〈모나리자〉를 보기 위해 루브르 박물관의 기나긴 입장 줄을 견뎌본 사람이라면, 더욱 이 이야기에 흥미를 느끼실 것 같습니다.

우리 모두는
예술이 진실이 아니라는 것을 알고 있다.
하지만 예술은 진실을 깨닫게 해주는 거짓말이다.

파블로 피카소

CLASS

〈모나리자〉는 왜 프랑스 파리에 있을까

Leonardo da Vinci

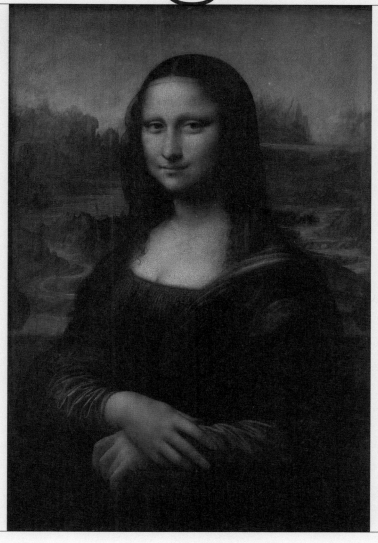

레오나르도 다빈치Leonardo da Vinci
| **모나리자**

1503~1506년, 포플러 나무 위에 유화, 77 × 53cm,
프랑스 파리 루브르 박물관 소장

프랑스어로 '라 조콩드' 라고 불리는 〈모나리자〉는 다빈치가 이탈리아 피렌체에서 1503년에서 1506년 사이 작업한 것으로 알려진 그림입니다. 세로 77센티미터, 가로 53센티미터 크기로, 얇은 포플러 나무판 위에 그려진 작품입니다. 세상에서 가장 유명한 그림이기도 하죠. 현재 프랑스 파리 루브르 박물관 드농관 6번 방에 소장되어 있답니다. 이탈리아 북부 지역 화가였던 다빈치가 피렌체에서 작업한 작품이 어쩌다 루브르에 걸리게 된 걸까요?

루브르 박물관은 파리에서 꼭 가봐야 할 명소로 꼽힙니다. 2017년에는 81만 명, 2018년에는 1020만 명, 2019년엔 960만 명의 관람객이 루브르를 찾았다고 하는데요. 이들 중 대다수가

〈모나리자〉를 보기 위해 이곳을 방문했을 겁니다. 이 그림은 에펠탑과 함께 프랑스에 어마어마한 관광 수입을 안겨주고 있죠. 이탈리아는 계속해서 프랑스에 〈모나리자〉를 돌려달라고 요구하고 있습니다. 돌려줄 수 없다면 몇 달만이라도 대여해 달라고 요청하고 있지요. 이에 루브르 박물관 회화 담당 책임자는 작품의 상태가 좋지 않아 현재 위치에서 움직이게 되면 파손의 위험이 있기 때문에 이동하기에 적절치 않다며 거절하고 있습니다. 따라서 〈모나리자〉를 실물로 보고 싶다면, 무조건 파리의 루브르 박물관에 가야만 합니다. 일부 사람들은 모나리자가 프랑스 밖으로 나갈 수 없다는 특별법이 있기 때문에 대여하거나 돌려줄 수 없는 것이라고 말하기도 하는데요. 사실 프랑스 문화 유산법에 따라 이 작품을 사거나 판매할 수 없다는 법만 있을 뿐, 국외 이동제한법은 없다고 합니다. 사거나 판매할 수 없기 때문에 금액적 가치를 추정하기도 어렵겠지요.

이 어마어마한 작품은 어떻게 그려졌으며, 어쩌다 유명해지게 된 것일까요? 〈모나리자〉가 탄생한 16세기 초의 화가들은 오늘날처럼 자신의 자연스러운 예술적 충동의 발현으로 그림을 그리기보다는 교황청이나 국가 또는 부유한 귀족이나 상인의 주문을 받아 작업하는 것이 일반적이었습니다. 즉 화가가 미

리 그림을 그린 후 전시회나 홍보를 통해 판매하는 것이 아니라, 주문이 들어오면 금액을 흥정하고 작품을 완성하여 전달한 후 작품값을 받았던 것이죠. 〈모나리자〉 역시 당시 부유한 직물 상인이던 프란체스코 델 조콘도가 다빈치에게 아내의 초상화를 그려달라고 주문한 것이었죠. 그렇다면 주문 제작된 이 초상화는 왜 조콘도 부부에게 전달되지 못하고 프랑스로 옮겨와 루브르에 전시되게 된 걸까요?

〈모나리자〉에 대해 좀 더 차근차근 살펴볼 필요가 있겠습니다. 먼저, '모나리자'는 무슨 뜻일까요? 모나mona는 이탈리아어로 결혼한 여성 이름 앞에 붙는 명칭이고, 리자Lisa는 초상화의 모델 프란체스코 델 조콘도 아내의 이름입니다. 따라서 모나리자는 '리자 여사'라는 뜻이지요. 모나리자의 다른 명칭인 '라 조콘다' 역시 '조콘도 부인'이라는 뜻입니다. 리자는 1479년 피렌체에서 태어났습니다. 리자가 태어난 게라르디니 가문은 당시 베네치아와 토스카나 지역의 귀족 가문이었다고 전해집니다. 리자는 열다섯 살이 되던 해 자신보다 열네 살 많았던 프란체스코와 결혼하여 다섯 아이를 낳았고, 63세의 나이로 피렌체에서 사망했습니다. 남편 프란체스코가 다빈치에게 초상화를 부탁한 1503년에 리자의 나이는 스물넷이었습니다.

당시 다빈치는 수입이 전혀 없었습니다. 그래서 리자 부인의 개인 초상화를 그려달라는 주문을 흔쾌히 수락하지요. 그러나 작품을 시작하고 얼마 지나지 않아 피렌체 베키오 궁전으로부터 궁전 안에 앙기아리 전투 장면을 그려달라는 의뢰를 받습니다. 이후 자연스럽게 리자 부인의 초상화 제작은 뒤로 밀리게 됩니다. 당시 궁전 측은 앙기아리 전투 그림을 1505년 2월까지 끝내달라며 높은 착수금을 지급했지만, 결론적으로 이 작품은 미완성으로 남았습니다. 이 일로 다빈치는 1506년에야 〈모나리자〉를 완성하게 됩니다. 그런데 어쩐 일인지 의뢰인인 프란체스코 델 조콘도에게 그림을 전달하지 않고 평생 자신이 소장하게 됩니다. 자신의 주문이 우선순위에서 밀렸고, 결국 3년이 지나 그림을 받게 되어 화가 난 조콘도가 그림값을 지불하지 않던 걸까요? 어쩌면 다빈치가 이 작품에 특별한 애정을 가지고 있었기 때문일 가능성도 있습니다. 당시 이탈리아에서 흔히 쓰이던 초상화 화풍과 달리, 다빈치 특유의 공기원근법을 적용한 색다른 시도였기에 애착이 생겼을 수도 있지요. 그러나 이 모든 것은 추측일 뿐, 명확한 이유는 밝혀진 바 없습니다.

작품 속의 리자는 강물과 산이 보이는 먼 풍경을 뒤로한 채

안락해 보이는 의자에 앉아 은은한 미소를 띠고 있습니다. 다빈치의 초벌 그림과 완성본을 비교해 보면, 다빈치는 리자를 먼저 그리고 후에 배경을 그려 넣은 것으로 보입니다. 당시 리자가 스물네 살이었는 데 비해, 완성된 작품 속 그는 조금 더 나이가 들어보이지요. 초벌 그림에서는 완성본보다 훨씬 어려 보이는 것 같습니다. 초벌 그림에서는 완성본에서는 볼 수 없던 잎사귀들을 발견할 수 있습니다. 자세히 보면 눈썹도 확인할 수 있지요.

모나리자는 당시 유행하던 피렌체 스타일의 의상을 입고 약간 옆쪽으로 돌아앉아 시선은 또렷하게 정면을 보고 있습니다. 감상자들은 작품을 볼 때 정면뿐 아니라 양옆으로 자리를 이동해도 그의 시선이 따라오는 착시를 느낄 수 있습니다. 모나리자의 포즈 자체가 특별한 것은 아닙니다. 이 포즈는 당시 이탈리아 초상화에서 자주 등장하지요. 이 작품의 상징이라고도 할 수 있는 알 듯 말 듯한 미소는 다빈치가 당시 스케치를 할 때 밴드를 불러서 흥겨운 분위기를 조성했기 때문이라고 합니다. 리자는 당시 부유한 비단 상인의 아내답게 고급스럽게 반짝이는 비단을 두르고 있고, 머리에는 시폰처럼 얇은 베일을 살짝 두르고 있습니다. 우리가 증명사진을 찍으러 갈 때 가장 깔끔한 옷을

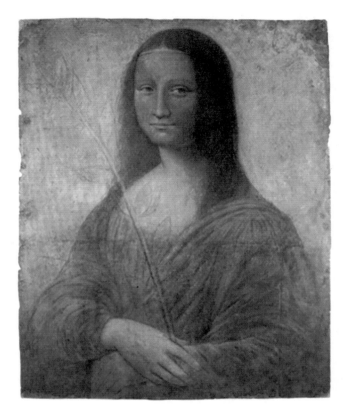

레오나르도 다빈치
| ⟨모나리자⟩ 초벌 스케치(추정)

1503년경, 목탄과 흑연, 61.28 × 51.12cm, 미국 뉴욕 글렌스 폴즈 하이드 컬렉션 소장

레오나르도 다빈치
| 세례 요한

1513~1516년, 나무 패널에 유화, 69 × 57cm,
프랑스 파리 루브르 박물관 소장

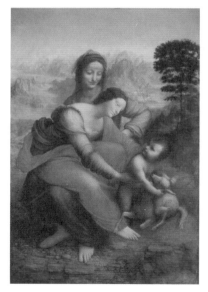

레오나르도 다빈치
| 성 안나와 성 모자

1501~1519년, 나무 패널에 유화, 130 × 168.4cm,
프랑스 파리 루브르 박물관 소장

입고 스타일에 신경 쓰는 것처럼, 리자도 스케치하던 날 본인이 가장 좋아하는 의상을 선택했을 것입니다.

1516년 겨울, 63세의 다빈치는 이탈리아를 떠나기로 결심합니다. 당시 프랑스 왕이었던 프랑수아 1세가 그를 초청했기 때문이죠. 다빈치는 이 제안을 아주 반갑게 받아들였을 겁니다. 보티첼리, 라파엘과의 경쟁 관계에도 신물이 났을 테고 자신을 둘러싼 나쁜 소문에서도 벗어나고 싶었을 테니까요. 일설에 의하면, 다빈치는 평소 아끼던 두 제자를 데리고 프랑수아 1세가 보내준 호송대와 함께 노새를 타고 알프스를 건너 프랑스로 갔다고 전해집니다. 이를 증명할 공식적인 기록은 없습니다. 어쨌거나 당시 다빈치는 자신이 가지고 있던 세 개의 작품을 가지고 떠났다고 하는데요. 바로 〈모나리자〉, 〈세례 요한〉, 〈성 안나와 성모자〉입니다.

이 세 작품은 현재 모두 루브르 박물관에 있습니다. 당시 22세였던 젊은 왕 프랑수아 1세는 다빈치를 환영하며 앙부아즈에 거처를 마련해주었습니다. 그리고 데생, 회화, 문학, 음악, 해부학, 군사학, 건축, 시 쓰기 등 원하는 작업을 마음껏 하라고 격려했고 생활과 작업에 필요한 비용을 금으로 지급하겠다고 약속했죠. 프랑스 학자들은 이 과정에서 다빈치가 자신이 가져온 세

점의 작품을 프랑수아 1세에게 선물로 건넸으리라 추측합니다. 그 후 다빈치는 프랑스에 온 지 3년도 채 되지 않아 1519년 5월 2일 67세의 나이로 사망하게 됩니다. 프랑수아 1세는 이 소식을 듣고 깊이 슬퍼하며 애도했다고 합니다.

1518년, 모나리자는 국가 수집품으로 지정됩니다. 그리고 퐁텐블로궁으로 옮겨진 다음, 다시 베르사유 궁전에 보관되다가 1802년 루브르 박물관 소장품이 되었습니다. 그 후로는 1911년 8월 21일 도둑맞았다가 1914년 1월 4일 다시 루브르에 걸린 후, 1963년 미국에, 1974년 일본에 잠깐 대여된 것 외에는 줄곧 루브르를 떠나지 않고 있습니다.

여기서 잠깐, 1911년 발생한 모나리자 도난 사건의 전말을 궁금해하는 분이 많을 것 같습니다. 〈모나리자〉는 1802년부터 루브르에서 109년간 특별한 사건 없이 전시되고 있었습니다. 그러다 1911년 8월 21일, 한 관리인이 〈모나리자〉가 원래 자리에서 사라진 것을 발견하게 됩니다. 하지만 그는 곧바로 신고하지 않았습니다. 그처럼 중요한 작품이 도둑맞았을 거라는 생각조차 하지 못했던 것이죠. 보존팀에서 옮겼을 것이라 단순하게 여겼다고 합니다. 그다음 날인 8월 22일 화요일, 화가 루이 베루가 〈루브르의 모나리자〉를 구상하기 위해 스케치를 하려고 루

루이 베루Louis Béroud
| **루브르의 모나리자**

1911년, 캔버스에 유화, 103.2 × 161.3cm,
프랑스 파리 프티팔레 미술관 소장

브르를 찾았다가 그제야 도난 사실이 밝혀집니다. 경찰조사관 60여 명이 출동해 주변을 샅샅이 뒤졌지만, 빈 액자만이 박물관 내 작은 계단에서 발견됩니다. 경찰은 즉시 직원 257명의 지문을 받아 조사를 시작하고, 당시 루브르 책임자였던 테오필 오몰은 사임을 발표합니다. 프랑스 당국은 국경 관리를 더욱 철저히 할 것을 명령하였고, 이 소식은 전 세계로 퍼져나갑니다. 한편 프랑스 당국은 당시 유명한 시인이었던 기욤 아폴리네르를 용의자로 지목합니다. 그의 친구이자 전 비서인 제리 피에레가 1907년과 1911년 루브르에서 세 점의 작은 예술품을 훔친 적이 있고, 이전에 발생한 이베리아 조각의 도난 사건에도 그가 연루되어 있다는 의심 때문이었죠. 아폴리네르는 즉각 구속되어 1911년 9월 7일부터 11일까지 4일간 수감되었지만 무혐의로 풀려납니다. 그 후 2년간 국제 공조 수사를 동원해 〈모나리자〉를 추적했지만 찾을 수 없었습니다. 당시 루브르 측에서는 작품을 되찾기 위해 2만 5000프랑의 현상금을 걸었고,《일뤼스트라시옹》이라는 프랑스 잡지는 4만 프랑의 현상금을 걸기도 했습니다. 모나리자가 세계적으로 특히 유명해지게 된 계기는 이 도난 사건의 영향이 매우 컸다고 볼 수 있겠습니다.

〈모나리자〉 도난 사건의 범인은 다름 아닌 빈센초 페루자라

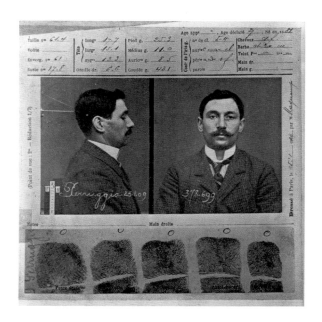

빈센초 페루자Vincenzo Peruggi의 머그샷

는, 당시 루브르에서 작품에 보호 유리를 끼우는 작업을 했던 사람이었습니다. 그는 이 작품을 2년간 파리 10구에 있는 자신의 방에 숨겨두었다가 이탈리아로 건너갔고, 알프레도 제리라는 피렌체 골동품상에게 편지를 보내 50만 리라에 거래를 제안했다고 합니다. 제안을 받은 알프레도 제리는 친구이자 당시 우피치 미술관의 디렉터였던 지오반니 포지와 함께 피렌체의 한

허름한 여관에서 모나리자를 직접 살펴보기로 했습니다. 〈모나리자〉를 확인한 그들은 페루자에게 진품 감정을 위해 좀 더 시간이 필요하다고 말한 후, 곧바로 경찰에 신고합니다. 페루자는 체포되었고, 그림은 압수되었습니다. 그는 1년 14일 징역형을 선고받고, 실제로 7개월 8일 수감된 후 풀려났습니다. 페루자는 대체 왜, 어떻게 이 위대한 작품을 훔친 걸까요? 1913년 12월 13일 자《뉴욕타임스》에 실린 그의 증언을 살펴보겠습니다.

나는 루브르에서 일하는 동안, 자주 다빈치 작품 앞에 서서 이탈리아의 작품이 프랑스에 있다는 데 불쾌감을 느꼈다. 나는 항상 기회를 엿봤고, 어느 날 아침 〈모나리자〉가 걸려 있는 방으로 갔다. 주위에는 아무도 없었고, 모나리자는 나를 향해 미소 짓고 있었다. 나는 벽에서 그림을 떼어내어 계단에서 액자를 분리하고 그림을 내 셔츠 아래에 집어넣었다. 그 작업은 몇 초밖에 걸리지 않았다. 나를 본 사람은 아무도 없었으며, 누구도 나를 의심하지 않았다.

피렌체에서 로마로, 그리고 이어서 밀라노를 거쳐 파리로 돌아온 모나리자는 1914년 1월 4일 다시 루브르에 걸릴 수 있었

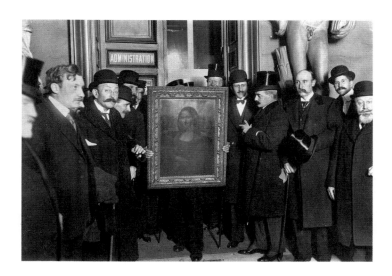

1914년 1월 4일, 루브르 박물관으로 돌아온 〈모나리자〉를 기념하여 찍은 사진

고, 그 후 더 삼엄한 경비 속에 전시되고 있습니다. 이렇게 돌아온 모나리자는 진품일까요? 어쩌면 아주 정교한 위조 전문가가 사라졌던 2년 동안 완벽한 복제를 마치고 가품을 내놓은 건 아닐까요? 파리를 방문할 기회가 있다면 직접 작품을 보시고 판단해 보시길 추천합니다. 가품 이야기가 나온 김에 다음 시간에는 예술계 역사상 최고의 위조 사건에 대해 알아보도록 하겠습니다. 긴장을 늦추지 말아주세요!

CLASS

위조도
예술이 될 수 있을까

Han van Meegeren

한 판 메이혜런Han Van Meegeren
| 엠마우스에서의 만찬

1937년, 캔버스에 유화, 118×130.5cm,
네덜란드 로테르담 보이만스 판뵈닝언 미술관 소장

1945년, 미술계는 〈진주 귀고리를 한 소녀The Girl with a Pearl Earring〉로 유명한 요하네스 페르메이르의 미공개 작품을 발견한 일로 한껏 들떠 있었습니다. 발견된 장소가 나치의 2인자였던 헤르만 괴링의 숨겨진 보물창고였다는 것도 큰 이슈가 되었죠. 아티스트가 되고 싶었지만 미술대학 불합격으로 꿈을 접고 정치로 방향을 틀었던 히틀러가 미술품 수집에 집착했던 것처럼, 괴링도 전쟁 중 미술품을 몰래 빼돌리는 일에 열심이었다고 합니다.

제2차 세계대전에서 독일군이 항복을 선언한 지 9일 후인 1945년 5월 17일, 연합군은 나치가 훔친 미술작품을 되찾기 위해 모뉴먼츠 맨 팀을 창설합니다. 그들은 헤르만 괴링이 약탈한

미술품을 보관하던 장소 중 한 곳을 발견하죠. 오스트리아 잘츠부르크 근처의 알타우스제 지역에 있던 소금 광산의 비밀 공간에는 렘브란트, 보티첼리, 르누아르, 모네, 반에이크, 미켈란젤로 등의 화가가 작업한 6577점의 회화, 2300점의 드로잉과 수채화, 954점의 프린트, 137점의 조각 작품이 숨겨져 있었죠. 나치는 이 광산에 폭약을 설치해두기까지 했답니다. 자신들이 가질 수 없다면 차라리 모조리 없애 버리겠다는 계산이었죠. 모뉴먼츠 맨 팀은 믿을 만한 첩보를 통해 폭발물을 해체하고 무사히 안으로 들어갑니다. 그 안에 놓인 수천 점의 작품들 중에는 페르메이르의 것으로 추정되는 〈예수 그리스도, 그리고 간통한 여인The Woman taken in adultery〉도 있었습니다. 그림을 발견한 연합군은 작품의 판매 과정을 추적하던 중, 나치에 적극 협력한 미술품 딜러이자 은행가로 활동한 알로이즈 미들을 통해 한 판 메이헤런이라는 네덜란드 화가가 1943년 이 작품을 판매한 사실을 밝혀냅니다. 알로이즈 미들은 괴링에게 이 작품 외에도 137점의 작품을 중개했다고 합니다.

1945년 5월 29일, 네덜란드 경찰은 판 메이헤런을 체포합니다. 네덜란드 당국은 국가의 중요한 문화유산을 적에게 팔아넘긴 그에게 반역죄를 적용해 기소하려 했습니다. 사형선고까지

도 가능한 상황이었죠. 그러나 판 메이헤런은 체포된 지 3일째 되던 날 자신은 페르메이르의 작품을 판매한 것이 아니라, 자신이 직접 그려 위조한 작품을 진품으로 속여 팔았을 뿐이라 항변합니다.

한 판 메이헤런은 한때 화가를 꿈꾸는 미술학도였다고 합니다. 그는 16~17세기 네덜란드 화풍에 심취해 있었습니다. 그러나 당시에는 인상주의와 아방가르드 미술이 유럽과 미국을 지배하고 있었고, 그 탓에 그의 작품은 평론가들에게 예술적 가치가 없는 이미테이션이라는 평가를 받았습니다. 분노한 그는 자신을 비난한 사람들에게 복수를 결심하게 되었죠. 그는 프랑스 남부 니스 근처 작은 마을 로크브륀느 카프마르탱에서 6년간 위조 연구에 매진하며 프란스 할스, 페르메이르 작품의 완벽한 위작을 만들어냈고 몇몇 미술사학자와 비평가로부터 진품일 뿐만 아니라 수작이라는 감정까지 받아내기에 이릅니다. 법정에서 그는 당시 독일의 유명 미술관에 걸려 있던 〈엠마우스에서의 만찬〉 역시 자신이 그렸다고 주장했죠. 이 그림은 당시 50만 길더(현재 가치로는 약 1000만 달러)에 판매되었다고 합니다. 당연하게도 조사관들과 판사는 그의 주장을 믿지 않았습니다. 이에 판 메이헤런은 아주 간단한 제안을 합니다. 자신이 페르메이르

스타일의 새로운 작품을 그려내 보겠다는 거죠. 1945년 7월부터 11월까지 그는 여섯 명의 감시관이 지켜보는 앞에서 〈신전에서 설교하는 젊은 예수Young Jesus preaching in the Temple〉라는 새로운 작품을 그려냅니다. 전문가들은 그의 완벽한 작품에 놀라움을 금치 못했습니다. 결국 판 메이헤런은 적에게 협력하여 소중한 국가적 보물을 팔아먹었다는 누명을 벗게 됩니다.

누명은 벗었지만, 그는 괴링뿐 아니라 여러 컬렉터에게 가짜 그림을 팔았기 때문에 사기죄로 기소되어 1년의 선고를 받습니

1945년, 한 판 메이헤런의 모습

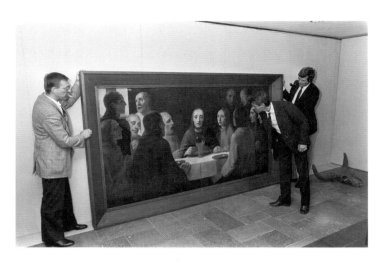

1984년 8월 31일 열린 로테르담 앤틱 페어에서 전문가들이
한 판 메이헤런의 1939년 작품 〈최후의 만찬〉을 살펴보고 있다.

다. 한동안 반역자로 몰렸던 그의 타이틀은 갑자기 나치와 저명
한 미술사학자들을 완벽하게 속인 대단한 남자로 바뀌게 됩니
다. 그는 예술계 전문가들을 비웃으며 그들이 아무것도 모른다
는 것을 자신이 증명해 내었다며 큰소리쳤다고 하네요. 법원 출
석 마지막 날이었던 1947년 11월 26일, 그는 심장마비를 겪게
됩니다. 그리고 병원으로 보내져 투병하던 중 수감 예정일로부
터 한 달쯤 후인 12월 30일 사망합니다. 그는 살아생전 현재 가
치로 무려 2500만~3000만 달러의 돈을 벌어들였다고 해요.

그는 어떻게 이렇게 감쪽같이 미술계 전문가들을 속일 수 있었을까요? 한 전문가의 말에 의하면, 판 메이헤런은 작품을 위조하는 과정에서 작은 실수도 허용하지 않았다고 합니다. 실제로 17세기에 쓰였던 염료를 구하고, 그 당시 작품을 수집하여 그 위에 그림을 그렸다고 합니다. 작품을 완성한 후 표면에 반짝이는 바니쉬를 바르고 100~120도의 오븐에 구워 물감을 딱딱하게 굳힌 후, 미세한 균열이 생기도록 처리하기까지 했죠. 그리고 검은색 염료를 그 사이에 자연스럽게 흩뿌리는 등 모두를 속이기 위해 철저한 연구를 거듭했다고 합니다. 시대를 잘못 타고난 천재였을까요? 영국 BBC는 그를 인류 역사상 최고의 미술품 위조범으로 선정한 바 있습니다.

여기서 잠깐, 한 가지 의심이 생깁니다. 판 메이헤런이 위조의 대가인 것은 맞지만, 오스트리아 소금 광산에서 발견한 페르메이르의 작품은 진품일 수도 있지 않을까요? 나치에 협력했다는 무거운 죄를 피하기 위한 메이헤런의 거짓말이었다면?

이 의심을 풀 단서는 그림에 쓰인 파란색과 백연에 있습니다. 매혹적인 파란색를 뽑아낼 수 있는 코발트는 1802년경에서야 특수한 제련 방법을 통하여 염료로 사용되기 시작했는데요, 페르메이르가 그림을 그리던 1600년대 말에는 이 염료가 사용될

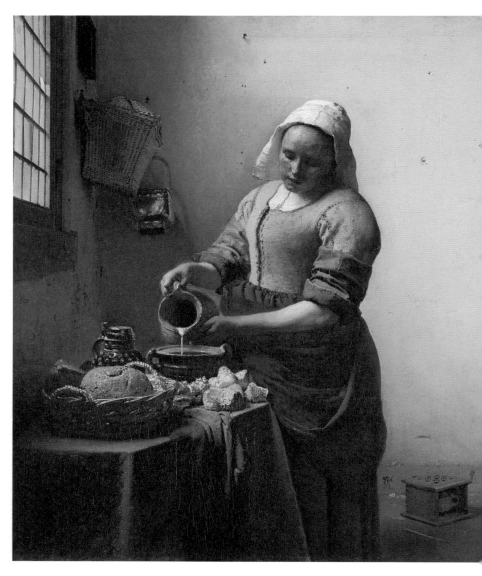

요하네스 페르메이르Johannes Vermeer
| 우유를 따르는 여인

1660년경, 캔버스에 유화, 45.5 × 41cm,
네덜란드 암스테르담 국립미술관 소장

수 없었으나 판 메이헤런이 위조한 작품에는 쓰였다고 합니다. 백연 또한 17세기에 사용되던 것과 20세기에 사용되는 것의 납 성분이 다릅니다. 따라서 위조하였다는 그의 주장이 사실인 것으로 증명되었습니다.

한 판 메이헤런이 각별히 연구했던 페르메이르는 세계적인 화가지만, 현재 그의 작품으로 인정되는 그림은 겨우 35점 정도에 불과하다고 합니다. 그림들은 크기도 비교적 작은 편으로 1665년경 그려진 〈진주 귀고리를 한 소녀〉는 세로 44.5센티미터, 가로 39센티미터 정도이며, 1658년경 그려진 〈우유를 따르는 여인〉은 세로 45.5센티미터, 가로 41센티미터입니다. 페르메이르가 43세의 이른 나이에 사망했기에 남은 그림이 극소수에 불과하지요. 게다가 17세기 네덜란드인들의 일상을 그렸다는 점, 즉 평범함 속에서 아름다움을 찾아내는 탁월한 시선과 형태와 빛의 표현에 있어서 극도의 순수성을 가진다는 데서 미술사에서 높은 평가를 받고 있습니다. 괴링은 특히 페르메이르의 팬이었다고 합니다.

미술사적 의의 뿐만 아니라 예술적으로도 높은 가치를 가진 화가의 작품이 극소수에 불과하다면 전 세계의 컬렉터들 사이에 그의 작품을 소장하려는 경쟁도 커지기 마련입니다. 그런데

구스타프 클림트
| 여인의 초상

1916~1917년, 캔버스에 유화, 60×55cm,
이탈리아 피아첸차 리치 오디 미술관 소장

1997년 분실되었다가 2019년 우연히 되찾은 작품이다.

어느 날, 그의 것으로 추정되는 새로운 작품이 발견된다면? 세간의 관심이 몰리는 것은 당연한 일이겠죠. 우리는 아주 가끔 가족이 대대로 거주해온 다락방에서 먼지에 파묻힌 대단한 작품이 발견되었다는 뉴스를 보기도 합니다. 앞으로 또 어떤 작품이 발견될까 궁금해집니다. 그것이 진짜일지, 아닐지도요.

CLASS

이제부터
나만 쓰는 블랙

Anish Kapoor

8

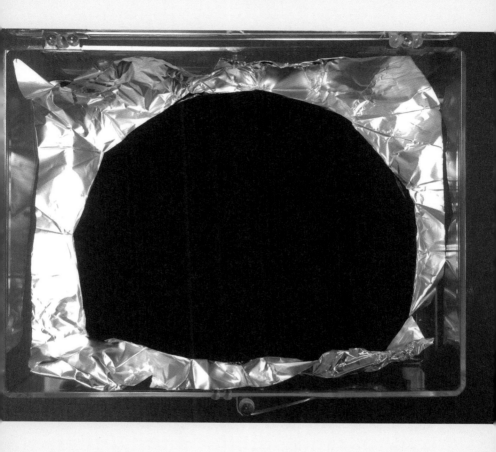

반타블랙Vantablack이 담겨 있는 용기

2018년 8월 13일, 포르투갈 포르투에 위치한 세할베스 미술관의 특별 전시에서 한 60대 이탈리아인 관람객이 바닥에 설치된 미술작품에 발을 헛디뎌 빠지면서 다치는 일이 벌어집니다. 문제의 미술작품은 인도 출신 영국 아티스트 애니시 커푸어의 〈림보로의 하강Descent Into Limbo〉이었죠. 착시 현상을 이용한 이 작품은 바닥에 큰 원 모양으로 검은색 페인트를 칠한 것으로, 단순한 색칠 같다는 인상을 줍니다. 이 전시는 〈애니시 커푸어의 작업, 생각, 실험Anish Kapoor : Works, Thoughts, Experiments〉이라는 제목으로 56점의 작품이 전시된 특별전이었는데요, 그중 한 작품에서 사고가 난 것이었습니다.

저 역시 처음에는 이 소식을 듣고 그저 검게 칠해 눈의 착시

를 일으켰을 뿐인데, 그것을 구분하지 못하고 넘어져 사고가 나다니 어처구니없다고 생각했습니다. 그런데 이 작품은 사실 깊이 2.5미터에 달하는 수직 통로로, 안쪽에 특수 물질 페인트를 발라 인간의 눈으로는 깊이를 알 수 없게 만든 것이었습니다. 실제로 보면 바닥에 있는 원의 깊이가 가늠되지 않아서 그냥 평평한 검은 원을 색칠해놓은 것처럼 보이기도 하지요. 이번 글에서는 이 작품과 함께 놀라운 착시를 일으킨 '반타블랙'이라는 신소재 물질에 대해서도 살펴보겠습니다. 그리고 이 물질을 둘러싼 미술계의 에피소드와 전 세계에서 단 한 명의 아티스트만이 사용할 수 있는 권리를 가진 두 가지 색이 어떻게 탄생하게 되었는지 알아보겠습니다.

〈림보로의 하강〉이라는 작품의 제목에서 우리는 단테의 『신곡』 지옥 편에 나오는 '림보'를 떠올릴 수 있습니다. 림보는 기독교 신학에서 예수를 미처 알지 못하고 원죄 상태를 유지한 채 죽은 이들이 머물게 되는 지하 세계를 뜻합니다. 크리스토퍼 놀란 감독의 〈인셉션〉에서는 사람들의 무의식이 포개지는 무한한 공간으로 등장하기도 하죠. 〈림보로의 하강〉은 끝없이 무한한 깊이라고 인식되는 착시를 이용한 작품으로, 제목이 작품을 굉장히 잘 표현하고 있다는 생각이 듭니다. 이 작품은 1992년

애니시 커푸어가 독일 카셀 지역에서 5년마다 열리는 현대 미술 전시회인 도큐멘타에서 가장 처음 발표한 것으로, 가로세로와 높이 각 6미터의 콘크리트 벽으로 만들어진 공간의 바닥 중앙에 땅을 파 원형 모양의 공간을 만들고, 안쪽에는 블랙 페인트를 칠한 설치미술 작품이었습니다. 커푸어는 이 작품을 '땅의 구멍'이 아닌 '어둠으로 가득 찬 공간'으로 이해해야 한다고 말합니다.

검은색으로 칠해지긴 했지만, 도대체 얼마나 어둡게 보였길래 감상자가 바로 앞에 서서도 그 깊이를 가늠하지 못하고 헛디뎌 빠지게 된 것일까요? 비밀은 '반타블랙'에 있습니다. 이 색은 애니시 커푸어가 2016년 2월 예술적 용도로는 전 세계에서 자신만 쓸 수 있는 독점 사용권을 구매했다고 밝힌, '세상에서 가장 어두운 검은색'입니다.

반타블랙은 영국 나노 기술회사인 서리 나노시스템즈가 2012년에 개발한 물질입니다. 이것은 마치 숲속의 나무처럼 촘촘하게 뭉친 탄소 나노 튜브들로 이루어진 신소재로, 물체의 표면에 바르거나 스프레이 형식으로 뿌리면 99.965퍼센트의 빛을 흡수한다고 알려져 있습니다. 원래는 군사적 목적으로 개발되기 시작한 물질이었다고 하죠. 빛이 표면에 닿으면 탄소 나

노 튜브에 의해 흡수되기 때문에 이 물질이 칠해진 표면에는 반사가 일어나지 않는다고 합니다. 따라서 인간의 눈으로는 물체의 굴곡을 전혀 파악할 수 없습니다. 2019년 8월 독일 자동차 제조업체 BMW는 프랑크푸르트 모터쇼에서 이 물질로 코팅된 BMW X6를 선보인 바 있습니다. 거의 완전한 검은색으로 덮인 이 차는 빛이 반사되지 않아 인간의 눈으로는 굴곡이나 형태를 파악할 수 없어 미스터리한 분위기를 선호하는 사람들에게 열광적인 지지를 받았습니다.

애니시 커푸어는 1992년 처음 발표한 〈림보로의 하강〉을 세할베스 미술관의 특별 전시 작품으로 다시 만들며 바닥에 구멍을 파내고 안쪽으로 이 반타블랙을 칠하여 그 깊이를 파악하기 어려운 무한한 어둠의 공간을 창조했습니다. 이 작품 옆에는 주의 메시지와 안전요원이 있었지만, 접근을 막는 울타리는 없었다고 합니다. 추락한 관람객은 다행히 크게 다치지 않아 당일에 퇴원했다고 하는데요, 이 관람객은 짧게나마 〈림보로의 하강〉이라는 작품 제목과 꼭 맞는 경험을 하지 않았나 싶습니다.

앞서 애니시 커푸어가 서리 나노시스템즈로부터 반타블랙을 예술적으로 사용하는 경우에 한해서는 전 세계 독점권을 획득

스튜어트 샘플의 블랙 3.0과 세상에서 가장 핑크색인 핑크

했다고 말씀드렸는데요, 쉽게 예상할 수 있는 바와 같이, 예술가들을 포함한 많은 사람이 이 소식에 분노를 표하며 항의했습니다. 신소재 재료를 경제적 힘으로 독점해 다른 아티스트의 창작 기회를 차단했다는 점은 많은 사람의 비난을 피할 수 없었죠.

이 사건 이후 몇몇 아티스트와 과학기술 회사는 더 어둡고 새로운 검은색 개발에 나섭니다. 그중 영국의 아티스트 스튜어트 샘플은 '세상에서 가장 핑크색인 핑크'를 내놓으며 커푸어를 제외한 누구든 자신의 웹사이트에서 그 색을 구매하고 사용할 수 있게 했습니다. 하지만 곧 커푸어는 이 핑크를 손에 넣었고, 자신의 인스타그램에 이 제품과 함께 가운뎃손가락을 올린 사진을 게재합니다. 대영제국 훈장을 받고 기사 작위까지 받은 명망 있는 아티스트가 이러한 행동을 한다는 데 대중은 크게 실망했다는 반응을 보였습니다.

그 후, 2017년 2월 스튜어트 샘플은 배터 블랙Better black이라는, 아크릴을 베이스로 한 새로운 블랙을 내놓습니다. 더 나아가 2017년 3월에는 반타블랙은 화학물질 냄새가 나지만 자신이 개발한 것은 체리향이 난다고 주장하며 새롭게 블랙 2.0을 내놓았고요. 그 뒤로는 2년간의 기술 개발을 거쳐 블랙 3.0을 선보였습니다. 계속하여 애니시 커푸어 빼고는 모두가 사용할 수 있다는

조건을 달았죠. 블랙 3.0은 크라우드 펀딩을 통해 38시간 만에 모금된 5만 5430달러로 생산되었고, 사전 예약한 구매자들에게 발송되었습니다. 샘플에 따르면 블랙 3.0은 개발된 블랙 페인트 가운데 가장 검고 광택이 없으며 99.95퍼센트의 빛을 흡수하며 마치 블랙홀처럼 어둡다고 합니다. 아티스트 1000명에게 제품을 미리 선보여 성공적인 반응을 받은 스튜어트 샘플은 이 제품을 애니시 커푸어를 뺀 전 세계 모든 사람과 공유하기로 했죠.

예술가뿐 아니라 과학자들 역시 커푸어의 독점을 저지하기 위해 다양한 움직임을 보였습니다. 매사추세츠주에 위치한 나노랩은 2017년 8월 싱귤래러티 블랙Singularity Black이라는 자체 탄소 나노 튜브 블랙 페인트를 공개한 바 있고, MIT의 과학자들은 2019년 빛을 99.995퍼센트 흡수하는 블랙을 발표했습니다. 이를 증명하고자 16.78캐럿짜리 다이아몬드에 이 블랙을 칠해 완벽한 반사 차단을 보여주기도 했죠. 이 물질이 칠해진 다이아몬드는 입체감이 완전히 사라진 것처럼 보이며 마치 그 공간이 뚫려 있는 것처럼 새카맣습니다.

애니시 커푸어의 일화를 보고 특정 파란색을 개발하고 특허를 냈던 프랑스 아티스트 이브 클랭을 떠올린 분들도 계실 것

같습니다. 1960년대 누보 레알리즘의 선두 주자로 손꼽히는 이브 클랭은 모노크롬(단색)만이 절대적인 진리를 표현하는 유일한 방법이라 주장했고, 여러 시도 끝에 스스로 '파랑의 가장 완벽한 표현'이라고 일컫는 색을 개발합니다. 1960년 5월, 이브 클랭은 새로운 용매와 합성수지를 섞어 개발한 IKB^{International Klein Blue}의 특허권을 냅니다. 이 블루는 울트라마린 계열의 파란색인데요, 명도와 채도 등이 정해진 특정 색상을 특허낸 것은 아닙니다. 사실 누구도 어떤 색상을 단독으로 소유할 수는 없죠. 그가 받아낸 특허는 특정 염료와 물질을 일정한 비율로 섞어 만든 물감에 대한 것이었습니다. 클랭은 이 블루의 제조법에 대해 누구와도 공유하지 않았으므로, 이 색을 어떻게 만드는지 지금까지 아무도 알지 못합니다. 따라서 상업화된 적도 없죠. 그는 자신이 개발해낸 광택이 없고 여린 이 블루가 가장 순수한 상태의 회화적 감각을 보여준다고 믿었고, 비물성을 표현할 수 있다고 여겼습니다. 그의 작품에는 다방면으로 이 색이 쓰였는데요, 60여 년이 지난 지금도 그 색상이 변하거나 상태가 부식되지 않고 온전하게 아름다운 것을 보면 진정 본인이 원했던 '순수한 상태'의 블루를 개발하는 데 성공한 게 아닌가 하는 생각이 듭니다.

이브 클랭의 IKB 191번 파랑색

새로운 재료의 개발과 발견은 예술작품의 발전과 다양화에 크게 기여합니다. 중세에는 템페라나 프레스코화가 주를 이루었지만, 15세기 얀 반 에이크가 유화를 개발한 후 또 다른 흐름이 시작된 것처럼 말이죠. 신소재, 신물질의 개발은 과학, 의료뿐 아니라 미술의 발전에도 대단히 중요한 요소입니다. 그런 면에서 경제적으로 성공한 누군가가 돈으로 어떤 물질의 독점적 사용의 권리를 구매하는 것을 법적으로 허용할 수 있는지에 대해 생각해볼 필요가 있겠습니다.

세상에 개발되지 않은 새로운 색깔이 더 있을까 의문스럽긴 하지만, 전 세계 아티스트들이 더 신선하고 흥미로운 시도로 예술적 다양성을 더욱 풍부하게 표현해주기를 바라봅니다.

CLASS

왜 그의 작품 속
인물들은 모두 길고
앙상한 뼈만
남았을까

ALBERTO GIACOMETTI

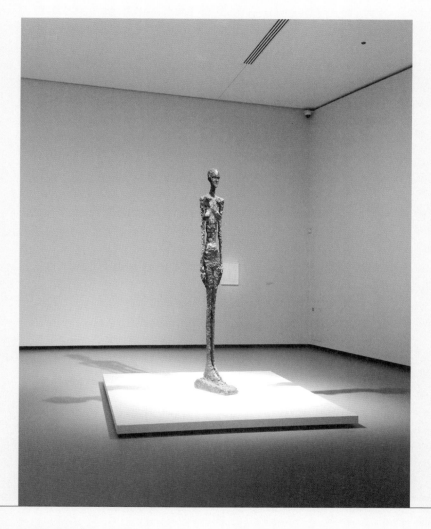

9

알베르토 자코메티Alberto Giacometti
| **서 있는 여자 II**

1960년, 청동조각, 275.6×31.1×58.4cm,
미국 디트로이트 미술관 소장

알베르토 자코메티. 그의 이름을 들으면 어떤 작품이 떠오르나요? 아마 길쭉하고 뼈대만 앙상하게 남은 울퉁불퉁한 조각이 생각날 것입니다. 자코메티의 작품들은 왜 이러한 독특한 형태로 만들어지게 되었을까요? 이번 시간에는 자코메티의 예술 세계를 들여다보겠습니다.

알베르토 자코메티는 1901년 스위스에서 태어나 1966년 65세의 나이로 사망한 조각가이자 화가입니다. 그의 대표적인 작품들은 거의 조각이지만, 화가로서의 삶도 놓지 않았답니다. 자코메티는 아버지 조반니 자코메티와 어머니 아네타 스탐파 사이에서 3남 1녀 중 첫째로 태어났습니다. 그의 가족이 거주했던 스위스 지역은 이탈리아와 가까웠고, 아버지가 후기 인상주의

화가였기 때문에 어렵지 않게 예술과 가까워질 수 있었습니다. 어린 시절부터 집을 개조한 아틀리에에서 꾸준히 조각과 회화 작업을 해왔죠. 그러던 중 1920년 아버지와 함께 베네치아 비엔날레에 다녀온 후 본격적으로 예술가로서의 꿈을 키우게 됩니다. 자코메티는 이후 여러 차례 이탈리아의 피렌체, 페루자, 아시시, 베네치아 등을 방문해 미술관과 박물관을 둘러보며 이탈리아 르네상스 미술과 고대 미술에 매료됩니다.

1921년 9월 3일, 스무 살이었던 자코메티는 피터 판 뮈르스라는 네덜란드인 노신사와 함께 베네치아를 방문하기로 합니다. 그런데 예기치 못한 일이 벌어집니다. 마돈나 디 캄피글리오라는 지역의 호텔에 함께 묵던 중 뮈르스가 심장마비로 사망한 것이죠. 자코메티는 밤새 뮈르스의 시체와 함께 있어야 했습니다. 그는 이때 받은 충격으로 '죽음'이라는 주제에 대해 집착하기 시작합니다. 분명 오늘 낮까지만 해도 옆에서 생생하게 살아 움직이던 사람이었는데, 갑자기 생명이 없는 '오브제'가 된데 쇼크를 받은 것이죠. 자코메티는 그 순간 생사의 경계가 허물어진 세계에 있는 것처럼 느껴졌다고 이야기합니다.

1947년 작품인 〈코〉를 살펴보겠습니다. 1948년 뉴욕의 피에

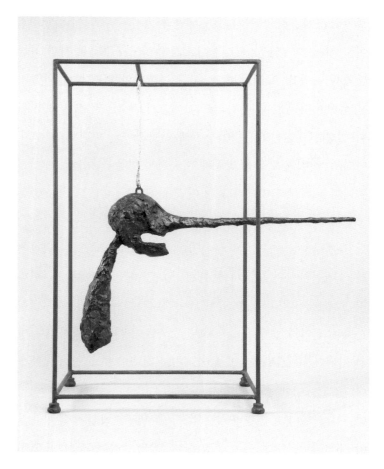

알베르토 자코메티
| 코

1949년 버전, 청동조각, 80.9 × 70.5 × 40.6cm,
프랑스 파리 자코메티 재단 소장

르 마티스 갤러리에서 처음 전시되었던 당시 작품은 판매되었고, 이 책에 실린 작품은 자코메티가 파리로 돌아와 다시 제작한 것입니다. 첫 번째 버전에는 혀와 귀가 있었다고 합니다.

작품을 자세히 살펴보면 긴 케이지 속에 머리와 상체의 일부만 남은 남자의 흉상이 걸려 있습니다. 남자는 어떤 끔찍한 상황을 겪고 있는 것처럼 고통스러운 표정을 지으며 입을 벌리고 있습니다. 코는 피노키오처럼 자라서 케이지 밖으로 찌르듯 뚫고나가 있죠. 고통스러워하는 남자의 모습에서 어쩐지 심장마비로 사망한 뮈르스가 떠오르는데요, 우리는 이 작품의 제목이 '머리'가 아닌 '코'라는 점에 주목할 필요가 있습니다.

몸 없이 머리만 남겨진 이 작품은 죽음을 연상시킵니다. 갑작스럽게 벌어진 상황에 어찌할 바 모르는 채 당할 수밖에 없는 인간의 연약함과 그로 인한 공포가 담겨 있지요. 괴기스러우면서도 한편으로는 익살스러운 느낌도 듭니다. 케이지는 이 '잘려진 머리'라는 오브제가 속해 있는 공간으로, 죽음의 공간, 즉 사후 세계로 이해할 수 있죠. 과도하게 길고 뾰족한 코는 죽음의 세계가 아닌 살아 있는 세계로 아등바등 넘어오려는 시도를 표현합니다. 저승의 세계에 갇히고 있는 상태지만, 살아 있는 사람들을 공포에 떨게 하기 위해 다시 돌아올 것만 같은 환영이지요.

뮈르스가 사망한 이듬해인 1922년, 자코메티는 아버지의 권유로 파리 유학을 떠납니다. 이후 몽파르나스에 있는 그랑 쇼미에 아카데미에 입학해 유명한 조각가인 앙투안 부르델의 제자가 되었고, 그의 아틀리에에서 1922년부터 1927년까지 약 5년간 조각을 배웁니다. 1926년부터는 역시 조각가로 활동하고 있던 동생 디에고와 함께 파리 14구에 있는 22제곱미터(약 6.65평)짜리 아틀리에를 임대해 나눠 쓰기 시작합니다. 그는 큰 성공을 거둔 후에도 죽을 때까지 이곳을 떠나지 않았습니다. 1920~1930년대에는 앙드레 마송, 앙드레 브르통, 살바도르 달리 등 초현실주의 아티스트들과 어울리며 초현실주의적인 조각 작품도 여러 점 발표합니다. 대표적으로 1932년 제작된 〈목 잘린 여인〉을 꼽을 수 있습니다. 작품만 봐서는 무엇을 말하는지 단번에 이해하기 어렵습니다. 이성의 공간을 넘어서는 무의식의 세계를 표현한 초현실주의적 작품이니까요.

1933년, 자코메티는 또 한 번의 죽음을 마주합니다. 아버지 조반니 자코메티를 여의게 된 것이죠. 극심한 우울증을 겪은 자코메티는 다시 죽음이라는 주제에 사로잡힙니다. 무의식의 세계보다는 현실을 담아야겠다는 욕망을 키우지요. 생전 눈에 보이는 대로 현실을 담아내는 인상파 작업을 하던 아버지의 영향

알베르토 자코메티
| 목 잘린 여인

1932년, 청동조각, 20 × 88 × 64cm,
프랑스 파리 퐁피두 미술관 소장

때문일 수도 있지만 무엇보다 죽음, 분명히 존재했던 생명이 일순간 사라지는 것에 대한 두려움의 공포가 그를 다시 사로잡았기 때문이었을 겁니다. 그는 1935년경 다시 인체를 묘사한 작품을 만들면서 초현실주의에서 제명당하기에 이릅니다.

1935년부터 1947년까지 그는 계속해서 자신만의 주제와 형태, 질감 연구에 집중합니다. 1937년에는 여동생 오틸리아가 출산 중 사망했고, 1938년에는 본인이 교통사고를 당해 평생 다리를 절게 됩니다. 1939년에는 제2차 세계대전이 발발하며 무시무시한 폭력과 끊이지 않는 대량 학살을 목도하게 됩니다. 자코메티는 계속해서 인간성 말살에 대한 공포, 죽음에 대한 트라우마에 시달리지요.

이즈음 자코메티는 1920~1921년에 이탈리아를 방문했을 때 봤던 고대 에트루리아 예술을 떠올립니다. 그는 평소 정신분석학, 고대 이집트 미술, 인류학에 관심이 많았고, 이탈리아를 여행하며 관련된 여러 미술관과 박물관을 방문했습니다. 에트루리아인은 기원전 8세기경부터 기원전 2세기까지 이탈리아 북부 토스카나 지방부터 로마에 이르는 지역에서 거주하며 건축·조각·회화·공예 등 조형 분야에서 뛰어난 예술을 발전시켰는데요, 그들의 조각을 보면 자코메티 조각과 상당히 닮은 모

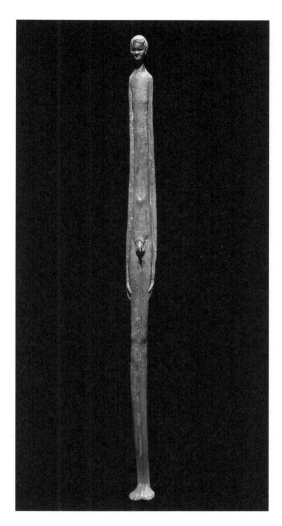

| 저녁의 그림자

에트루리아인의 청동조각 작품

습을 하고 있다는 것을 발견하게 됩니다.

〈저녁의 그림자〉로 불리는 이 작품은 기원전 350~300년 사이에 에트루리아에서 제작된 청동조각으로, 높이는 57.5센티미터입니다. 이탈리아의 시인이자 작가인 가브리엘레 단눈치오가 이 작품이 저녁에 해가 지평선에 가까워졌을 때 가늘고 길어진 그림자를 연상하게 한다며 '저녁의 그림자'라는 제목을 붙였습니다. 이 그림자는 내 그림자가 될 수도 있고, 나에게서 멀어지는 상대방의 그림자가 될 수도 있습니다. 자코메티는 가까운 지인과 가족의 죽음, 전쟁으로 인한 학살 등 끊임없는 상실을 마주하면서 인간의 존재에 의문을 갖게 되었습니다. 이윽고 인간의 생에 연민을 가지게 되고, 사라지는 것에 대해 기록하기로 합니다. 자신이 기억하는 방식으로 존재에 영속성을 부여하고자 했죠. 그러기 위해 우선 전 세계 모든 사람이 인간으로 인식할 만한 형태는 무엇일지 고민했습니다. 그리고 남자인지 여자인지도 알 수 없도록 본질적 실루엣만 남기는 형태를 선택하게 됩니다.

1948년 뉴욕 피에르 마티스 갤러리에서 열린 그의 첫 개인전에서는 그가 이전에 했던 조각과는 달라진 형태의 작품들을 볼 수 있습니다. 인간의 모습을 한 여린 존재들의 모습은 마치 사

라져가고 있는 듯합니다. 우리는 이러한 자코메티의 작품을 그가 지녔던 상실에 대한 공포, 죽음의 트라우마를 기반으로 이해할 수 있습니다. 실존주의의 대표 철학자 장 폴 사르트르가 이 전시의 소개 글을 맡았는데요, 그는 자코메티의 작품에서 실존적 고뇌, 비관주의, 전쟁으로 인한 극도의 불안과 상실감, 고통, 숙명적인 인간적 취약성을 볼 수 있다고 남겼습니다. 이와 관련하여 자코메티가 남긴 기록도 있습니다.

나는 항상 살아 있는 존재의 취약함에 대한 인상이나 느낌을 지니고 있다. 마치 매 순간 서 있기 위해서 엄청난 에너지가 필요하고 항상 쓰러질 위협을 받고 있는 것 같은… 그리고 내 조각은 그 취약성을 바탕으로 한다.

자코메티는 자기 작품이 기성품처럼 매끈하게 다듬어지는 것을 원치 않았습니다. 그가 지녔던 예술 철학은 아름다움을 표현하는 게 아니라 세상에 질문을 던지는 것이었기 때문이죠. 그는 "조각은 오브제가 아니다. 물음을 던지는 것이며, 질문하는 것이며, 대답하는 것이다. 조각은 끝내 완성되는 것이 아니며 완벽한 것도 아니다"라는 말을 남기기도 했습니다.

그의 조각은 마치 희미한 실루엣처럼 보입니다. 이는 우리 머릿속에 기억된, 사람의 형태 그 자체입니다. 그가 실처럼 가늘고 연약한 형태로 사람을 표현한 데는 시간에 따라 부식되어 사라지는 인간 생명의 유한성을 나타내기 위한 것이라고 이해할 수 있습니다.

그러나 자코메티는 여기에서 그치지 않습니다. 시간이 흐를수록, 그의 작품은 우리에게 다시 희망을 이야기합니다. 작품은 똑바로 서 있던 형태에서 걷는 모습으로 바뀌어갑니다. 크기도 점점 커지죠. 1960년 제작된 〈걷는 남자〉를 보면, 상체는 살짝 앞으로 숙이고 큼직한 보폭으로 걸어나가는 모습입니다. 먼 지평선을 똑바로 쳐다보며 필연적인 죽음 앞에서도 씩씩하게 나아가야 한다는 메시지를 던지는 것 같지 않나요?

자코메티는 1963년 위암으로 수술을 받았고 1966년 심막염으로 사망했습니다. 질병에 시달리며 죽음을 앞둔 순간까지, 그는 결코 작업을 놓지 않았습니다. 죽음에 대한 공포와 트라우마, 연민을 표현하면서도 운명을 거슬러 힘차게 걸어야 한다는 인류애가 담긴 메시지를 던졌죠. 그의 작품이 저마다의 두려움에 힘들어하는 여러분에게 위안을 주기를 바랍니다.

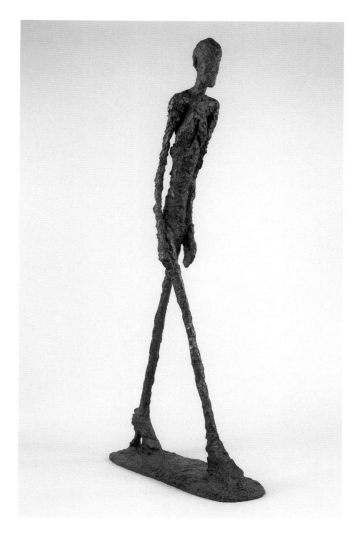

알베르토 자코메티
| 걷는 남자

1960년, 청동조각, 180.5 × 27 × 97cm,
프랑스 파리 자코메티 재단 소장

다음으로 살펴볼 화가 역시 자신이 가진 트라우마를 그림으로 표현하고 있습니다. 그가 보여주는 두려움은 어떤 모양일까요?

예술의 목적은
현실을 재현하는 것이 아니라
동일한 강도의 현실을 창조하는 것이다.

알베르토 자코메티

CLASS

그의 그림 속
교황은 왜 울부짖는가

FRANCIS BACON

10

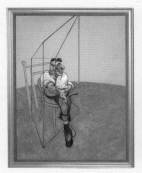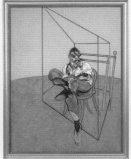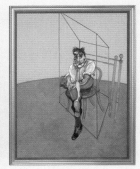

프랜시스 베이컨Francis Bacon

| **루치안 프로이트의 세 습작**

1969년, 캔버스에 유화, 각 198 × 147.5cm,

개인 소장

가장 유명한 20세기 화가는 어쩌면 피카소나 뒤샹일 것입니다. 하지만 20세기 회화에서 절대로 빼놓을 수 없는 인물이 한 명 더 있습니다. 바로 아일랜드 더블린 출신의 화가 프랜시스 베이컨입니다. 베이컨을 잘 모른다고 하더라도, 그의 작품인 〈루치안 프로이트의 세 습작〉이 2013년 11월 크리스티 경매에서 낙찰 금액 1억 4240만 달러(한화 약 1929억 원)를 기록하며 팔렸다는 뉴스를 본 적은 있으실 겁니다.

천문학적인 금액에 팔렸다고 하니, 언뜻 그의 작품이 매우 아름다울 것이라 예상하는 분도 있겠습니다. 그러나 그의 그림은 무섭습니다. 보는 즉시 큰 충격을 받고 오랫동안 이미지가 머릿속에 맴돌죠. 작품 속 인물들은 사람의 형체를 한 고깃덩어리처

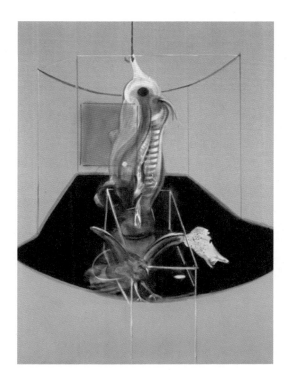

프랜시스 베이컨
| **시체와 새의 먹이**

1980년, 캔버스에 유화, 198×147cm, 프랑스 리옹 보자르 미술관 소장

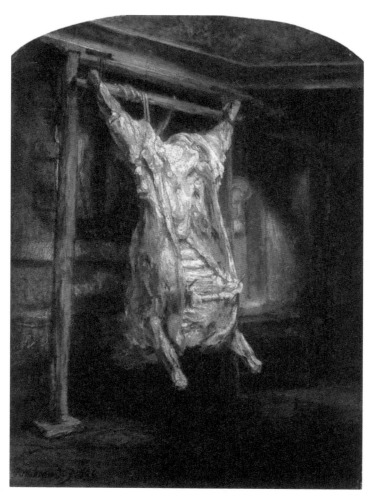

렘브란트 판레인Rembrandt van Rijn

| 도살된 소

1655년, 캔버스에 유화, 195.5 × 68.6cm, 프랑스 파리 루브르 박물관 소장

럼 보이거나, 제대로 알아볼 수 없을 만큼 얼굴이 뭉개져 있습니다. 마치 추상화처럼 표현되어 있기도 하지요. 하나같이 울부짖거나 어딘가에 갇힌 채 괴로워하고, 깊은 좌절감과 절망감에 빠져 있습니다. 저 또한 기괴하고 암울하며 폭력적이고 때로 잔인한 프랜시스 베이컨의 작품을 보고 "대체 왜 이런 작품을 그린 걸까?"라는 의문을 가졌습니다. 그의 작품 세계를 파고들수록 고통스럽기도 했지요. 이번 글에서는 그의 작품 속 주된 예술적 주제는 무엇인지 그리고 이를 표현하기 위해 그가 채택한 방법은 무엇인지 살펴보고, 그의 작품에 담긴 철학적 메시지에 대해 이야기해보도록 하겠습니다.

그의 작품에 자주 등장하는 이미지 중 하나는 바로 도살되어 정육점 등에 걸려 있는 고깃덩어리 형체입니다. 이 이미지를 보면 렘브란트가 1655년 그린 〈도살된 소〉가 떠오릅니다. 프랜시스 베이컨은 미술 교육을 받지 않고 스스로 독학하여 화가가 되었는데요, 공부하는 동안 렘브란트나 벨라스케스, 고흐, 피카소 등의 작품을 많이 보고 참조했습니다. 1950~1960년대 추상화가 예술계를 지배하던 시기, 그는 대가의 작품들을 익히며 고통받고 울부짖는 사람들을 그렸습니다.

1962년 발표한 〈십자가형에 관한 세 가지 연구〉를 보면, 붉

고 검은 배경은 불안하고 고통스러운 상황을 묘사합니다. 제일 왼쪽에 있는 두 남자는 잘려진 고깃덩어리 옆을 무심히 지나는 듯한 모습이며, 가장 오른쪽에는 고깃덩어리가 마치 십자가에 못 박힌 사람의 형상처럼 매달려 있습니다. 이 구도는 벨라스케스의 1632년 작 〈십자가에 못 박힌 그리스도Christ Crucified〉에서 영감을 얻은 것으로 추측할 수 있습니다. 그런데 베이컨의 그림 속 인물은 사람이 아니라 도축되어 매달려 있는 동물의 사체처럼 느껴집니다. 도축된 동물과 고통받는 인간을 동일시한 것일까요? 십자가 형벌로 상징화된 이미지는 동물과 마찬가지로 인간에게도 적용되는, '피할 수 없는 죽음의 운명'을 말하고 있습니다. 베이컨은 생전 인터뷰에서 "우리는 모두 고깃덩어리이며 잠재적인 시체다"라고 말한 바 있지요.

가운데 그림은 학대당해 쪼그라든 사람이 피를 흘리며 혼자 긴 의자 또는 침대 위에 있는 모습입니다. 이 역시 불안과 공포, 비극적 상황 속에서 인간의 죽을 수밖에 없는 운명, 생명의 유한성을 표현하고 있습니다. 그가 이처럼 삶과 죽음 사이에서의 고통스러운 실존과 존재로서의 인간의 운명에 집착하게 된 이유는 그의 성장 과정과 시대적 배경 때문입니다.

베이컨은 16세 무렵 보수적이었던 아버지께 자신의 동성애

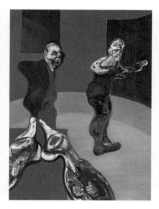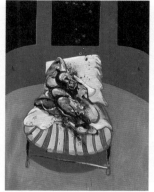

프랜시스 베이컨
| **십자가형에 관한 세 가지 연구**

1962년, 캔버스에 유화, 각 198×144cm, 미국 뉴욕 솔로몬 R. 구겐하임 미술관 소장

성향을 들켜 집에서 쫓겨나게 됩니다. 그 뒤로 한동안 독일 등 유럽 각지에서 방황합니다. 그러는 동안 자해와 알코올 의존증으로 고통받았고, 두 번의 세계대전을 겪으며 괴로운 것, 병적인 것에 집착하게 됩니다. 그는 도축장에서 벌어지는 잔인한 도살과 십자가 형벌의 끔찍한 고통을 연결 지었습니다. 십자가에 못 박힌 인물의 이미지는 대부분 역사적이고 종교적인 상징으로 여겨지지만, 베이컨은 십자가라는 이미지를 통해 인간의 개인적 고통과 보편적인 운명의 필연성을 말하고자 했습니다.

1933년경부터 베이컨의 작품에서 십자가 형벌 이미지가 나타나기 시작합니다. 다시 한번 말하지만, 그는 종교적인 사람이 아니었습니다. 그는 십자가 형벌의 이미지를 '모든 유형의 느낌과 감각을 매달 수 있는 웅장한 뼈대'라고 해석했습니다. 베이컨은 삽화처럼 이야기를 묘사하는 회화 방식을 회피하며, '인간의 고통'이라는 주제를 표현하기 위해 역사적 이미지에서 형태만 빼내어 자신만의 연출을 더했습니다. 보는 사람이 고통의 감정, 사람의 운명을 깨달을 수 있도록 했죠.

그는 평생 약 30개의 삼면화를 완성합니다. 삼면화란 세 개의 캔버스가 하나의 작품을 이루는 것으로, 성당 제단화에 자주 쓰였던 형식입니다. 그는 사진 등 여러 이미지를 보고 떠오

프랜시스 베이컨
| 십자가 책형

1933년, 캔버스에 유화, 62×48.5cm,
개인 소장

른 아이디어를 발전시켜 반대되는 주제와 배치한다고 밝혔습니다. 그는 조용하고 성스러운 십자가, 세폭 제단화 이미지와 폭력적이고 세속적인 인간의 본능을 작품 안에서 형이상학적 형태로 뒤섞어 대비시켜 보여주면서 전하고자 하는 메시지의 힘을 증폭시켰습니다. 대조되는 두 개를 같이 놓아 그 갈등이 더 고조하는 것이죠. 작품을 구성하는 세 개의 장면을 물리적으로 각 캔버스에 따로 분리한 이유는 서술적 내레이션을 중단하고자 함입니다. 다시 말해 베이컨은 작품을 통해 어떤 흐름이 있는 이야기를 하려 하지 않았습니다. 눈에 보이는 외현적 현상을 똑같이 카피하여 그려내려 한 것도 아니었죠. 그저 관람자가 눈으로 보고 직관적으로 생명의 실체와 고통을 단번에 포착하기를 바랐던 것입니다.

베이컨은 1992년 사망하기 두 달 전 마지막으로 한 인터뷰에서 "폭력은 인간 본성의 일부다"라고 말합니다. 세계대전을 겪으며 원자폭탄의 위력과 나치의 만행을 목도했기 때문일 수도 있지만, 베이컨의 이전 연인 역시 그를 폭력적으로 대했다고 합니다. 아티스트는 본능적으로 자기 경험을 작품으로 그려내기 마련이죠. 베이컨은 자신이 유일하게 관심을 가지는 주제는 바로 인간이라고 밝혔습니다. 그는 인간을 현실적으로 묘사하

기 위해 사진을 많이 참고했습니다. "사진은 현실 그 자체보다 더 리얼하다"라는 말을 남기기도 했죠. 왜냐하면 사람들은 어떤 사건을 기억해낼 때 각자 다른 관점을 갖고 있기 때문에 디테일을 많이 놓치지만, 사진은 그 순간을 객관적으로 포착하여 더 선명하며 직관적인 방법으로 이미지를 담아내기 때문이죠.

그는 영국 사진가인 에드워드 머이브리지의 연속사진 이미지를 적극 활용했습니다. 인간과 동물의 움직임을 순간 포착할 수 있었기 때문입니다. 베이컨은 머이브리지가 1880년 발표한 레슬링 이미지 사진을 이용하여 1953년 〈두 인물Two Figures〉을 그리고, 1980년에는 〈레슬링하는 사람들The wrestlers after Muybridge〉을 그렸습니다.

이외에도 베이컨의 작품 속 인물들은 독특한 특징을 가지고 있습니다. 등장인물들은 단색의 배경 위에 추상적인 형상의 유리나 기하학적 철창, 케이지에 갇혀 있는 모습으로 자주 등장합니다. 이 케이지들은 대체 뭘까요? 베이컨 작품 속 케이지 프레임은 앞서 소개해드렸던 조각가 자코메티에게서 영향을 받은 것으로 보입니다. 베이컨은 1940년대 파리를 방문하여 자코메티와 피카소를 만나 친분을 쌓았습니다. 심장마비로 고통스

럽게 죽어가던 노인과의 하룻밤 사건으로 큰 충격을 받았던 자코메티는 끔찍한 상황이 주는 폭력성을 '저승'을 뜻하는 죽음의 케이지에 갇힌 사람의 일그러진 표정으로 묘사했었죠. 자코메티가 평생을 작업한 주제, 즉 인간 생명의 유한성, 존재하던 것이 사라지는 것에 대한 두려움, 삶을 관통하는 고통은 베이컨이 추구하고자 했던 주제와 깊은 연관이 있었습니다. 베이컨은 곧 자코메티의 작업에 매료되어 '케이지'라는 모티프를 도입합니다. 많은 미술사학자는 베이컨의 케이지를 '구금, 강제된 구속'으로 해석하고 있습니다. 성 소수자로서 폭력적인 상황에 자주 노출되었던 그는 이처럼 작품을 통해 도움을 청할 곳 없이 혼자 고립되고 단절된 상황에서 좌절하게 되는 비극적인 인간의 고통에 관해서 이야기합니다.

1949년 작품인 〈머리 VI〉를 살펴보겠습니다. 이 역시 벨라스케스의 〈교황 인노첸시오 10세Portrait of Innocent X〉에서 영감을 얻었습니다. 그러나 두 작품은 많이 다릅니다. 참조한 작품에서 형식만 따왔을 뿐, 베이컨 작품 속의 교황은 기괴하고 끔찍한 모습으로 그려져 있습니다. 사각 케이지 안에 갇혀 알 수 없는 고통으로 울부짖고 있지요. 교황은 베이컨의 작품에서 자주 등장하는 인물입니다. 인간 중 가장 거룩하다고 하는, 고통과 비

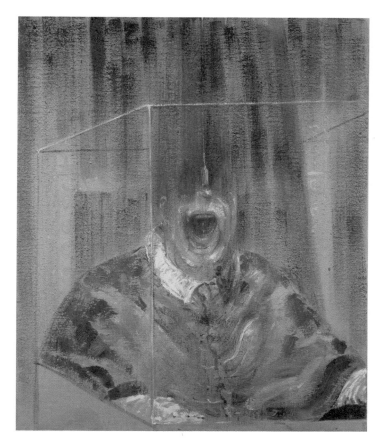

프랜시스 베이컨
| 머리 VI

1949년, 캔버스에 유화, 93×76.5cm,
영국 런던 헤이워드 갤러리 소장

극적인 상황에서도 침착성을 유지할 것만 같은 교황이 보통의 인간처럼 울부짖고 있는 상황으로 묘사해 드라마틱한 분위기를 더 강조하지요. 베이컨이 1953년에 다시 그려낸 작품 속 교황의 모습 역시 이전과 비슷합니다. 교황이 어떤 진공상태에 갇혀 끔찍한 소리를 지르는 것처럼 보이지만, 그 소리는 우리에게 전달되지 않습니다. 권력과 지배력의 상징인 교황이 무능한 상태가 되어버린 것일까요? 아니면 교황 또한 보통의 세속적 인간과 다를 바 없다는 메시지를 주는 것일까요? 베이컨은 실존주의적 신념을 고취하면서 종교에 대한 고찰과 인간 존재에 대한 형이상학적 표현에 깊은 의미를 담았습니다.

프랜시스 베이컨을 영국 제일의 구상회화 작가로서 자리매김하게 해준 작품인 〈십자가 책형의 발치의 인물들을 위한 세 개의 연구〉를 보면, 그로테스크하게 의인화된 인물들이 고통 속에 울부짖고 있습니다. 다른 표정 묘사 없이도 크게 벌려진 입을 통해 그림 속 존재가 겪는 처절한 고통이 잘 느껴집니다. 베이컨은 십자가, 케이지, 교황, 고깃덩어리 외에도 입 모양에 굉장히 집착했습니다. 그의 그림 속 인물들은 노골적으로 추한 형태로 입을 벌리며 울부짖는 형태로 묘사된 경우가 많았죠. 이에

프랜시스 베이컨
| **십자가 책형의 발치의 인물들을 위한 세 개의 연구**

1944년, 캔버스에 유화, 각 95×74cm, 영국 런던 테이트브리튼 소장

대해 그는 다음과 같은 말을 남기기도 했습니다.

> 우리는 모두 큰 소리로 울며 태어난다. 우리는 비명과 함께 세
> 상으로 온 것이다. (…) 동물들이나 아이들은 놀라거나 아플 때
> 소리를 지르지만 어른들은 이를 숨기려 하거나 어색해한다.
> 그들은 아주 극단적인 고통에서만 울거나 소리를 친다. 우리
> 는 소리를 지르며 태어나고 종종 비명 속에 죽는다. 어쩌면 소
> 리 지르기(비명, 절규)는 인간 조건의 가장 직접적인 상징일지
> 도 모른다.

사람의 고통과 두려움을 표현하는 데 입 모양만큼 직접적인
것이 또 있을까요? 입 묘사는 베이컨에게 인간이란 삶과 죽음
사이에서 고통스러워 하는 존재라는 주제를 표현하기 위한 핵
심적이었을 것입니다. 그는 1628~1629년에 그려진 니콜라 푸
생의 〈유아 대학살〉을 보고 깊은 인상을 받았습니다. 자신의 아
이가 살해될 상황을 목격한 어머니의 처절한 비명이 느껴지는
작품입니다. 또한 그는 러시아의 영화감독 세르게이 예이젠시
테인이 1926년 연출한 영화 〈전함 포템킨Battleship Potemkin〉에
서도 큰 영향을 받았습니다. 이 영화에서 등장하는 한 배우의

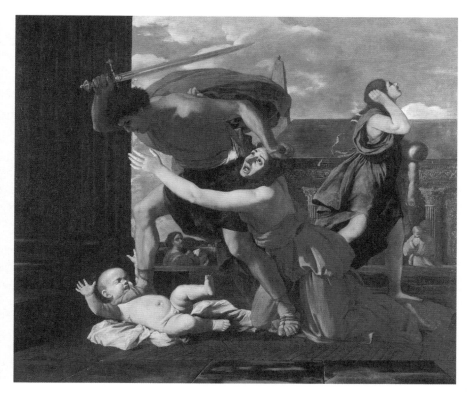

니콜라 푸생Nicolas Pussin
| **유아 대학살**

1628~1629년, 캔버스에 유화, 118 × 179cm,
프랑스 샹티이 콩데 미술관 소장

비명 장면이 베이컨의 1957년 작품 〈간호사를 위한 연구Study for the Nurse〉에서 어떻게 표현되었는지 비교해보는 것도 흥미롭습니다.

자코메티와 마찬가지로, 베이컨의 예술은 눈에 보이는 외현적 현상의 재현에 목적이 있지 않고, 감각을 통해 느껴지는 생명의 실체와 고통을 포착하는 데 있습니다. 그래서 그의 작품 세계는 고통과 공포의 미학으로 요약되지요. 그는 더 깊은 진실에 다다르기 위한 수단으로 '왜곡'에 크게 의존했습니다. 인간의 삶 속에 필연적으로 존재하는 폭력과 고통을 표현하기 위해 심하게 왜곡된 얼굴, 살이 벗겨진 시체, 잔인한 폭력의 장면, 그리고 동물처럼 도축된 사람의 형상 등을 도입했죠. 그는 다음과 같은 말을 남기기도 했습니다.

내가 하고 싶은 것은 외관을 훨씬 넘어서서 사물을 왜곡하고 그 왜곡을 통해서 외관을 기록하는 것이다.

세간에서는 그의 작품을 표현주의나 초현실주의로 부르기도 했지만, 베이컨은 이러한 분류를 거부했습니다. 그저 매일 세상

을 보는 자신의 방식으로 작업할 뿐이라 답하며, 이를 '진실의 잔혹성'이라고 불렀지요. 베이컨의 작품 속에는 생명의 충동인 에로스와 죽음을 향한 본능인 타나토스가 뒤섞여 표현되어 있습니다.

우리는 각자가 가진 유한한 삶을 어떻게 주도해나가야 하는 것일까요? 베이컨이 평생을 바쳐 던진 이 질문에 고요하게 답해보는 시간을 가져보면 어떨까 합니다.

시대가 좀 더 오늘날과 가까워진 김에, 다음 시간에는 본격적으로 현대미술에 관한 이야기를 해볼까 해요. 현대미술, 어쩌다 지금의 모습이 된 걸까요?

CLASS

현대미술,
어쩌다 지금의
모습까지 왔을까

11

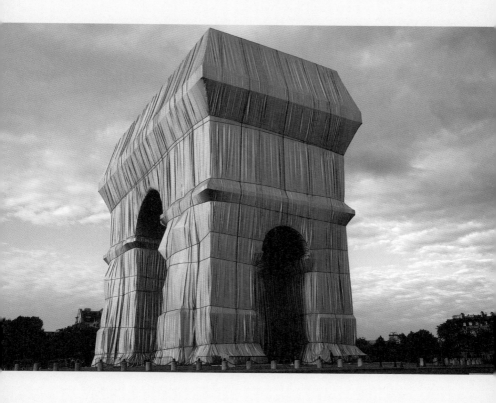

2021년 프랑스 파리에서 열린 설치미술가 크리스토의 개선문 포장 프로젝트

여러분, 현대미술 좋아하시나요? 아마 대부분 "글쎄요"라고 답하실 것 같습니다. 현대미술보다는 인상주의나 르네상스 미술이 낫다고 생각하시는 분이 많습니다. 이번 글에서는 오늘날의 현대미술이 어쩌다 대중의 외면을 받게 되었는지 그 흐름을 간략히 살펴보고, 현대미술이 제시하는 모호한 세계를 어떻게 이해하면 좋을지 알아보고자 합니다.

현대미술은 언제부터 시작되었을까요? 미술사학자들은 근대미술 다음으로 현대미술의 시대가 왔다고 정의합니다. 근대미술은 1863년 프랑스 화가 에두아르 마네가 〈풀밭 위의 식사〉와 〈올랭피아〉를 그리며 시작되었다고 보고 있습니다. 인상주의 하면 떠오르는 클로드 모네와 에두아르 마네는 이름은 비슷

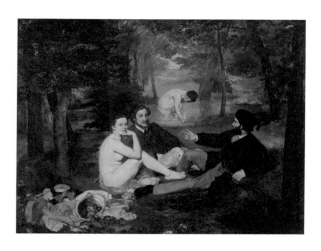

에두아르 마네Édouard Manet
| **풀밭 위의 식사**

1863년, 캔버스에 유화, 208×264cm,
프랑스 파리 오르세 미술관 소장

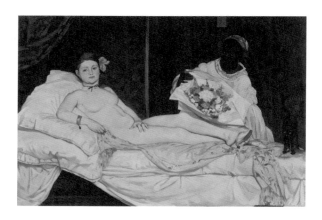

에두아르 마네
| **올랭피아**

1863년, 캔버스에 유화, 130×190cm,
프랑스 파리 오르세 미술관 소장

하지만, 완전히 다른 그림을 그렸답니다.

마네는 국가가 미술작품 제작에 관여하는 프랑스의 아카데미 전통을 깨부수려 했습니다. 그의 이러한 행동은 당시 미술계에 큰 스캔들을 일으켰습니다. 아카데미는 미술계가 1635년부터 수백 년 동안 고수해온 방식으로, 미술품 제작에 대한 중앙 집권적 통제 시스템을 뜻합니다. 아카데미 체제에서 회화 작품은 그림의 주제에 따라 등급이 매겨졌습니다. 역사, 성경, 신화를 주제로 한 작품은 높은 등급을 받았고 인물, 정물, 풍경 등은 그보다 아래 단계로 지정되었죠. 그뿐만 아니라 도제 훈련 방식으로 화가들을 길러내며 전통적 그림 제작 방식을 고수하고자 했습니다. 이처럼 극도로 보수적인 분위기 탓에 프랑스 미술은 늘 비슷한 형태에 머물러 있었습니다. 마네는 획일화된 아카데미 규칙을 따르지 않고 자신의 뜻대로 주제를 선정하고, 자기 방식대로 그림을 그리기로 합니다. 그렇게 그린 작품을 1863년 살롱전에 출품하지만, 역시나 거부당합니다. 이후 살롱전에 떨어진 화가들의 작품을 따로 모아 진행하는 낙선전에 다시 작품을 내놓게 됩니다.

마네는 이처럼 미술계의 오랜 전통을 거부하며 모더니즘, 즉 근대미술의 시작을 알렸습니다. 역사적, 신화적 사건을 그리지

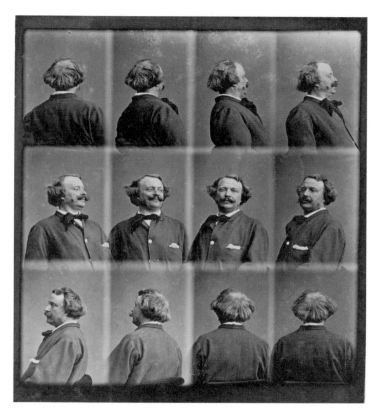

펠릭스 나다르Felix Nadar
| 나다르의 자화상

1865년경, 사진, 프랑스 파리 프랑수아 미테랑 국립도서관 소장

않았고, 당시 기준으로 보면 세련되지 못한 붓 터치로 작품을 만들었지요. 명암 표현 또한 아카데미적 기준에 미치지 못한다며 엉망이라는 비난을 받습니다. 그는 평생 미술비평가들에게 형편없는 화가라는 조롱을 받았지만, 아티스트로서 자유로운 창작을 이루고자 꿋꿋하게 작품 활동을 이어나갔습니다.

이후, 점차 많은 화가가 아카데미즘에서 탈출하려는 시도에 동참합니다. 때마침 대상을 그림보다 완벽하게 재현해내는 사진 기술이 등장했고, 미술은 큰 변화를 맞이하게 됩니다. 19세기 후반에는 인상주의가 태동했고, 그 뒤를 이어 후기 인상주의가 떠올랐습니다. 빈센트 반 고흐가 특히 열렬히 추종했던 자포니즘*도 나오기 시작했지요. 1903년경에는 화려하고 거친 색채의 야수파가 등장했고 곧 칸딘스키, 몬드리안, 말레비치를 위시한 추상화가 등장합니다. 그리고 본격적인 실험 미술에 속하는 아방가르드, 즉 전위예술에 속하는 미래주의, 표현주의, 입체주의, 다다이즘, 초현실주의 등으로 미술은 계속해서 변신을 거듭

* Japonisme. 1860~1890년대 유럽의 예술계가 일본의 예술과 스타일의 방식을 모방했던 열풍을 말한다. 이 현상은 거의 반세기 동안 지속되었으며, 주로 인상주의와 후기 인상주의 작품에서 그 영향이 나타난다. 클로드 모네는 일본 판화를 수집하고 지베르니 정원에 일본풍 다리를 만들었으며 에두아르 마네, 반 고흐 등은 작품에 일본의 예술작품을 베껴 배경에 그려 넣기도 했다.

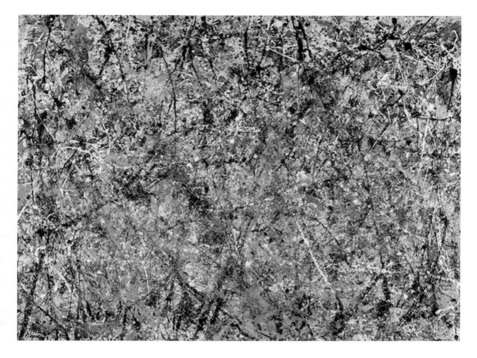

잭슨 폴록Jackson Pollock
| 1번, 1950 (라벤더 안개)

1950년, 캔버스에 유화·에나멜·알루미늄 물감,
221 × 299.7cm, 미국 워싱턴 내셔널갤러리 오브 아트 소장

합니다.

제2차 세계대전이 발발하면서 많은 유럽 미술가가 미국으로 이주했습니다. 미술학자들은 당시 미국의 적극적인 미술 부흥정책에 따라 바넷 뉴먼, 잭슨 폴록, 마크 로스코 등을 필두로 추상표현주의가 탄생하면서 근대미술에서 현대미술로 넘어오는 계기가 마련되었다고 분석하고 있습니다. 이처럼 학자들 사이에서는 제2차 세계대전이 끝나는 1945년 이후를 기준으로 1960년대와 1970년대부터 본격적으로 현대미술이 태동했다고 보는 견해가 우세합니다. 좀 더 단순하게 설명하자면, 현대미술이라 하면 '지금 만들어지고 있는 미술'을 말한다고 이해하시면 되겠습니다.

현대미술의 시대가 시작되면서 이제 전 세계 미술의 주도권이 프랑스를 중심으로 한 유럽에서 미국으로 넘어가기 시작합니다. 특히 잭슨 폴록은 커다란 캔버스를 바닥에 놓고 그 위를 직접 오가며 물감을 떨어뜨리는 '드리핑dripping'이라는 방식을 사용했는데요, 물감이 떨어지며 작품이 만들어지는 과정, 즉 액션에 집중했다고 해서 액션페인팅이라 불리기도 합니다. 이전의 예술가들은 이젤 위에 캔버스를 올리고 그 앞에 앉거나 선 자세로만 그림을 그렸는데, 잭슨 폴록이 이 방식을 바꿔버렸습

니다. 그의 작품은 우리가 생각하는 현대미술의 개념에 초석을 놓았다고 평가받죠.

이후 1960~1970년대에 추상표현주의를 포함해 작가들의 창의성, 그리고 철학적 사유와 신념이 담긴 창작 활동이 중점시되는 흐름이 생깁니다. 미술은 팝아트, 미니멀리즘, 개념미술, 퍼포먼스 등의 형태로 끊임없이 진화하고 변신합니다. 이때부터 현대미술은 이해하기 어려운 미술이라는 불명예를 안기 시작합니다.

1962년에 토니 스미스가 발표한 미니멀리즘 작품을 살펴볼까요? 지금 봐도 난해한데, 당시 대중에게는 정말 신선한 충격이었을 것입니다. 미술은 이제 아름다움을 말하지 않습니다. 작가들은 아름다움보다 콘셉트에 집중하기 시작했고, 미술의 영역은 회화와 조각을 넘어서 비디오, 퍼포먼스, 설치로 확장되며 때로는 미술관을 벗어나 실외 공간으로 나아갑니다. 마치 '누가 누가 더 새로운 걸 하나?'라며 경쟁하는 것 같지요. 결국 감상자 앞에는 작가 개인이 정한 콘셉트가 담긴 최종 결과만이 놓이게 되고, 작품의 의도를 단번에 파악하기 힘든 경우가 많아졌습니다.

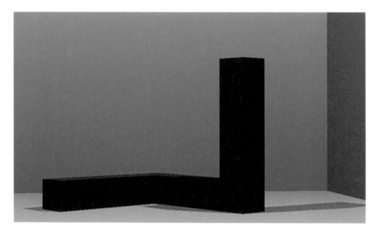

토니 스미스Tony Smith
| **프리 라이드**

1962년, 강철, 203.2 × 203.2 × 203.2cm,
미국 뉴욕 현대미술관 소장

더는 회화의 아름다운 선, 정확한 묘사, 조화로운 색상 조합, 붓 터치의 섬세함이나 조각의 재료나 재질, 깎는 기법이 중요하지 않게 되었습니다. 예술가들은 때로는 아예 그리지 않거나 만져지지도 않는 재료를 사용하기도 합니다. 예를 들면 빛을 이용한 작품들이 있겠죠. 감상자들은 개인적 경험에 따라 작품이 주는 인상을 받아들이고, 나름대로 작품을 해석하고 판단할 수 있는 자유를 누리게 되었습니다. 다시 말해 현대미술 감상에 있어서 단 하나의 정답은 없습니다. 보이는 대로, 느껴지는 대로, 취향에 맞게 자유롭게 즐길 수 있게 된 것이죠. 이렇게 생각하면 어떨까요? 르네상스 미술이나 바로크, 고전주의 등의 도상 해석이나 알레고리[*]를 외우지 않아도 되니까 오히려 감상의 자유를 얻었다고 말이죠.

몇몇 분은 현대미술을 보고 '유치원생도 이렇게 할 수 있겠다' '우리 집 개도 이보단 잘 그린다'라는 반응을 보이기도 합니다. 이는 현대미술이 지닌 뜻에 잘 부합하는 반응이라고 할 수

[*] Allégorie. 작품에 표현된 구체적 요소가 다른 추상적 은유의 의미를 불러일으키는 것을 말한다. 예를 들어 비둘기가 평화를 말하고, 해골이 죽음을 말한다고 해석하는 경우다. 유럽 바로크회화에서 올리브 나뭇가지를 든 여성이 그려져 있다면 이는 정절을 뜻하고 있는 것이다.

2017년 프랑스 파리에서 열린 아트페어의 현장

있습니다. 오늘날의 미술은 더는 사물이나 풍경을 얼마나 아름답고 정확하게 묘사했는가에 중점을 두지 않습니다. 각 감상자가 가지고 있는 개인의 미학적 개념에 질문을 던집니다. 미학적 개념이란 말은 '무엇이 예술인가?'라는 철학적 의문을 말합니다. 현대미술 작가들은 우리가 미술관에서 생뚱맞게 쌓여 있는 사탕을 보거나 남자 소변기를 보고 그것이 예술인지 아닌지 스스로 판단하도록 질문을 던집니다. 또 왜 그렇게 느끼는지 곰곰이 생각해보게 합니다. 감상자는 '이것도 미술이야?' '왜 이렇게 한 거지?'라고 스스로 질문하며 작품에 관한 고찰에 빠지게 되지요. 그렇게 작가가 의도한 메시지가 무엇이었는지 추적하고 그가 숨겨놓은 예술적 장치를 해석하게 됩니다.

현대미술은 경계를 세우지 않고 끊임없이 실험적인 시도를 하고 있습니다. 무엇이 예술이며, 어디까지가 예술이 될 수 있는지 계속해서 묻고 있지요. 감상자들은 '이게 예술이라고?' '내가 볼 땐 이런 뜻인 것 같은데…' '새롭다. 왜, 어떻게 이렇게 한 걸까?'라는 질문을 통해 자신의 예술적 철학을 다듬어갈 수 있습니다. 물론 전시 팸플릿이나 인터넷 검색을 통해 작품 해석의 힌트를 얻는다면 작가의 생각을 더 잘 이해할 수 있겠지요. 그러나 현대미술은 작가의 의도와 전혀 다른 방법으로 감상한다

해도 틀렸다고 하지 않습니다. 애초에 정답이란 없으니까요.

더 많은 현대미술 작품을 만나 보고 내 취향의 작품을 찾는 쏠쏠한 재미를 느껴보는 건 어떨까요? 작품을 자유롭게 해석하고 받아들이는 동안 위로와 휴식을 얻고 기쁨을 찾게 될지도 모릅니다.

다음 시간에는 현대미술을 좀 더 깊숙하게 살펴볼까 해요. 현대미술에 대한 열린 마음을 그대로 간직한 채, 저를 따라와주세요!

무언가를 보는 대신,
무언가의 틈 사이를 보라.

존 발데사리

CLASS

현대미술에는
왜 〈무제〉가 많을까

바실리 칸딘스키|Wassily Kandinsky

| 무제

1913년, 수채화, 49.6 × 64.8cm,
프랑스 파리 퐁피두 미술관 소장

신디 셔먼의 사진 작품, 다이크 블레어의 구아슈 작품, 조안 미첼의 유화, 리처드 프린스의 사진 작품. 이 모든 작품의 제목은 모두 〈무제untitled〉입니다. 우리는 미술관에 가서 작품을 보고 흥미가 생겼을 때, 또는 작가가 도통 무엇을 전하려 하는지 이해하기 어려울 때 힌트를 얻고자 작품의 제목을 찾습니다. 그러나 현대미술의 많은 예술작품이 〈무제〉라는 이름을 가지고 있죠. 한 연구에 의하면, 작품 제목이 '무제'일 때 작품에 대한 감상자들의 관심이 적어지며, 이해도 또한 낮아진다고 합니다. 작품의 이름은 작가가 전하려는 아이디어를 소개하고 주제와 의미에 대한 모호성을 보다 자세히 설명할 기회를 제공합니다. 작품의 이해를 돕는 적절한 제목으로 여러 이점을 얻을 수 있지

요. 그러나 역사적으로 많은 예술가가 작품 제목을 정하지 않고 무제로 남겨두었습니다. 대체 왜일까요?

작품의 제목을 무제로 하는 이유는 작가마다 다양하겠지만, 이번 글에서는 예술작품에 제목이 붙기 시작한 역사적 배경을 알아보고 현대에 와서 특히 무제 작품이 자주 보이게 된 경향에 대해 알아보겠습니다.

예일대 교수인 루스 예젤은 2015년에 펴낸 저서 『서구의 그림이 어떻게, 그리고 왜 이름을 얻었는가How and why western paintings acquired their names』에서 18세기 이전 유럽에서는 예술가가 자기 작품에 이름을 붙일 필요가 없었다고 설명합니다. 왜냐하면 대부분의 작품이 한곳에 고정되어 전시되었기 때문이죠. 예전에는 국가나 교회, 개인이 예술작품을 주문하여 한 장소에 전시했고, 따라서 작품에 별다른 설명이 붙지 않아도 감상자가 쉽게 이해할 수 있었습니다. 당시의 작품은 문화적으로 아주 친근한 주제를 다루거나 또는 작품 주문자가 예술가에게 직접 원하는 주제의 그림을 요청하여 제작했기 때문이죠. 작품의 주제는 주로 성경이나 신화, 역사적 사건, 왕이나 귀족의 초상화, 일상 풍경 등이었기 때문에 특별한 제목이 필요하지 않았습니다. 하지만 현대로 넘어오면서 작품이 장소를 이동하여 전시

되는 경우가 많아졌고, 국제 아트페어와 같은 예술 시장 또한 이 나라 저 나라로 옮겨 다니게 되었습니다. 다시 말해 작품을 구분하기 위한 이름과 정보 전달을 위한 카달로그가 필요해지게 된 것이죠.

예술작품에 이름 붙이기는 18세기 유럽에 미술관이 늘어나기 시작하면서 본격화되었습니다. 1734년부터 대중에게 개방되기 시작한 이탈리아 로마의 카피톨리니 박물관과 1793년에 개방된 프랑스 파리 루브르 박물관이 대표적입니다. 이즈음에 예술 시장도 성장하여 1744년에는 경매 회사 소더비가 설립됐고, 1766년에는 크리스티가 만들어졌죠. 예술작품이 이동하기 시작하면서 한 지역이나 가정에서 제작되어 한곳에서 전시되는 전통은 사라지게 되었고, 제작한 예술가에게 직접 설명을 듣거나 윗대를 통해 제작 배경을 알게 되는 일이 불가능해졌습니다. 그리고 작품의 이동 경로를 제대로 파악하고 관람자가 창작 배경이나 저자가 담은 고유한 의미를 이해하도록 돕는 장치가 필요해졌습니다. 이때부터 작품에 이름이 붙기 시작했습니다. 게다가 예술가들이 살롱전 같은 단체전에 참여하게 되면서 작품의 이름은 조직 운영을 효율적으로 처리하기 위한 방안이 되어주었죠.

따라서 18세기 이전에 제작된 작품들은 보통 제목이 없었으나 점차 갤러리와 미술사학자, 큐레이터 등에 의해 이름이 지어지게 된 것으로 이해할 수 있습니다. 〈모나리자〉도 다빈치가 직접 이름을 붙인 것이 아니었습니다. 조르조 바사리가 1550~1568년경 쓴 책 『르네상스 미술가 평전』에서 최초로 그 이름의 역사를 찾을 수 있는데요, 바사리가 이 책에서 다빈치의 작품을 '프란체스코 델 조콘도의 아내' 또는 '마담 리자'로 칭하며 이름이 지어진 것입니다.

렘브란트의 가장 유명한 작품인 〈야간 순찰〉 역시 비슷한 경우입니다. 이 작품을 소장하고 있는 네덜란드의 암스테르담 국립미술관에서는 원래 이름을 〈캡틴 프란츠 베닝크 코크의 지휘 하에 있는 2지구의 민병대 회사〉라고 지었다고 합니다. 이후 이 작품은 낮의 풍경을 그린 것임에도 여러 겹의 투명한 바니시를 발라 점차 색이 어두워져 밤 같은 풍경이 된 것이 특징으로 꼽혀 결국 〈야간 순찰〉이라는 예명을 얻게 되었습니다. 예젤은 작품에 이름을 붙이는 일이 귀찮고 산만한 일일 수 있지만, 대중이 작품을 쉽게 구분하고 기억하게 하기 위해서는 꼭 필요한 일이었다고 설명합니다.

그러나 작품에 실용적인 이름을 붙이는 일이 능사만은 아니

렘브란트 판레인
| **야간 순찰**

1642년, 캔버스에 유화, 363 × 437cm,
네덜란드 국립미술관 소장

었습니다. 작가가 자기 작품에 대한 해석을 어느 틀에 가두고 싶지 않을 때는 특히 거친 마찰이 생겼습니다. 미술계의 흐름이 현실을 똑같이 그려내거나 조각으로 생생하게 재현하는 데서 멀어지기 시작하면서 많은 작가가 작품에 의도적으로 이름을 붙이지 않았습니다. 자고로 예술작품이라면 언어로 표현하지 않아도 그 뜻이 전달될 수 있다고 여긴 것이죠.

특히 대형 크기의 추상 그림을 그리는 화가 클리퍼드 스틸은 자기 작품이 마치 로르샤흐 테스트[*]처럼 자유로운 해석이 가능하길 바랐습니다. 그는 작품에 이름을 붙이는 것에 대해 다음과 같은 의견을 냈습니다.

나는 감상자들을 방해하거나 도와주는 암시를 작품에 담기를 원하지 않는다. 작품 앞에서 작품에 대한 제목이나 힌트가 없이도 감상자가 스스로 존재하기를 바란다. 만일 그들이 불친절하거나 불쾌하거나 악한 이미지를 발견한다면, 이를 통해 그들이 스스로 자신의 영혼을 들여다볼 수 있게 놔두고 싶다.

[*] 스위스 정신과 의사 헤르만 로르샤흐가 개발한 성격 검사로, 좌우대칭의 이미지를 피실험자에게 보여주며 그가 주목하고 해석하는 특징과 방향에 따라 성격을 분석하는 방법

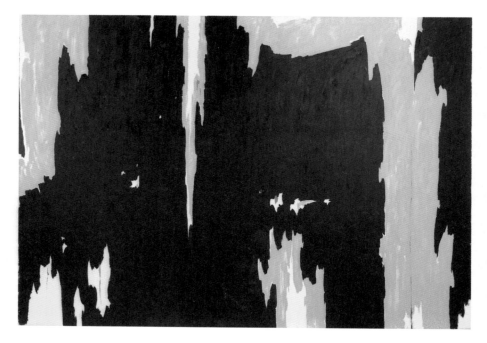

클리퍼드 스틸Clyfford Still
| **1957-D No. 1**

1957년, 캔버스에 유화, 287 × 403.9cm,
미국 뉴욕 버펄로 올브라이트-녹스 아트 갤러리 소장

다른 작가의 생각도 들어볼까요? 피카소 역시 스스로 작품에 이름을 붙이지 않았습니다. 갤러리 관계자나 미술품 딜러들이 알아서 이름을 붙이도록 놔두었죠. 피카소는 작품이 스스로 말하기를 원했습니다. 그래서 다음과 같은 말을 남기기도 했습니다.

설명이 어디에 좋은 것인가? 화가는 하나의 언어만 가진다.

몇몇 아티스트에게 있어 언어는 작품에 이름을 붙이기 위한 도구가 아니었습니다. 그저 작품에서 직관적으로 보이는 형태, 즉 비주얼화한 것 자체가 작가가 표현하는 언어라고 생각한 것이지요. 이는 그들에게 있어 모든 문화와 언어의 차이를 초월하는 하나의 공통된 커뮤니케이션입니다.

현대미술 경향 역시 이와 비슷한 이유로 작품에 라벨을 붙이는 것에서 벗어나려 합니다. 미니멀리스트들은 순수한 형태에 중점을 두고 재료의 성질을 강조하면서 사물의 재현을 거부하는 추상회화의 표현을 한 단계 더 발전시켰습니다. 오브제와 미학적 측면을 필수적인 요소만 남기고 삭제하면서 언어 또한 필요하지 않게 되었습니다. 한 예로 미국의 미니멀리즘 예술가인

도널드 저드는 대부분의 작품을 무제로 남겨두었죠. 그러나 대다수의 관람자는 극도의 미니멀리스트인 도널드 저드의 작품에도 '편지 박스Letter box'와 같이 이름을 붙이려 합니다.

한편 예술가가 작품에 제목을 붙이지 않는 것은 갤러리 입장에선 악몽이 될 수 있습니다. 카탈로그를 만들고 각 작품을 설명해야 하는데 작품이 죄다 '제목 없음'이면 굉장히 곤혹스러워지겠죠. 현대의 미술작가들은 작품에 이름을 붙이지 않음으로써 이러한 미술관이나 갤러리의 제도적 구조에 반항적인 태도를 보이는 것일 수도 있습니다. 또 추상주의자들에게는 '재현'을 회피하는 의미로 해석될 수 있습니다. 그러나 예술가가 작품에 제목을 붙이지 않는 일은 무엇보다 감상자 스스로 자신의 해석대로 이해할 수 있도록 공백을 남겨두려는 시도입니다.

이처럼 많은 예술가가 시간이나 공간 내에서 정해진 맥락이나 배치 없이 자신만의 용어로 세상에 무언가를 제공하려고 합니다. 그러나 반대로 생각하면 작품의 제목 없음은 그 자체로 여전히 제목입니다. 그리고 무엇보다 제목이 없는 작품은 자동으로 미스터리에 가려져서 감상자가 작품에 흥미를 느끼지 못하게 만들죠.

펠릭스 곤잘레스 토레스Felix Gonzalez-Torre의 1991년 설치작품
〈무제(LA에서 로스의 초상)〉의 사탕 하나를 한 감상자가 가져가고 있다.

예젤은 눈으로 본 것에 대해 이해하고 싶은 감정은 인간의 본능이라고 설명합니다. 이러한 노력에 반항하려는 것처럼 보이는 현대미술의 경향에 감상자들은 본능적으로 작품에서 친숙한 형태를 찾아내려 하는데, 이 행동은 신기하게도 심리적인 위로를 가져다준다고 합니다. 즉 모른 채 놔두기보다 어떻게든 자신이 이해하기 쉬운 형태를 대입하고 이름을 붙여야 마음이 편하다는 뜻이죠. 이러한 경향은 〈무제〉라고 이름 지어진 작품 옆에 괄호로 추가 설명이 더해지는 이유가 됩니다. 괄호 안 설명은 주로 갤러리에서 덧붙이는 경우가 많습니다.

개념미술 아티스트 펠릭스 곤잘레스 토레스의 경우에는 자기 작품에 〈무제〉라고 이름 짓고 괄호 안에 부가적인 설명을 넣어 감상자가 작품 뒤에 숨겨진 작가의 생각을 읽을 수 있도록 장치를 해두었습니다. 감상자가 자유롭게 보고 자신만의 감상을 느낄 수 있도록 해주되, 너무 혼란을 느끼지는 않도록 약간의 가이드를 해주는 셈이죠.

제목에 관한 다른 예술가들의 생각을 좀 더 들어볼까요? 마르셀 뒤샹은 "작품에서 제목은 보이지 않는 색깔이다. 좋든 나쁘든 작품에 파고드는 하나의 색깔이다"라고 말한 바 있습니다. 제목을 통해 그 제목이 의미하는 방향으로 감상자들의 이해를

몰고 가야 한다는 것이죠. 그는 제목이 붙지 않았더라도 자신의 작품이 관람자의 적극적인 참여를 통해 다양한 관점에서 해석되기를 바랐습니다.

현대미술 아티스트인 해나 레비는 "나는 감상자가 내 작품을 봤을 때 어떤 감정을 일으키도록 만들 것인지에 대해 아이디어를 가지고 있지만, 누군가 내 의도와 다른 반응을 보인다면 그것 또한 좋다. 나는 누군가의 경험을 어떤 특정한 방향으로 너무 몰아가고 싶지 않다"라고 말한 바 있습니다. 생물 형태적 조각을 많이 하는 레비는 미니멀리스트나 개념미술가와 생각이 비슷합니다. 초기에는 작품의 재료를 드러내는 이름을 붙이곤 했는데요, 그 작업이 너무 설명적으로 느껴졌다고 합니다. 이윽고 작품에 이름을 붙이는 것을 중단합니다. 레비의 웹사이트를 살펴보면 작품 제목을 찾을 수 없습니다. 그러나 이런 식의 '제목 없음'은 작품이 미술관이나 갤러리에 전시될 경우에는 그대로 유지되지 못하기도 합니다.

신디 셔먼의 〈무제 영화 스틸 시리즈Untitled Film Stills〉는 각각 〈무제〉라는 이름이 붙은 일련의 개별 사진으로, 순서대로 번호가 붙어 있습니다. 이 시리즈 속 각각의 사진 작품은 어떤 특정한 하나의 영화가 아니라 영화의 장르에 속하는 주제로 꾸며

진 것입니다. 예를 들어 누아르 영화, 유럽 하우스 영화 등이죠. 작가는 작품 속에 직접 들어가 다양한 의상과 배경이 연출된 상황에서 모습을 드러냅니다. 셔면의 작품은 움직이거나 정지된 상황을 포착한 사진에서 표현된 묘사와 일상 사이의 연관성에 대해 생각해보도록 부추깁니다. 즉 어떤 하나의 영화 스틸컷처럼 제한되는 것이 아니라 누구든 원하는 캐릭터를 설정된 배경에 대입하여 감상해 볼 수 있죠.

이제 예술가가 예술작품에 이름을 붙이지 않음으로써 감상자가 스스로 보는 힘을 갖게 하고, 창작 배경과 동기에 대해 자유롭게 생각하도록 한다는 것을 이해할 수 있겠지요? 하나의 차원에서 하나의 해석만이 가능하도록 제한하는 것이 아니라, 다양한 방면에서 고려될 수 있으며 언제든 자의에 따라 변경할 수 있도록 해둔 장치인 셈이죠. 하지만 이처럼 언어가 주는 제한적 성격을 피하려 했음에도 무제 작품들조차도 결국은 언어로 이루어지는 학문적 비평이나 의견을 피할 수 없습니다. 어쩌면 우리가 보고 이해하는 데 있어 '언어'라는 것은 결국 피할 수 없는 것이 아닐까요?

다음 시간에는 장소를 조금 옮겨서 동양의 현대미술 아티스

트에 대해 이야기해보려 합니다. 바로 쿠사마 야요이인데요, 그의 작품들은 어떻게 만들어지게 되었으며 그를 둘러싼 이슈에는 어떤 것들이 있었을까요?

CLASS

영감일까, 표절일까? 그의 아이디어를 가져다 쓴 친구들

KUSAMA YAYOI

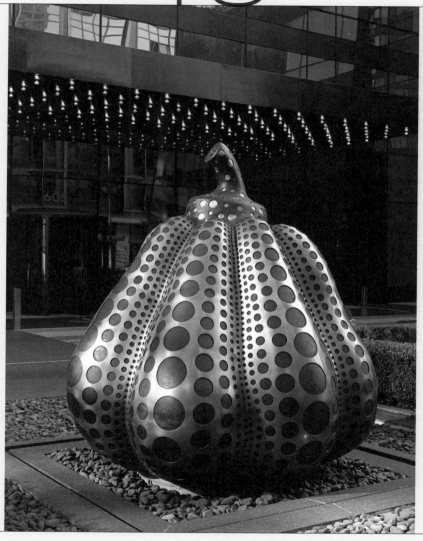

쿠사마 야요이Kusama Yayoi

| 호박

2014년, 청동조각, 238.76 × 233.934cm,
미국 뉴욕 소장

화가이자 조각가, 설치예술가 쿠사마 야요이를 아시나요? 그는 1929년 3월 22일 일본 나가노현 마쓰모토시에서 태어난 예술가로, 현재 전 세계적으로 손에 꼽힐 만큼 위대한 예술가로 대중에게 잘 알려져 있습니다. 한국에도 인천 파라다이스시티와 과천 국립현대미술관에 한 점씩 그의 작품이 전시되어 있지요. 커다란 호박 조형물이나 큰 공간을 거울과 오브제로 가득 채워 무한한 환상의 공간을 만들어내는 설치예술 작품도 물론 유명하지만, 무엇보다 그의 시그니처는 알록달록한 물방울무늬입니다. 작가 역시 굉장히 독특해서 눈길을 끕니다. 평범한 것과는 도무지 연결되지 않는 예술가죠.

쿠사마는 유복한 환경에서 태어났지만, 어려서부터 불안한

환경에 놓이게 됩니다. 그는 환영과 강박관념에 시달리다 정신착란까지 겪게 되는데요, 그림을 그리는 순간만은 그런 정신적 괴로움에서 탈출할 수 있었다고 합니다. 1996년 10월 7일에 《뉴요커》와 진행한 인터뷰에서는 "나는 어린 시절부터 겪었던 장애를 바로잡기 위해 예술을 계속한다"라는 말을 남기기도 했죠.

1957년, 쿠사마는 가족의 반대를 무릅쓰고 아티스트의 꿈을 실현하기 위해 홀로 미국으로 떠납니다. 이후 1973년까지 15년간 뉴욕에서 활동하며 굉장히 혁신적인 작품들을 남겼습니다. 추상화가이면서 아방가르드 최전선에 속했지요. 자신이 직접 선언한 적은 없으나 현대에 와서는 팝아트이면서 페미니즘의 경향을 보인 작가로 평가됩니다. 이처럼 오늘날에는 종합예술의 선구자, 1960년대를 대표하는 혁신의 아티스트로 인정받고 있지만, 안타깝게도 당시에는 성차별과 인종차별로 인해 기회 부족에 시달렸답니다. 당시 미술상이나 갤러리, 큐레이터, 컬렉터는 백인 남자 아티스트의 작품을 선호했죠.

하지만 일찍이 그의 독특하고 혁신적 스타일에 매료된 아티스트도 많았습니다. 언제나 한발 앞서 나가는 그들의 안목이 쿠사마의 작품이 지닌 예사롭지 않은 잠재성을 알아챈 것이죠. 급

기야 일부는 쿠사마의 아이디어를 가져다 쓰기에 이릅니다. 이번 글에서는 가장 대표적인 세 명에 대해 자세히 들여다보겠습니다. 바로 팝아트의 교황이라 불릴 만한 앤디 워홀, 역시 팝아트의 거장인 클라스 올든버그, 그리고 마지막으로 조형예술과 사진 작품으로 유명한 루카스 사마라스입니다. 그들은 어떤 식으로 쿠사마의 아이디어를 훔쳤을까요?

첫 번째로 살펴볼 인물은 앤디 워홀입니다. 쿠사마는 뉴욕에 도착한 후, 그물 그림이나 반복되는 점 찍기 등으로 대형 크기 추상화를 작업했습니다. 그러나 1961년부터는 반복적인 패턴 작업을 글자, 형태 또는 작은 오브제로 진화해나가기 시작합니다. 1961년 제작한 〈글자들의 축적Accumulation of Letters〉은 자신의 이름이나 특정 단어가 쓰인 스티커를 쌓아나가듯 반복하여 붙인 콜라주 작품입니다. 이후 쿠사마는 좀 더 본격적으로 반복 패턴 작업을 하기 시작하는데, 이즈음인 1962년부터 앤디 워홀도 실크스크린을 이용한 반복 패턴 작업을 시작합니다.

앤디 워홀의 유명 작품인 〈녹색 코카콜라 병〉을 볼까요? 하나의 모티브를 반복해서 배열하는 아이디어가 쿠사마 야요이의 작품과 똑같습니다. 그리고 같은 해인 1962년에 〈캠벨 수프 캔〉

앤디 워홀Andy Warhol
| 녹색 코카콜라 병

1962년, 캔버스에 실크스크린, 209.2 × 144.8cm,
미국 뉴욕 휘트니 미술관 소장

앤디 워홀
| 캠벨 수프 캔

1962년, 캔버스에 합성 폴리머, 실크스크린,
51 × 41cm의 캔버스 32개로 구성,
미국 뉴욕 현대미술관 소장

을 발표합니다. 친구이자 라이벌인 쿠사마가 집착해서 써왔던 반복적인 패턴이 겹치는 것은 단순한 우연이었을까요?

다른 예를 들어보겠습니다. 1962년 6월 그린 갤러리에서 열린 전시에서 수백 개의 남근 모양 조각으로 뒤덮인 안락의자 작품 〈축적〉을 출품합니다. 흰색 원단을 잘라 솜뭉치를 채워 넣어 만든 오브제가 의자를 완전히 뒤덮어 의자는 기능을 이미 상실한 상태로 보이죠. 지금 봐도 상당히 충격적인 작품입니다. 당시 반응 역시 몹시 뜨거웠습니다.

남성의 생식기를 주제로 한 작품은 쿠사마의 차후 작업에서도 계속 등장합니다. 1963년 12월 거트루드 스타인 갤러리에서 열린 개인전에서 쿠사마는 남성 성기의 모양의 조각들로 가득 찬 조각배 이미지의 포스터 999개를 반복하여 벽지처럼 전시실에 붙여 채웠습니다. 쿠사마는 이 전시에도 앤디 워홀이 찾아왔었다고 기억합니다.

앤디 워홀이 전시에 찾아와 '멋지다, 야요이! 너무 좋은데'라고 했어요. 그리고 얼마 뒤, 자신의 전시에서 소 이미지로 벽을 뒤덮었더군요. 그걸보고 깜짝 놀랐어요. 앤디는 내가 한 것을 그대로 베껴서 전시했지요.

| 축적 |

| 집합: 천 개의 보트 쇼

이처럼 앤디 워홀은 반복되는 이미지를 벽지화해 전시실을 채우는 쿠사마의 아이디어를 가져다 썼습니다. 피카소가 "좋은 예술가는 모방하고 뛰어난 예술가는 훔친다"라고 했던 말이 떠오르네요.

여기서 잠깐, 쿠사마가 왜 이토록 남자 성기 모양에 집착하게 되었는지 궁금하실 텐데요. 쿠사마의 어린 시절에서 그 이유를 찾을 수 있습니다. 쿠사마의 어머니는 항상 남편이 부정한 짓을 하고 돌아다니고 있다는 의부증에 시달렸습니다. 어머니는 어린 쿠사마에게 아버지가 무엇을 하고 있는지 살펴보고 오라며 스파이 역할을 강요했다고 합니다. 이 영향으로 쿠사마는 성에 대해 부정적 인식과 공포심을 갖게 되었고 정신적 스트레스로 인해 환각과 정신착란에 시달렸다고 합니다. 이 환각은 주로 반복되는 무늬의 잔상들이 눈앞에서 사라지지 않고 지속되는 것이었습니다. 남성의 성기를 이용한 쿠사마의 작품은 성에 대한 부정적 인식과 환각에서 본 반복 패턴의 결합이라고 볼 수 있겠습니다.

쿠사마의 아이디어를 가져다 쓴 두 번째 인물은 바로 클라스 올든버그입니다. 그 역시 1962년 6월에 있었던 전시에서 쿠사

마의 작품을 눈여겨 봤습니다. 당시 조각이라고 하면 대부분 나무나 돌, 철사 등 딱딱한 재료를 깎거나 붙여서 만들었습니다. 물론 지금도 마찬가지죠. 따라서 이 전시에서 쿠사마가 선보인 헝겊을 잘라 솜뭉치를 채운 부드러운 조각은 당시로서는 특히 더 새롭고 기발한 아이디어였습니다. 쿠사마는 젊은 시절 전쟁으로 인한 시대적 상황 때문에 공장에서 낙하산과 군복을 만들었다고 합니다. 그때의 경험이 이러한 작품을 만드는 데 도움이 되었을지도 모르겠습니다. 어쨌거나 그날 이후 올든버그는 쿠사마의 조각을 따라 하기 시작합니다.

올든버그가 1962년 내놓은 〈플로어 콘〉, 〈플로어 케이크〉를 보면, 형태와 재료의 특수성 면에서 쿠사마가 선보인 부드러운 조각과 굉장히 유사하다는 것을 알 수 있습니다. 올든버그는 쿠사마의 작품을 보기 전에는 부드러운 형태의 조각 작업을 한 적이 없습니다. 〈플로어 콘〉, 〈플로어 케이크〉로 바느질을 이용한 조각을 처음 시도한 것이죠. 그는 이후로도 꾸준히 부드러운 조각 연작을 내놓습니다. 당시 미술비평가들 사이에서 올든버그가 쿠사마의 작품을 카피한 것인지에 대한 말이 많이 오갔었는데요, 올든버그는 이에 대해 강하게 부정했습니다. 쿠사마는 반복 작업을 한 것이고, 자신은 재료에 대한 발상의 전환을 한

클라스 올든버그Claes Oldenburg
| 플로어 콘

1962년, 발포 고무와 판지 상자로 채워진 캔버스에
합성 고분자 페인트, 136.5 × 345.4 × 142cm,
미국 뉴욕 현대미술관 소장

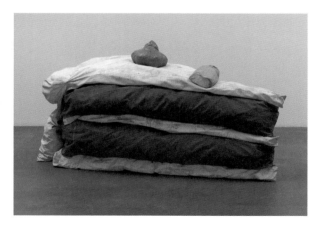

클라스 올든버그
| 플로어 케이크

1962년, 발포 고무와 판지 상자로 채워진 캔버스에
합성 고분자 페인트, 148.2 × 290.2 × 148.2cm,
미국 뉴욕 현대미술관 소장

것이므로 성격이 다르다고 선을 그었죠. 여러분은 어떻게 생각하시나요? 쿠사마는 당시 상황에 대해 다음과 같이 회상합니다.

> 9월에 열린 올든버그의 전시를 보고 무척이나 놀랐습니다. 부드러운 조각으로 가득 차 있었거든요. 부드러운 조각으로 숫자를 만들어 붙인 달력도 있었죠. 올든버그의 부인인 패티가 내게 다가와 '미안해, 야요이'라고 했어요.

올든버그의 전시 이후, 쿠사마는 충격을 받고 큰 좌절감에 빠져 며칠간 자신의 스튜디오에 처박혀 밖에 나오지 않았다고 합니다.

쿠사마의 아이디어를 가져간 마지막 주자는 루카스 사마라스입니다. 쿠사마는 1965년 3월 뉴욕의 캐스트레인 갤러리에서 세계 최초로 〈무한 거울의 방〉 작품을 선보입니다. 하나의 공간이 사방으로 둘러싸인 거울에 끊임없이 반사되어 무한의 세계에 있는 듯한 착각을 주죠. 쿠사마는 빨간색 폴카 도트가 프린트된 원단을 바느질하고 솜을 채워 넣은 수천 개의 오브제를 만든 후 거울로 가득 찬 방의 바닥을 뒤덮었습니다. 이윽고 쿠

사마는 광활한 우주 속에 자기 소멸 단계에 이르게 됩니다. 그는 "내 삶은 수천 개의 완두콩 중 잃어버린 하나의 완두콩이다"라는 말을 남기기도 했지요.

쿠사마가 작품을 전시한 7개월 후, 조형예술 아티스트인 루카스 사마라스는 페이스 갤러리에서 거울로 가득 찬 다른 전시를 선보입니다. 사마라스는 이전에는 작은 조각 박스 등을 만들어왔던 아티스트였는데, 갑자기 〈거울 방〉을 만들기 시작한 것이죠. 쿠사마는 사마라스의 거울 방을 보고 크게 낙담하였고, 이 일로 자살 시도까지 하게 됩니다.

쿠사마는 여러모로 혁신적인 작품을 만들어냈고, 존재 자체로 혁명이었습니다. 하지만 당시 미국 주류 예술계에서는 진정한 아티스트로서 대접받지 못했습니다. 그저 동양에서 온 작은 여자라며 잠시 이야깃거리만 되었을 뿐이었지요. 심지어 예술적 아이디어를 다른 아티스트들에게 빼앗기기까지 했지요. 쿠사마는 자신의 작품을 베껴간 아티스트들이 자신보다 주목받는 상황에 좌절하고 의기소침해졌습니다. 그렇게 한동안 잊힌 작가였으나 그는 1989년 뉴욕 인터내셔널 현대미술 센터에서의 회고전과 1993년 베네치아 비엔날레 그리고 2012년 휘트니 미술관 회

쿠사마 야요이
| **무한 거울의 방**

1965년 3월, 봉제된 패브릭 오브제,
나무 패널, 거울을 이용한 설치 작업

루카스 사마라스Lucas Samaras
| **거울 방**

1965년 10월, 거울을 이용한 설치 작업

고전을 거치며 세계적인 작가로 자리매김하게 되었습니다. 역시 명작은 결국 주목받게 되는 법이네요.

현재 어떠한 일로 좌절하고 길을 잃은 것 같아 혼란스럽다면, 쿠사마의 이야기에서 위로를 얻었기를 바랍니다. 어떤 상황에서도 나만이 할 수 있는 일을 멈추지 않고 이어나가보세요. 앞서 말했던 것처럼, '진짜'는 결국 인정받기 마련이니까요.

예술은 우리가 삶과
대담하게 맞설 수 있게 해줍니다.

쿠사마 야요이

CLASS

제가 예술이 사기라고 했다고요?

PAIK NAM JUNE

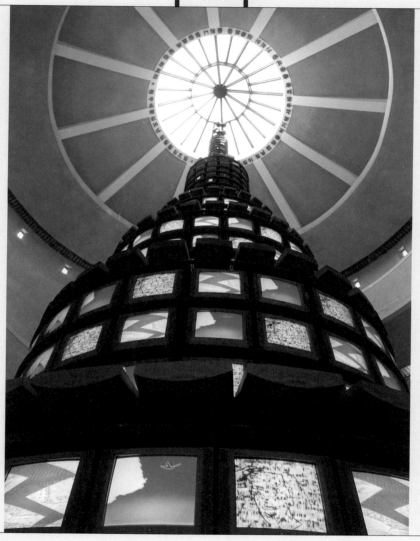

백남준

| **다다익선**

1988년, CRT TV를 이용한 비디오 아트, 18.5m,
과천 국립 현대미술관 소장

저는 종종 백남준이 "예술은 사기"라고 했다며 현대미술은 사기라고 말하시는 분들을 봅니다. 현대미술 작품이 천문학적 금액에 낙찰되거나 판매되었다는 기사를 보면, 댓글들은 언제나 한결같이 부정적인 내용이지요. 대중은 유독 현대미술에 적개심을 가지고 있다는 인상마저 듭니다. 현대미술 시장은 돈 많은 투자자, 업계 사람들만의 리그이며 잘난 척하는 사람들이 대중을 무시하고 소외시킨다는 사람도 많습니다.

백남준은 왜 "예술은 사기"라고 말했을까요? '사기'의 사전적 정의는 '나쁜 꾀로 남을 속임'입니다. 백남준은 정말로 예술은 나쁜 꾀로 남을 속이는 것이라고 생각했을까요? 이번 글에서는 비디오아트의 창시자이자 아버지로 불리는 백남준이 남긴 말

의 사실 여부와 그가 예술에 대해 가졌던 생각, 그리고 그가 속했던 전위예술이란 무엇인지 핵심을 짚어보려 합니다.

먼저, "예술은 사기"라는 말의 진의를 파악해보겠습니다. 기록에 따르면, 백남준은 1984년 6월 22일에 한국에 입국한 뒤 열린 인터뷰에서 "전위예술이 무엇인가?"라는 질문에 "사실은 나도 알 수 없다"라며 "삼라만상 온갖 잡념을 쓸어 넣은 심오하고 희귀한 세계" "밋밋한 이 세계에 양념과 같은 것" "건조한 세상이 재미없어서 예술이 때로 비정상으로 보이고 때로 위대해 보이지만, 사실 예술은 사기"라고 대답했다고 합니다. 오늘날에도 추상화나 비디오아트, 설치미술, 전위적 퍼포먼스를 보면서 "이게 예술이야?"라고 되묻는 사람이 많습니다. 전위예술이라는 개념이 생소했던 시절, 어떤 명확한 답을 얻고자 했던 질문에서 "예술은 사기"라는 대답을 들은 사람들은 어안이 벙벙했겠지요. 시간이 어느 정도 지난 후, 어느 평론가와의 인터뷰에서 백남준은 자신이 뱉은 말에 대해 다음과 같은 설명을 덧붙였습니다.

전위예술은 한 마디로 신화를 파는 예술이지요. 자유를 위한 자유의 추구이며, 무목적의 실험이기도 합니다. 규칙이 없는

게임이기 때문에 객관적 평가가 힘들지요. 어느 시대든 예술가의 속도가 자동차로 달리는 것이라면 대중의 속도는 느린 버스로 가는 정도입니다. 원래 예술이란 반이 사기입니다. 속이고 속는 거지요. 사기 중에서도 고등 사기입니다. 대중을 얼떨떨하게 만드는 것이 예술입니다.

그가 한 말을 찬찬히 살펴보겠습니다. 예술가들은 언제나 시대를 앞서가는 실험을 하고 있으며, 그렇게 예술가가 제시한 새로운 결과물로 관람자는 충격에 빠지고 작품에 집중하게 됩니다. 그 뜻과 의도를 봐도 봐도 알 수 없을 때, 또는 마침내 숨겨진 철학적 메시지를 겨우 알아차렸을 때 관람자는 마치 '사기'를 당한 것처럼 혼란스럽고 얼떨떨한 기분이 들 것이라는 뜻입니다.

"예술이란 반이 사기이며, 속이고 속는 것이다." 이 말에서 예술은 현실, 또는 상상을 재현하여 표현한 것이며, 이는 실제가 아니라는 뜻이라고 해석할 수 있습니다. 벨기에의 초현실주의 화가이자 현대미술 다다이즘의 대표 아티스트인 르네 마그리트를 예로 들어보겠습니다. 1928년에서 1929년 사이 '이미지의 배신'이라는 주제로 여러 작품을 완성하는데요, 그중 대표 작품

르네 마그리트Rene Magritte

| 이것은 파이프가 아니다

1928~1929년, 캔버스에 유화, 60.3 × 81.12cm,
미국 로스앤젤레스 카운티 미술관 소장

이 〈이것은 파이프가 아니다〉입니다.

우리는 그림 또는 조각이나 영상, 설치 등으로 완성된 예술 작품을 보고, 실제로 존재하는 '그' 대상과 같은 것으로 생각합니다. 그러나 예술작품은 재현일 뿐, 실제 그 사물과 완전히 동일하지 않습니다. 이 작품을 보고 "파이프네?"라고 생각할 수 있지만, 이는 최대한 사실과 비슷하게 묘사된 이미지일 뿐, 실제 흡연을 할 수 있는 도구가 아니죠. 어쨌든 파이프를 그려놓고 아래에 "이것은 파이프가 아니다"라고 써놨으니, 이 작품을 접한 대중은 얼떨떨하고 혼란스러워했습니다. "그럼, 파이프가 아니면 대체 뭔데?"라고 질문을 던졌을 감상자들에게 아티스트는 "파이프를 그린 그림일 뿐이며 재현된 이미지다"라고 대답합니다.

백남준은 또한 개념미술의 창시로 손꼽히는 프랑스 아티스트 마르셀 뒤샹에 대해 "세계에서 제일 큰 사기꾼은 마르셀 뒤샹이다. 그는 사기를 철학화했다"라고 말했습니다. 여기에서도 '사기'라는 표현이 들어가네요. 자, 이제 여러분은 백남준이 말하는 사기가 일반적으로 뜻하는 사기가 아님을 눈치챌 수 있으시겠죠?

백남준이 '큰 사기꾼'이라고 칭한 뒤샹에 대해 알아볼까요?

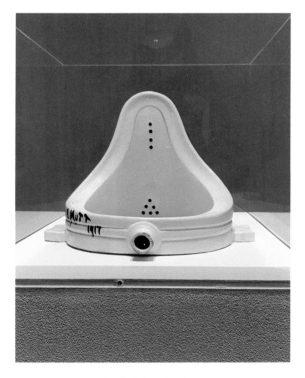

마르셀 뒤샹Marcel Duchamp

| 샘

1917년, 남자 소변기, 63 × 48 × 35cm, 영국 런던 테이트모던 미술관 소장

1917년, 뒤샹은 웬 남자 소변기 하나를 전시장에 가져다놓고 〈샘〉이라고 이름 지었습니다. 당시까지만 해도 예술가들은 처음부터 끝까지 자신이 직접 예술 창작 과정에 개입하여 그림을 그리거나 형체를 만들어서 현실 또는 상상을 재현해내는 것이 일반적이었습니다. 하지만 뒤샹은 이미 만들어져 있던 기성품을 사서 본래의 용도(남자 소변기)를 지우고 새로운 개념(샘)을 입혀 대중을 당황하게 만들었습니다. 샘이 아닌 것을 가져다 놓고 샘이라고 하니, 대중의 입장에서는 대체 이를 어떻게 받아들여야 할지 혼란스러웠겠죠. 뒤샹의 이러한 시도는 미술사의 전환점이 되었습니다.

앞서 말했다시피, 기존의 예술은 성경, 신화, 역사적 사건, 영웅, 초상, 정물 등을 주제로 한 특정 서사를 과장된 표현으로 묘사했습니다. 국가나 종교가 이를 이용하여 대중을 뜻대로 이끌고 가려 했기 때문입니다. 글을 읽고 쓸 수 있는 사람이 적었기 때문에 그림으로 사람들의 생각을 지배하려 한 것이죠. 하지만 19세기로 들어서면서 예술가들은 이를 본격적으로 거부하기 시작합니다. 성경이나 신화와 같은 과장되고 공상적인 이야기보다 다큐멘터리, 실화 탐사 르포처럼 당대의 실생활을 담아

내는 사실주의가 나타났지요. 이후에는 인상주의가 등장하면서 그림을 정해진 형식으로 그려야 한다는 규칙에서 탈피하게 되었습니다. 예술가들은 점차 자신의 주관적 감상, 인상에 따라 그림을 그리기 시작했습니다.

20세기 초에는 표현주의, 미래주의, 다다이즘이 등장하면서 예술은 기존의 "미술이라면 그래야 한다"라는 전통적인 관습과 규범을 모두 거부합니다. 아티스트의 주관성과 실험 정신이 작품에 담기게 된 것이죠. 이렇게 급진적인 전위예술, 즉 아방가르드 예술의 시대가 열립니다. 본래 아방가르드란 프랑스어에서 온 군사 용어로, 군대가 진격할 때 정찰 및 보호를 위해 가장 최전방에 선 무리를 뜻했습니다. 오래된 관습을 거부하고 반동과 혁신을 이끌며 최전선에서 실험을 하는 새로운 예술의 등장이라는 점에서 아방가르드라는 말이 붙은 것이지요.

특히 1910년대 중후반 본격적으로 등장한 다다이즘은 당대 최고의 반란으로 평가됩니다. 아티스트들은 기존에 존재하던 미술의 권위와 속박에 대한 거부감을 거리낌 없이 드러내기 시작합니다. 또 제1차 세계대전 당시 겪은 인간성 말살에 대한 실망과 공포 등으로 인해 과거를 최대한 부정하고 깨부수려는 욕구가 생겨났죠. 이후 미술은 반란과 부정을 거듭하며 팝아트를

1959년, 다름슈타트 현대음악제에서의 백남준

거쳐 개념미술로 발전해갑니다.

1960년대에 백남준은 세계 최초로 비디오아트를 착안하고 '플럭서스'라는 예술 모임에 적극 참여하게 됩니다. 플럭서스는 흐름, 움직임을 뜻하는 라틴어 '플럭스'에서 유래한 것으로, 기존의 모든 관념을 부정하고 음악, 퍼포먼스, 이미지, 비디오 등으로 다양한 실험적 예술을 진행했습니다. 백남준은 비디오아트를 내놓았고, 요제프 보이스는 설치, 퍼포먼스 등으로 물질과

정신세계의 연결을 시도하고자 했죠.

백남준의 비디오아트 작품은 텔레비전 화면 속에 계속해서 의미 없는 장면이 반복해서 나오는 것 같지만 그게 다가 아닙니다. 음악과 미학, 미술사를 전공한 백남준은 예술철학에 조예가 깊었고, 무엇보다 자신을 '무당'으로 칭하며 스스로 현실 세계와 다른 세계를 연결하는 중재자로 존재하길 바랐습니다. 감상자들은 끊임없이 변화되는 화면을 보며 현재의 세계와 현재가 아닌 세계를 비교하며 새로운 세계를 꿈꾸게 됩니다. 이처럼 플럭서스 아티스트들이 고안해낸 장치에 따라 감상자는 정신적 동요와 깨달음을 얻고, 새로운 가능성의 세계를 향해 나아갑니다. 기존에 있는 것을 똑같이 모방하여 그림을 그리거나 조각하고, 현실을 더 아름답고 평화롭게 그려내는 작품과는 상당히 거리가 있는 예술 형태죠.

백남준은 형태를 정확히 또는 아름답게 묘사하고 재현하기를 벗어난 20세기 초 현대미술이 기존의 예술 질서를 전복해 대중을 얼떨떨하게 만든다는 점에서 '사기'라는 표현을 썼습니다. 거짓말을 하고 속여서 경제적 이익을 취하라는 뜻이 아니죠. 기존에 없던 새로움으로 사람들을 놀라게 하고 감동하게 하라는 점에서 '사기'라고 칭했다는 것을 이제는 알 수 있으시겠죠?

오노 요코와 존 레논Ono Yoko and John Lennon
| 평화를 위한 베드 인

1969년 3월 25~31일, 네덜란드 암스테르담 힐튼 호텔 퍼포먼스

　현대미술에서는 어떻게 아름답게 그려내는지가 중요하지 않습니다. 똑같게, 또는 아름답게 표현하는 것은 기술일 뿐이며 이러한 기술은 카메라나 포토샵, 컴퓨터가 얼마든지 대신할 수 있으니까요. 이러한 작품을 만드는 사람은 아티스트라기보다 기술자에 가깝습니다. 눈치채셨다시피 현대미술의 핵심은 작품에 담긴 철학적 메시지입니다. 이를 표현하기 위해 아티스트는 형식과 재료까지 얼마든지 자유롭게 결정합니다.

현대미술을 보면서 아름답지 못하고 과도하게 철학적이며 그럴싸한 말로 포장하려 한다고 오해하시는 분들이 있습니다. 어쩌면 우리가 예술이란 어떤 실재, 현상을 아름답게 모방하는 데 그쳐야 한다는 선입견을 품고 있는 것은 아닐까요? 어디까지가 예술인지에 대한 정답은 없습니다. 그 경계는 감상자 각자가 정하는 것이죠. 물론 현대미술에서도 많은 아티스트가 아름다운 풍경을 그리고 인물을 묘사합니다. 하지만 개념미술적 현대미술은 아름다운 구도, 색깔, 묘사에서 벗어나 글보다 강한 어떤 메시지를 주고자 하죠.

자, 이제 백남준의 말을 완전히 이해하셨나요? 이를 제대로 깨달았다면, 여러분이 현대미술을 바라보는 시선이 어떻게 변했을지 궁금해지네요. 이 책을 덮은 뒤 예술을 읽는 눈에 어떤 변화가 생겼는지도요.

특별부록

꼭 알아둬야 할 현대미술
아티스트 TOP 25

Université Paris 1
Panthéon-Sorbonne

무라카미 다카시Murakami Takashi

세계적인 미술 현장에서 자주 등장하는 일본의 팝아트 작가로, 1962년 일본 도쿄에서 태어나 현재도 도쿄에서 거주하며 작품 활동을 이어나가고 있습니다. 그의 대표적인 작품은 의인화된 컬러풀한 꽃을 표현한 것입니다. 환상적인 애니메이션 같은 세상을 창조하는 작가지요. 2009년에는 루이비통과 협업하여 다채로운 색상이 프린트된 여러 상품을 내놓았는데, 결과는 대성공이었죠. 현대미술은 좁은 개념의 작품 창작에만 머무는 것이 아니라 일상으로 깊이 파고들어 대중과 긴밀하게 연결될 수 있다는 메시지를 확인시켜준 아티스트입니다.

2 **데이미언 허스트**Damien Hirst

데이미언 허스트는 1965년 영국 출신 아티스트로, 실제 사람의 두개골에 8601개의 다이아몬드를 붙인 〈신의 사랑을 위하여 For the love of God〉와 포름알데히드 용액에 죽은 상어를 집어넣고 〈살아 있는 사람의 마음속에 있는 육체적 죽음의 불가능성

Physical Impossibility of Death in the mind of Someone Living〉이라고 이름 붙인 작품으로 유명합니다. 잘린 소머리를 유리방 안에 집어넣고 파리들이 모여들고 부패해가는 과정을 그대로 보여주며 '삶과 죽음이란 무엇인가?'라는 질문을 던지는 작품을 내놓기도 했고요. 2008년에는 스스로 기획한 경매전 '내 머릿속의 영원한 아름다움Beautiful Inside My Head Forever'를 통해 1억 9800만 달러(약 2700억 원)의 작품 판매 수입을 올렸고, 현재 영국에서 가장 부유한 작가로 손꼽힙니다.

3	제프 쿤스 Jeff Koons

가장 유명한 현대미술 아티스트 중 한 명인 제프 쿤스. 그는 스테인리스스틸에 색깔을 입힌 거대한 크기의 조각으로 네오팝 아트, 포스트 모더니즘을 표현합니다. 키치한 작품 스타일로 대중의 평가는 크게 엇갈리는 편입니다. 제프 쿤스는 스스로 개념 미술 아티스트라고 설명하는데요, 자신은 개념·콘셉트를 이미 지화하고 실제 작품은 조수 수십 명을 시켜 제작하게 하는 걸로 유명합니다. 제프 쿤스뿐 아니라 많은 현대미술 작가가 자신이

직접 작품을 만들기보다 이미 만들어져 있는 오브제에 자신만의 새로운 '개념'을 더하거나 다른 사람을 시켜 제작합니다. 어쨌거나 제프 쿤스는 현시대 경제적으로 성공한 작가 중 한 명으로 손꼽히는데요, 1986년에 제작된 그의 스테인리스스틸 작품 〈토끼Rabbit〉는 2019년 크리스티 경매에서 9100만 달러, 우리 돈으로 약 1230억 원에 판매된 바 있습니다.

4	아이 웨이웨이Ai Weiwei

중국의 반체제 아티스트인 아이 웨이웨이는 인권에 관한 작품을 주로 만들어 인권운동가로도 불립니다. 작품 속에서 민주주의의 중요성을 강조하고 사회적·정치적 이슈에 관한 의미 있는 메시지를 조각이나 설치, 사진, 영상 등으로 표현합니다. 중국 정부는 스튜디오를 철거하기도 하고 여권을 몰수하거나 체포하기도 하는 등 끊임없이 탄압하지만, 웨이웨이는 꿋꿋이 작품 활동을 이어나가고 있습니다.

5	앤디 워홀Andy Warhol

앞서 소개한 네 명의 작가는 모두 생존해 있는 작가들이지만, 팝아트의 교황으로 불리는 앤디 워홀은 1987년에 사망했습니다. 미술에 크게 관심이 없는 사람도 그의 이름이나 작품은 스쳐 지나듯 본 적이 있을 것입니다. 앤디 워홀은 현대적 미술로의 개념 전환을 가져온 중대한 인물 중 하나죠. 매릴린 먼로나 캠벨 수프 캔 등의 이미지를 실크스크린 기법으로 대량 생산하여 대중들도 쉽게 예술에 접근할 수 있도록 길을 터준 아티스트입니다. 작품의 유명세를 위해서는 아티스트 스스로 외모나 말하는 방식을 바꾸고 네트워크 형성하는 등 끊임없이 자기계발에 매진해야 함을 일깨우기도 했죠. 이러한 이유로 마케팅 천재, 뛰어난 사업가로도 평가받고 있습니다.

6	장미셸 바스키아Jean-Michel Basquiat

앤디 워홀과 절친했던 것으로 알려진 바스키아 역시 주목할 만한 아티스트입니다. 1988년, 27세에 헤로인 과다 복용으로 요

절한 비운의 아티스트죠. 사이 톰블리, 장 뒤뷔페의 영향을 받고 뉴욕의 그라피티에 크게 매료되었던 것으로 알려져 있는데요, 그래서인지 그의 작품들은 마치 어린아이가 예술적 미학을 전혀 의식하지 않고 손이 가는 대로 그린 듯한, 원초적 형태를 띤 낙서처럼 보이기도 합니다. 몇몇 사람은 그가 흑인으로서 사회의 차별주의와 정의롭지 못한 권력 구조에 반항하는 거리의 그라피티 문화를 예술로 승화했다고 평가하기도 합니다. 바스키아에게는 자기 작품의 마케팅을 담당해주는 후원 갤러리가 있었고, 1980년에는 앤디 워홀을 만나 든든한 지원을 받았습니다. 두사람은 미국적 팝아트, 그라피티 정신으로 활발하게 예술적 교류를 나눴지만, 점차 사이가 소원해졌다고 하네요.

7 JR

큰 벽이나 다리, 건물 등을 완전히 감싸는 예술작품으로 유명한 1983년생 프랑스 출신 아티스트 JR. 그를 떠올리면 특유의 선글라스와 모자가 자연스레 연상됩니다. 원래 사진작가였던 그는 도시 전체를 하나의 미술관으로 인식하고 크게 인쇄한 사람

들의 얼굴을 길이나 벽에 붙이거나 이를 건물에 감싸는 스트리트 아트를 해왔습니다. 2019년 3월에는 파리 루브르 박물관의 유리 피라미드와 그 주변 바닥에 인화된 이미지를 붙이는 프로젝트를 진행했습니다. 2021년에는 에펠탑이 보이는 트로카데로 광장에 대형 이미지를 부착해 각도에 맞게 사진을 찍었을 때 착시현상이 일어나도록 해 풍경의 전망을 바꾸는 랜드아트 작업을 하기도 했습니다. 그의 작품 대부분은 광대한 크기의 작품이라 높은 곳 또는 멀리서 봐야 그 전체 이미지를 볼 수 있으며, 주로 야외에 설치됩니다.

8	애니시 커푸어Anish Kapoor

애니시 커푸어는 현대미술에서 빠질 수 없는 영향력 있는 아티스트입니다. 인도 뭄바이 출신으로, 현재 영국에서 활동하고 있습니다. 2003년에는 대영제국 훈장을 받고 2013년에는 시각예술 발전에 대한 공로로 기사 작위를 받을 만큼 작품성을 크게 인정받고 있는 아티스트죠. 리움미술관도 몇 개의 작품을 소유한 것으로 알려져 있습니다. 동양철학과 서양미학이 합쳐진 듯

한 그의 작품은 주로 하나의 색깔과 재료를 대형의 단순한 형태로 만든 것이지만, 그 앞에 서보면 깊은 울림과 함께 무언가 생각의 심연에 빠지게 하는 힘이 느껴집니다. 2차원의 작품이면서도 깊은 공간감이 느껴지는 착시를 이용한 작품도 종종 찾아볼 수 있죠.

| 9 | 마리나 아브라모비치Marina Abramović |

1946년 유고슬라비아 출신 아티스트인 마리나 아브라모비치는 어쩌면 세계에서 가장 유명한 행위예술가일 것입니다. 그는 자기 몸을 이용한 충격적 퍼포먼스로 관객에게 큰 떨림과 울림을 안겨줍니다. 가장 유명한 퍼포먼스는 2010년 뉴욕 현대미술관에서 열렸던 〈아티스트는 출석 중The Artist Is Present〉일 텐데요, 아브라모비치는 의자에 앉아 맞은편에 한 명씩 등장하는 타인과 한 명당 1분씩 눈 맞춤하는 행위예술을 선보였습니다. '삶, 그 자체에 가까워지기became close to life itself'라는 주제로 진행된 퍼포먼스로, 3월 9일부터 5월 31일까지 총 736시간 30분 동안 진행되었죠. 그는 이 전시를 통해 "신체적, 정신적으로 가장

어려운 점은 어떤 것에도 가깝지 않은 어떤 것을 해야 한다는 것이다"라고 밝히기도 했습니다. 이 행위예술의 하이라이트는 맞은편에 어떤 중년 남자가 등장한 뒤 아브라모비치의 눈빛이 급격히 동요하면서부터인데요, 그 남자는 바로 아브라모비치가 30대에 만나 13년간 연인이자 예술적 동반자로 활동했던 울라리였던 것입니다. 아브라모비치는 결국 눈물을 흘리고 말았습니다. 21년 만에 다시 만난 옛 연인의 눈을 1분간 마주 보는 동안 그는 '삶, 그 자체'에 가까워질 수 있었을까요? 현대예술은 정말이지 경계가 없습니다. 그 어떤 형태일지라도 작가가 의미를 부여할 수 있고 다양한 방법으로 메시지를 전할 수 있지요.

| 1 O | 쿠사마 야요이 Kusama Yayoi |

쿠사마 야요이는 현존하는 가장 유명한 여성 아티스트라고 해도 과언이 아닙니다. 작품에 끊임없이 반복되는 물방울무늬를 이용하는 것으로 유명한데요, 이러한 패턴이 자신의 정신적 환각이나 강박관념에서 오는 것임을 숨김없이 밝히고 있죠. 1960~1970년대 뉴욕에서 활동하던 시절에는 현대 관점으로 봤

을 때 페미니즘, 아방가르드 성격의 퍼포먼스도 많이 진행했으며, 세계 최초로 〈거울 방〉 시리즈를 발표한 것으로 유명합니다.

11 이불Lee Bul

이불은 1964년 경상북도 영주 출생의 한국인 아티스트입니다. 1987년 홍익대학교 조소과를 졸업한 후 1997년 뉴욕 현대미술관에서 개인전을 열었습니다. 1999년 국제 비엔날레 전람회에서 특별상을 수상하고, 2007년 파리 카르티에 현대미술재단에서 개인전을 여는 등 전 세계를 무대로 예술성을 인정받는 설치미술 작가죠. 독특한 이름이 본명인지 궁금해하시는 분들이 많은데, 아버지가 직접 지어준 본명이라고 합니다. 한자로 동트는 불㡀 자를 쓴다고 해요. 세계 무대에서 활약하며 한국 예술의 세계화에 동을 틔운 그에게 꼭 알맞은 이름이라는 생각이 드네요. 부모님이 반체제 활동을 했다는 이유로 감시와 궁핍으로 점철된 유년 시절을 보내면서 부조리한 사회 구조에 일찍이 눈을 떴고, 좌익사범 연좌제에서 가장 자유로울 수 있는 직업을 갖고자 아티스트의 꿈을 키웠다고 합니다. 그의 작품들은 사회 부조리

를 고발하거나 유토피아에 대한 탐구와 역사를 주제가 강렬하고 때로는 그로테스크한 퍼포먼스, 설치, 조각, 영상 등 다양한 매체로 실현되고 있습니다. 더 나은 미래를 개척해야 하는 인간의 사명을 표현하기 위해 SF소설, 철학, 역사, 건축 등에서 영감을 얻는다고 합니다.

1 2	서도호 Suh Doho

서도호는 시폰 원단처럼 얇고 투명한 합성섬유를 활용해 내부 구조가 겹겹이 보이는 〈집 속의 집〉 시리즈로 유명합니다. 2001년 국제 비엔날레 한국관 대표로 선정되어 세계적으로 이름을 알리기 시작했습니다. 한옥 등 다양한 집의 형태를 얇은 천으로 재구성하여 건축물에 대한 개념을 무겁고 단단한 것에서 가볍고 비물질적이며 쉽게 옮겨갈 수 있는 것으로 바꾸는 시도를 했습니다. 현대미술 작품은 이처럼 기존에 우리가 가지고 있는 재료에 대한 개념을 완전히 새로운 것으로 대체하여 그 본래의 정체성, 정의와 뜻에 대해 다시 생각해보게 하는 경우가 많습니다. 서도호는 작품을 통해 건축의 형태와 문화의 차이, 재료 등

에 대해 어떤 관념을 가지고 있는지 질문을 던집니다. 거주 공간은 개인의 정체성이자 어떤 지역의 단체적 정체성이며 개인적 공간이면서도 타인과 연결되는 소통의 공간이 될 수 있음을 재료의 투명성을 통해 말하고 있지요. 또한 쉽게 이동할 수 있는 작품의 성격은 한곳에 머무르지 않고 세계 곳곳에서 활동하는 작가 본인의 정체성이자 현대인의 운명이 담긴 것으로 해석할 수 있습니다.

13 백남준Paik Namjune

백남준은 전 세계에서 가장 유명한 한국인 아티스트이자 20세기 미술사에 큰 변화를 가져온 대표적인 아티스트입니다. 그는 텔레비전이라는 재료를 최초로 예술에 도입하여 비디오아트라는 새로운 장르를 개척해 비디오아트의 아버지로 불리고 있습니다. 예술성과 미래를 내다본 혜안, 실험 정신을 기준으로 두면 아마 20세기 최고의 아티스트로 꼽을 수 있지 않을까 싶습니다.

양혜규는 뛰어나기로 손꼽히는 설치미술 아티스트로 미국, 유럽, 한국 등 세계 곳곳에서 개인전과 그룹전을 활발히 열고 있습니다. 가장 유명한 작품은 아마도 블라인드를 이용한 추상 작품이 아닐까 하는데요. 이 작품으로 2018년 독일에서 권위 있는 미술상인 볼프강 한 상을 받기도 했죠. 당시 심사위원이었던 독일 하노버의 케스트너 게젤샤프트 미술관 관장 크리스티나 페그는 "양혜규의 작품은 조각과 설치 개념을 확장하는 것을 넘어 모순되고 상반되는 세계관을 함께 배치해 충돌이 아닌 균형을 이루는 시너지를 발생시킨다"라고 했습니다. 양혜규가 주로 다루는 주제는 시간과 공간인데요, 여러 소재가 한 공간에 배치됐을 때 어떤 효과를 내는지 탐구하기 위해 각양각색의 사물을 병치, 배열하는 것이 특징입니다. 시간의 일정한 방향성과 공간의 배타성에 대한 개념을 뒤섞는 시도로 볼 수 있죠. 사람의 기억이라는 것은 시간과 공간의 절대성에 순응하지 않는데, 그렇다면 실제 현실과 비현실은 무엇이며 둘이 섞일 경우 어떠한 결과를 가져오는지 자문하며 그의 작품에 접근해보시면 좋겠습니다.

미술관에 전시되는 좁은 개념의 작품에서 탈피해 실외 공간, 더 나아가 도시나 자연을 하나의 큰 공간으로 보고 대규모의 작품을 설치하는 랜드 아트, 즉 대지미술을 아시나요? 이는 1960~1970년대 등장한 20세기 현대미술의 새로운 장르입니다. 이 분야에서 빼놓을 수 없는 대표 아티스트로 크리스토와 잔클로드 부부가 있죠. '현장성'의 불가피한 성격을 가지는 대지미술은 시간이 흐름에 따라 사라지거나 철거되기 때문에 유한한 성격을 띠게 됩니다. 따라서 작품이 사라진 후에는 그 기록이 사진으로만 남는 경우가 많죠. 부부의 작품 중에서는 1980년대 초 미국 마이애미의 작은 섬들을 분홍색 천으로 감쌌던 작품이 가장 유명합니다. 두 사람은 오렌지색 천으로 공원에 커다란 커튼을 설치하거나, 베를린 국회의사당을 흰 천으로 덮어버리기도 했습니다. 사람들이 이전에 해오던, 넓고 큰 공간을 바라보는 인식과 공간감에 대한 고정관념을 깨부순 시도로 해석할 수 있습니다.

| 1 6 | 낸 골딘Nan Goldi |

낸 골딘은 1953년생 미국 출신 사진작가입니다. 상업 사진이 아닌 예술 사진 쪽에서 손꼽히는 아티스트죠. 그의 작품에는 성, 마약, 폭력, 알코올, 사랑, 친구, 사회적 소수자 등을 주제로 현대인의 일상 풍경을 꾸며내지 않고 순간 포착한 듯 보이는 사진이 많습니다. 이러한 사진들은 사실 우연히 포착한 것이 아니라 작가가 현실에 대한 분석과 이해를 바탕으로 촬영한 것입니다. 그의 사진들은 현대인의 삶을 다큐멘터리처럼 기록하고 그 속에 숨어 있는 부조리나 현실에 대한 감상자들의 의견은 무엇인지 질문하고 있습니다.

| 1 7 | 올라퍼 엘리아손Olafur Eliasson |

올라퍼 엘리아손은 1967년생 덴마크 출신 설치미술 작가입니다. 그의 가장 유명한 작품은 2003년 런던 테이트모던에서 선보였던 〈날씨 프로젝트weather project〉입니다. 200만 명이 넘는 기록적인 관객을 동원했던 작품으로, 인공으로 만들어진 태양

을 미술관 안으로 끌어들인 듯한 느낌을 줍니다. 아이슬란드 출신 부모님께 영향을 받아 빙하와 화산으로 뒤덮인 지역의 신비롭고 장엄한 대자연에 매료되었던 그는 이를 주제로 한 작품을 선보이며 본격적으로 예술 활동을 시작했다고 합니다. 그리고 미술관 안에서 자연을 재현해내는 유사 자연 프로젝트를 진행하여 전 세계적으로 명성을 얻었습니다. 관람자들은 특유의 명상적 분위기에 빠진 채 인공으로 만들어진 태양 빛을 쬐며 태양, 물, 바람 등 자연의 존재에 대해 다시 생각해보게 됩니다. 작품은 인공의 빛, 안개, 무지개 등 그 작품이 영향을 끼치는 공간까지도 모두 포함합니다. 인간이 만들어낸 공간에 인공적으로 만든 자연의 오브제를 끌어들임으로써 감상자들은 시각, 촉각 등 다양한 감각으로 작품을 느끼며 깊은 상상력과 철학적 사색으로 빠져들 수 있게 되지요.

18 펠릭스 곤잘레스 토레스Félix González-Torres

펠릭스 곤잘레스 토레스는 쿠바 출신으로, 미국에서 활동했던 미니멀리즘, 개념미술 아티스트입니다. 그는 커밍아웃한 성 소

수자였고, 동성 연인이었던 로스와의 자전적 이야기를 담은 작품을 많이 만들었죠. 1991년에는 에이즈로 사망한 로스의 몸무게만큼 사탕을 쌓아놓고 관람객들이 자유롭게 사탕을 가져갈 수 있게 했습니다. 연인이 죽어 소멸한 것처럼 사탕도 서서히 없어지는 은유적인 작업이었죠. 하지만 미술관에서는 다음 날이 되면 없어진 무게만큼 사탕을 다시 채워 넣었습니다. 이는 재생을 뜻합니다. 누군가의 입에서 달콤하게 녹아내리는 사탕으로 자신과 로스의 감미로웠던 사랑이 기억되길 바랐던 것일까요? 이 작품은 사랑을 말하는 것과 동시에 다른 한편으로는 사람들에 의해 쉽게 퍼질 수 있는 질병이나 사람들 사이의 관계성에 대해서도 생각해보게 합니다.

1 9	뱅크시 Banksy

영국의 그라피티 아티스트인 뱅크시는 대중에게 꽤 친숙한 아티스트입니다. 그는 사회문제를 다룬 작품을 남기곤 하는데, 유머와 조롱을 섞어 풍자적인 형태로 벽이나 건물에 길거리 낙서 같은 그림을 그립니다. 재빠르게 작업하기 위해 스프레이를 사

용하는 스텐실 기법이 특징이죠. 2018년 영국 런던 소더비 경매에 나왔던 〈풍선과 소녀Girl with balloon〉로 자신의 화제성을 또 한 번 증명한 바 있습니다. 이 작품이 15억 원에 낙찰된 직후 뱅크시는 스스로 작품을 파쇄했는데요, 이 행동은 사람들을 놀라게 했지만, 사실 모든 것은 뱅크시가 미리 의도했던 바입니다. 어마어마한 금액이 오가는 대형 미술품 경매를 비꼬는 것으로 해석할 수도 있지요. 그러나 애초에 대형 경매회사에 작품이 맡겨져 나온 것을 보면 화제성과 유명세를 이용하는 꽤 약삭빠른 아티스트임을 눈치챌 수 있을 것 같네요.

2 0 　장샤오강Zhang Xiaogang

장샤오강은 중국의 현대미술 작가 중 손꼽히는 인물입니다. 그는 1977년 쓰촨 미술대학 유화과에 입학해 미술계에 본격적으로 발을 들였습니다. 1992년에 독일로 여행을 떠났다고 하는데요, 이 여행은 그에게 중국 문화 정체성에 대한 고민을 던져주게 되었습니다. 장샤오강은 그림을 통하여 과거와 현재의 중국 역사를 동시에 탐구하고 재활성화하는 데 관심을 가지게 되었

습니다. 이후 중국 아방가르드를 대표하는 현대미술 작가로 자리 잡았습니다. 현실을 그대로 재현해내는 사실적 표현에서 벗어나 자신만의 스타일을 개발하고, 혈연·가족 시리즈를 통해 격동의 시대를 겪어온 중국 사회의 자화상을 그려내고 있습니다. 그의 작품은 사진을 보는 듯한 선명하고 정확한 묘사와 흐려지듯 몽환적으로 보이는 부분이 뒤섞여 독특한 분위기를 자아냅니다. 언뜻 게르하르트 리히터의 작품이 떠오르기도 하는데요, 실제 그는 리히터의 작품에서 많은 영향을 받았다고 하네요.

(21) ### 게르하르트 리히터Gerhard Richter

독일의 현대미술 작가인 게르하르트 리히터는 현대미술사에 절대적인 영향력을 끼친 아티스트입니다. 생존 작가 중 가장 높은 평가를 받는 아티스트라고 해도 과언이 아니죠. 장샤오강을 설명하며 예로 들었다시피 그의 초기 작품은 사진과 회화의 경계를 넘나듭니다. 이러한 독특한 작품 스타일은 '포토 페인팅'이라고 불리기도 합니다. 그는 신문이나 잡지를 통해 방대한 양의

사진을 수집해 이를 바탕으로 그림을 그렸습니다. 어떤 부분은 포커스가 맞아 선명하게 보이고 그렇지 않은 부분은 흐릿하게 보이는 사진 특유의 효과를 그림에 적용하여 사실적이면서도 몽환적인 이미지를 만들었죠. 마치 다큐멘터리 같은 기록물처럼 보이면서도 해석과 상상의 가능성을 무한대로 열어놓은 그의 작품은 20세기 현대회화에서 대단히 중요한 위치를 차지하고 있습니다. 시간이 흐를수록 그는 구상회화에서 추상회화로 옮겨가며 회화의 가능성을 다양한 방법으로 탐구하는 모습을 보여줍니다.

22 제니 사빌Jenny Saville

제니 사빌은 1970년에 태어난 영국 출신 화가입니다. 영국의 유명한 컬렉터인 찰스 사치의 눈에 띄어 데이미언 허스트 등 다른 작가들과 함께 'YBA: Young British Artists' 전시에 작품을 선보이며 세계적으로 이름을 알리게 되었죠. 그는 거대한 크기의 캔버스 위에 거칠고 힘이 넘치는 회화 작품을 그려냅니다. 무엇이 아름답고 무엇이 추한지 묻는 것 같은 그의 작품 앞에

서면 누구나 큰 울림을 느끼게 됩니다. 제니 사빌은 여성의 아름다움을 이상화된 몸의 형태에 집어넣으려는 시도에서 탈피하여 현실적이고 주관적인 묘사를 선보입니다. 특히 다른 재료의 도움 없이 회화 그 자체의 특성을 정통적으로 살려낸 작업으로 사랑받고 있습니다. 작품이 주는 강렬한 힘이 매력적입니다. 첫인상은 아름답지 않다는 것일 수 있지만, 관찰할수록 회화 자체의 힘에 이끌리게 됩니다.

| 23 | 트레이시 에민Tracey Emin |

트레이시 에민 또한 영국의 YBA에 속하는 아티스트입니다. 설치, 사진, 드로잉, 비디오 등으로 작품 활동을 하고 있습니다. 트레이시 에민을 널리 알린 작품으로는 역시 1995년의 〈나와 함께 잤던 모든 사람들 1963~1995Everyone I have ever slept with 1963~1995〉을 꼽을 수 있을 텐데요, 〈텐트The tent〉라고도 불리는 이 작품은 텐트 내부에 자신과 잠자리를 같이했던 102명의 이름을 써 붙인 설치작품입니다. 성적 관계가 있었던 사람들의 이름 뿐만 아니라 말 그대로 함께 잤던 가족, 친구 등의 이름도 모

두 포함되어 있습니다. 1998년에 발표한 〈나의 침대My bed〉 역시 유명합니다. 너저분한 침대의 모습이 거북한 인상을 주기도 하는데요, 정리되지 않은 침대 위와 옆에 속옷, 담배꽁초, 술병, 콘돔 등이 널브러져 있습니다. 방금 소개한 그의 대표작인 두 점을 통해 알 수 있듯이 트레이시 에민은 작품을 통해 자전적인 이야기를 합니다. 어린 시절 당했던 성적 학대나 트라우마를 작품으로 가감 없이 드러내 보이며 사회문제를 고발하고, 감상자들에게 공감과 위로를 건네는 동시에 문제 제기를 통해 카타르시스에 이르게 한다고 할 수 있겠죠.

24 리처드 프린스Richard Prince

리처드 프린스는 패러디와 도용을 활용해 작품을 새로운 형태로 승화시키는 것으로 유명한 미국의 사진작가이자 화가입니다. 그는 1980년대 말보로 담배 케이스에 프린트된 카우보이 이미지를 사진으로 재촬영하여 확대하고 인화해 전시하고, 최근는 타인의 인스타그램 게시물 이미지를 캡처하여 전시하고 작품으로 팔기도 했습니다. 타인이 만든 이미지를 살짝 리터치

하는 형식으로 기존에 있던 관념을 비틀고 새로운 시각을 제시하는 그의 방식을 긍정적으로 해석할 수도 있지만, 다르게 생각해보면 다른 사람의 아이디어를 도둑질하여 경제적 이익을 취하는 것으로도 볼 수 있죠. 리처드 프린스는 그림을 그리지 않고 텍스트를 죽 써서 각자 감상자의 머릿속에 이미지를 떠올리게 하는 작품을 내기도 합니다. 저에게 가장 먼저 떠오르는 작품은 아무래도 '간호사 시리즈'인데요, 이 작품 역시 타 작품을 스캔하고 확대하여 약간의 덧칠만 한 것입니다. 원작자는 작품 제작으로 8000달러를 벌어들인 반면 리처드 프린스는 1000만 달러를 벌어들였다 하니, 현대미술이 가진 묘한 힘의 작용을 느낄 수 있었습니다. 2007년에는 이 시리즈로 루이비통과 협업하기도 했습니다.

| 25 | 안드레아스 구르스키Andreas Gursky |

안드레아스 구르스키는 독일 출신의 사진작가로, 세상에서 가장 비싼 사진 작품을 남긴 것으로 유명합니다. 1999년 로스앤젤레스에서 촬영한 그의 작품 〈99센트99cent〉는 2007년 소더비

경매에서 334만 달러, 우리 돈으로 30억 원이 넘는 금액에 판매된 바 있습니다. 그의 사진 작품은 대부분 2미터 이상의 커다란 크기로, 산업화한 사회의 구성물들이 집합적인 형태로 쌓여 있거나 조직적으로 구성된 모습을 보여줍니다. 구르스키는 한 장면을 수차례 반복하여 부분적으로 찍어내고, 디지털 작업으로 이어 붙인 뒤 수정하고 조작하여 자신이 말하고자 하는 주제를 명확히 드러냅니다. 그는 산업화한 사회 속에서 각 개인이나 구성품이 어떠한 위치에 있게 되는지, 그리고 이를 통해 어떻게 세상을 바라볼 수 있는지 질문을 던집니다.

COVER

작자 미상, 〈프랑스 왕 샤를 9세의 아내이자 오스트리아 엘리자베스의 초상화〉,
1571~1572년, 패널 위에 유화, 35.8×26.5cm, 미국 시카고 아트 인스티튜드 소장

CLASS 1

+ 에드바르 뭉크, 〈절규〉, 1893년, 판지에 유화·템페라·파스텔 채색, 91×73cm, 노르웨이 오슬로 국립미술관 소장
+ 에드바르 뭉크, 〈아픈 아이〉, 1885~1886년경, 캔버스에 유화, 120×118.5cm, 노르웨이 오슬로 국립미술관 소장
+ 에드바르 뭉크, 〈불안〉, 1884년, 캔버스에 유화, 94×74cm, 노르웨이 오슬로 뭉크 미술관 소장
+ 뭉크의 〈생의 프리즈〉 전시 풍경 기록 사진
+ 에드바르 뭉크, 〈달빛 속 물가에서 입맞춤〉, 1914년, 캔버스에 유화, 77×100cm, 노르웨이 오슬로 뭉크 미술관 소장
+ 에드바르 뭉크, 〈뱀파이어〉, 1895년, 캔버스에 유화, 91×109cm, 노르웨이 오슬로 뭉크 미술관 소장
+ 에드바르 뭉크, 〈마돈나〉, 1895~1902년, 석판화, 60.5×44.4cm, 일본 구라시키 오하라 미술관 소장
+ 에드바르 뭉크, 〈사춘기〉, 1895년, 캔버스에 유화, 151.5×110cm, 노르웨이 오슬로 국립미술관 소장
+ 1902년의 뭉크

- 요한 하인리히 퓌슬리, 〈악몽〉, 1781년, 캔버스에 유화, 101.6×127cm, 미국 디트로이트 미술관 소장
- 요한 하인리히 퓌슬리, 〈여인의 초상〉
- 요한 하인리히 퓌슬리, 〈악몽〉, 1790~1791년, 캔버스에 유화, 75×64cm, 독일 프랑크푸르트 괴테 하우스 소장
- 장 프랑수아 밀레, 〈봄〉, 1868~1873년, 캔버스에 유화, 86×111cm, 프랑스 파리 오르세 미술관 소장
- 윌리엄 터너, 〈수송선의 난파〉, 1810년경, 캔버스에 유화, 173×245cm, 포르투갈 리스본 굴벤키안 미술관 소장
- 바넷 뉴먼, 〈누가 빨강, 노랑 그리고 파랑을 두려워하는가? IV〉, 1969~1970년, 캔버스에 유화, 274×603cm, 독일 베를린 신국립미술관 소장

- 외젠 들라크루아, 〈민중을 이끄는 자유의 여신〉, 1830년, 캔버스에 유화, 260×325cm, 프랑스 파리 루브르 박물관 소장
- 자크 루이 다비드, 〈호라티우스 형제의 맹세〉, 1784~1785년, 캔버스에 유화, 329.8×424.8cm, 프랑스 파리 루브르 박물관 소장
- 레오나르도 알렌사, 〈낭만적인 자살의 풍자〉, 1839년경, 캔버스에 유화, 36×28cm, 스페인 마드리드 낭만주의 미술관 소장
- 테오도르 제리코, 〈메두사호의 뗏목〉, 1819년, 캔버스에 유화, 491×716cm, 프랑스 파리 루브르 박물관 소장
- 안루이 지로데트리오종, 〈피그말리온과 갈라테이아〉, 1819년, 캔버스에 유화, 253×202cm, 프랑스 파리 루브르 박물관 소장

- 구스타프 클림트, 〈아델레 블로흐 바우어의 초상 I〉, 1907년, 캔버스에 유화, 140×140cm, 미국 뉴욕 노이에 갤러리 소장
- 구스타프 클림트, 〈철학, 의학, 법학〉, 1900~1907년
- 구스타프 클림트, 〈목가〉, 1884년, 캔버스에 유화, 49.5×73.5cm, 오스트리아 빈 미술관 소장
- 구스타프 클림트, 〈팔라스 아테나〉, 1898년, 캔버스에 유화, 75×75cm, 오스트리아 빈 미술관 소장
- 구스타프 클림트, 〈누다 베리타스〉, 1899년, 캔버스에 유화, 252×56.2cm, 오스트리아 빈 미술관 소장
- 구스타프 클림트, 〈유디트와 홀로페르네스의 머리〉, 1901년, 캔버스에 유화, 84×42cm, 오스트리아 빈 벨베데레 궁전 미술관 소장
- 구스타프 클림트, 〈유디트 II〉, 1909년, 캔버스에 유화, 178×46cm, 이탈리아 베네치아 카 페사로 국제 근대미술관 소장
- 구스타프 클림트, 〈여인의 세 단계〉, 1905년, 캔버스에 유화, 180×180cm, 이탈리아 로마 국립 근대미술관 소장
- 구스타프 클림트, 〈희망 I〉, 1903년, 캔버스에 유화, 189×67cm, 캐나다 오타와 국립미술관 소장
- 구스타프 클림트, 〈희망 II〉, 1907~1908년, 캔버스에 유화, 110.5×110.5cm, 미국 뉴욕 현대미술관 소장
- 구스타프 클림트, 〈키스〉, 1907~1908년, 캔버스에 유화, 180×180cm, 오스트리아 빈 벨베데레 궁전 미술관 소장

CLASS 5

- 페르낭 크노프, 〈내 마음의 문을 잠그다〉, 1891년, 캔버스에 유화, 72.7×141cm, 독일 뮌헨 노이에 피나코텍 미술관 소장

◆ 페르낭 크노프, 〈마르그리트 크노프의 초상〉, 1887년, 캔버스에 유화, 96×74.5cm, 벨기에 브뤼셀 왕립미술관 소장

◆ 귀스타브 쿠르베, 〈오르낭에서 저녁식사 후〉, 1849년, 캔버스에 유화, 195×275cm, 프랑스 릴 보자르 미술관 소장

◆ 구스타프 클림트, 〈금붕어〉, 1901~1902년, 캔버스에 유화, 181×66.5cm, 스위스 취리히 미술 연구소 재단 소장

◆ 페르낭 크노프, 〈아크라시아, 요정의 여왕〉, 1901~1902년, 캔버스에 유화, 181×66.5cm, 스위스 취리히 미술 연구소 재단 소장

◆ 페르낭 크노프, 〈스핑크스〉, 1896년, 캔버스에 유화, 50.5×151cm, 벨기에 브뤼셀 왕립미술관 소장

◆ 장 오귀스트 도미니크 앵그르, 〈오이디푸스와 스핑크스〉, 1808년, 캔버스에 유화, 89×144cm, 프랑스 파리 루브르 박물관 소장

◆ 페르낭 크노프, 〈베일을 쓴 여인〉, 1887년경, 종이에 목탄과 흑연, 40×21cm, 미국 시카고 아트 인스티튜드 마틴 라이어슨 컬렉션 소장

◆ 페르낭 크노프, 〈파란 날개〉, 1894년경, 캔버스에 유화, 88.5×28.5cm, 벨기에 브뤼셀 미술관 소장

CLASS 6

◆ 레오나르도 다빈치, 〈모나리자〉, 1503~1506년, 포플러 나무 위에 유화, 77×53cm, 프랑스 파리 루브르 박물관 소장

◆ 레오나르도 다빈치, 〈모나리자〉 초벌 스케치(추정), 1503년경, 목탄과 흑연, 61.28×51.12cm, 미국 뉴욕 글렌스 폴즈 하이드 컬렉션 소장

◆ 레오나르도 다빈치, 〈세례 요한〉, 1513~1516년, 나무 패널에 유화, 69×57cm, 프랑스 파리 루브르 박물관 소장

◆ 레오나르도 다빈치, 〈성 안나와 성 모자〉, 1501~1519년, 나무 패널에 유화, 130×168.4cm, 프랑스 파리 루브르 박물관 소장

- 루이 베루, 〈루브르의 모나리자〉, 1911년, 캔버스에 유화, 103.2×161.3cm, 프랑스 파리 프티팔레 미술관 소장
- 빈센초 페루자의 머그샷
- 1914년 1월 4일, 루브르 박물관으로 돌아온 〈모나리자〉를 기념하여 찍은 사진

CLASS 7

- 한 판 메이헤런, 〈엠마우스에서의 만찬〉, 1937년, 캔버스에 유화, 118×130.5cm, 네덜란드 로테르담 보이만스 판뵈닝언 미술관 소장
- 1945년, 한 판 메이헤런의 모습
- 1984년 8월 31일 열린 로테르담 앤틱 페어에서 전문가들이 한 판 메이헤런의 1939년 작품 〈최후의 만찬〉을 살펴보는 모습
- 요하네스 페르메이르, 〈우유를 따르는 여인〉, 1660년경, 캔버스에 유화, 45.5×41cm, 네덜란드 암스테르담 국립미술관 소장
- 구스타프 클림트, 〈여인의 초상〉, 1916~1917년, 캔버스에 유화, 60×55cm, 이탈리아 피아첸차 리치 오디 미술관 소장

CLASS 8

- 반타블랙이 담겨 있는 용기 © Surrey Nanosystems
- 스튜어트 샘플의 블랙 3.0과 세상에서 가장 핑크색인 핑크 © Stuart Semple
- 이브 클랭의 IKB 191번 파랑색

CLASS 9

- 알베르토 자코메티, 〈서 있는 여자 II〉, 1960년, 청동조각, 275.6×31.1×58.4cm, 미국 디트로이트 미술관 소장, 김진 촬영

- 알베르토 자코메티, 〈코〉, 1949년 버전, 청동조각, 80.9×70.5×40.6cm, 프랑스 파리 자코메티 재단 소장 / © The Estate of Alberto Giacometti (ADAGP, Paris), licensed in the UK by DACS, London 2023 / Bridgeman Images.
- 알베르토 자코메티, 〈목 잘린 여인〉, 1932년, 청동조각, 20×88×64cm, 프랑스 파리 퐁피두 미술관 소장 / © Digital image, The Museum of Modern Art, New York/Scala, Florence – GNC Media, Seoul, 2023
- 〈저녁의 그림자〉, 에트루리아인의 청동조각 작품
- 알베르토 자코메티, 〈걷는 남자〉, 1960년, 청동조각, 180.5×27×97cm, 프랑스 파리 자코메티 재단 소장 © The Estate of Alberto Giacometti (ADAGP, Paris), licensed in the UK by DACS, London 2023 / Bridgeman Images.

CLASS 10

- 프랜시스 베이컨, 〈루치안 프로이트의 세 습작〉, 1969년, 캔버스에 유화, 각 198×147.5cm, 개인 소장 [CR 69-07] © The Estate of Francis Bacon. All rights reserved. DACS – SACK, Seoul, 2023 / © Christie's images / Bridgeman Images – GNC Media, Seoul, 2023
- 프랜시스 베이컨, 〈시체와 새의 먹이〉, 1980년, 캔버스에 유화, 198×147cm, 프랑스 리옹 보자르 미술관 소장 [CR 80 – 06] © The Estate of Francis Bacon. All rights reserved. DACS – SACK, Seoul, 2023
- 렘브란트 판레인, 〈도살된 소〉, 1655년, 캔버스에 유화, 195.5×68.6cm, 프랑스 파리 루브르 박물관 소장
- 프랜시스 베이컨, 〈십자가형에 관한 세 가지 연구〉, 1962년, 캔버스에 유화, 각 198×144cm, 미국 뉴욕 솔로몬 R. 구겐하임 미술관 소장 [CR 62-04] © The Estate of Francis Bacon. All rights reserved. DACS – SACK, Seoul, 2023 / © Bridgeman Images – GNC Media, Seoul, 2023
- 프랜시스 베이컨, 〈십자가 책형〉, 1933년, 캔버스에 유화, 62×48.5cm, 개인 소

장 [CR 33‑01] © The Estate of Francis Bacon. All rights reserved. DACS‑
SACK, Seoul, 2023

◆ 프랜시스 베이컨, 〈머리 VI〉, 1949년, 캔버스에 유화, 93×76.5cm, 영국 런던
헤이워드 갤러리 소장 [CR 49‑07] © The Estate of Francis Bacon. All rights
reserved. DACS‑SACK, Seoul, 2023 / © Arts Council Collection / Bridgeman
Images‑GNC Media, Seoul, 2023

◆ 프랜시스 베이컨, 〈십자가 책형의 발치의 인물들을 위한 세 개의 연구〉, 1944년,
캔버스에 유화, 각 95×74cm, 영국 런던 테이트브리튼 소장 [CR 44‑01] © The
Estate of Francis Bacon. All rights reserved. DACS‑SACK, Seoul, 2023

◆ 니콜라 푸생, 〈유아대학살〉, 1628~1629년, 캔버스에 유화, 118×179cm, 프랑스
샹티이 콩데 미술관 소장

CLASS 11

◆ 2021년 프랑스 파리에서 열린 설치미술과 크리스토의 개선문 포장 프로젝트
© GAIMARD

◆ 에두아르 마네, 〈풀밭 위의 식사〉, 1863년, 캔버스에 유화, 208×264cm, 프랑스
파리 오르세 미술관 소장

◆ 에두아르 마네, 〈올랭피아〉, 1863년, 캔버스에 유화, 130×190cm, 프랑스 파리 오
르세 미술관 소장

◆ 펠릭스 나다르, 〈나다르의 자화상〉, 1865년경, 사진, 프랑스 파리 프랑수아 미테랑
국립도서관 소장

◆ 잭슨 폴록, 〈1번, 1950(라벤더 안개)〉, 1950년, 캔버스에 유화·에나멜·알루미늄
물감, 221×299.7cm, 미국 워싱턴 내셔널갤러리 오브 아트 소장

◆ 토니 스미스, 〈프리 라이드〉, 1962년, 강철, 203.2×203.2×203.2cm, 미국 뉴욕 현
대미술관 소장

◆ 2017년 프랑스 파리에서 열린 아트페어의 현장, 김진 촬영

◆ 쿠사마 야요이, 〈무한 거울의 방〉, 1965년 3월, 봉제된 패브릭 오브제, 나무 패널, 거울을 이용한 설치 작업
◆ 루카스 사마라스, 〈거울 방〉, 1965년 10월, 거울을 이용한 설치 작업

CLASS 14

◆ 백남준, 〈다다익선〉, 1988년, CRT TV를 이용한 비디오 아트, 18.5m, 과천 국립 현대미술관 소장 © 최광모
◆ 르네 마그리트, 〈이것은 파이프가 아니다〉, 1928~1929년, 캔버스에 유화, 60.3× 81.12cm, 미국 로스앤젤레스 카운티 미술관 소장, 김진 촬영
◆ 마르셀 뒤샹, 〈샘〉, 1917년, 남자 소변기, 63×48×35cm, 영국 런던 테이트모던 미술관 소장, 김진 촬영
◆ 1959년, 다름슈타트 현대음악제에서의 백남준
◆ 오노 요코와 존 레논, 〈평화를 위한 베드-인〉, 1969년 3월 25~31일, 네덜란드 암스테르담 힐튼 호텔 퍼포먼스

김진

성균관대학교에서 의상학과 불어불문학을 전공했다. 재학 당시 교양과목으로 들은 서양미술사 수업에서 미술사와 미술비평의 매력을 발견하고 이에 빠져들었다. 졸업하고 직장인이된 후에도 미술 공부에 대한 열정을 버리지 못해 2016년 회사를 그만두고 프랑스 파리로유학을 떠났다. 팡테옹 소르본 파리1대학Université Paris 1 Panthéon-Sorbonne에서 조형예술Arts plastiques 전공으로 학사 과정을 마치고 이어 동 대학원에 진학해 조형예술과 현대창작 연구전공으로 석사학위를 받았다.

2020년 개설한 유튜브 채널 〈예술산책Artwalk〉에 미술 관련 콘텐츠를 올리며 구독자들과 교류하고 있으며, 2022년부터 국내 월간 미술잡지 《퍼블릭아트》에서 미술 칼럼니스트로도활동하고 있다.

그림 읽는 법

파리1대학 교양미술 수업

펴낸날 초판 1쇄 2023년 11월 30일
　　　초판 2쇄 2024년 1월 19일

지은이 김진

펴낸이 이주애, 홍영완

편집장 최혜리

편집2팀 문주영, 박효주, 홍은비, 이정미

편집 양혜영, 장종철, 김하영, 강민우, 김혜원, 이소연

디자인 기조숙, 박아형, 김주연, 윤소정, 박소현

마케팅 김태윤

홍보 김준영, 김철, 정혜인, 김민준

해외기획 정미현

경영지원 박소현

펴낸곳 (주)윌북　　**출판등록** 제2006-000017호

주소 10881 경기도 파주시 광인사길 217

홈페이지 willbookspub.com

전화 031-955-3777　　**팩스** 031-955-3778

블로그 blog.naver.com/willbooks　　**포스트** post.naver.com/willbooks

트위터 @onwillbooks　　**인스타그램** @willbooks_pub

ISBN 979-11-5581-657-8 (03600)